Couvertures supérieure et inférieure manquantes

PETITS PORTRAITS

ET

NOTES D'ART

OUVRAGES DU MÊME AUTEUR

PUBLIÉS PAR LA LIBRAIRIE HACHETTE ET Cie

MARIVAUX, sa vie et ses œuvres, d'après de nouveaux documents, avec deux portraits; 3ᵉ édition. Un vol. in-16, broché. 3 fr. 50

— *Le même ouvrage.* Un vol. in-8, broché. 7 fr. 50

<div style="text-align:center">Ouvrage couronné par l'Académie française.</div>

LA COMÉDIE DE MOLIÈRE, l'auteur et le milieu; 5ᵉ édition. Un vol. in-16, broché. 3 fr. 50

L'ART ET L'ÉTAT EN FRANCE. Un vol. in-16, broché. 3 fr. 50

VERS ATHÈNES ET JÉRUSALEM; 3ᵉ édition. Un vol. in-16, br. 3 fr. 50

— *Le même ouvrage.* Un vol. in-8, broché. 7 fr. 50

ÉTUDES D'HISTOIRE ET DE CRITIQUE DRAMATIQUES. 2ᵉ édition. Un vol. in-16, broché. 3 fr. 50

NOUVELLES ÉTUDES D'HISTOIRE ET DE CRITIQUE DRAMATIQUES. Un vol. in-16, broché. 3 fr. 50

ÉTUDES DE LITTÉRATURE ET D'ART. Un vol. in-16, broché. 3 fr. 50

NOUVELLES ÉTUDES DE LITTÉRATURE ET D'ART. Un vol. in-16, br. 3 fr. 50

ÉTUDES DE LITTÉRATURE ET D'ART (3ᵉ série). Un vol. in-16, br. 3 fr. 50

ÉTUDES DE LITTÉRATURE ET D'ART (4ᵉ série). Un vol. in-16, br. 3 fr. 50

PETITS PORTRAITS ET NOTES D'ART. Deux vol. in-16, brochés. 7 fr. »

RACINE (*Collection des Grands Écrivains français*). Un vol. in-16, avec un portrait, broché. 2 fr.

41954. — Imprimerie LAHURE, rue de Fleurus, 9, à Paris. — 3-1900.

GUSTAVE LARROUMET

Membre de l'Institut
Secrétaire perpétuel de l'Académie des Beaux-Arts

PETITS PORTRAITS

ET

NOTES D'ART

DEUXIÈME SÉRIE

PARIS
LIBRAIRIE HACHETTE ET C^{ie}
79, BOULEVARD SAINT-GERMAIN, 79

1900

Droits de traduction et de reproduction réservés.

PETITS PORTRAITS

ET

NOTES D'ART

DEUXIÈME SÉRIE

LES CONTES DE PERRAULT

Il était une fois un homme très savant et de beaucoup d'esprit, qui s'appelait Charles Perrault. Il avait été élevé par sa mère et il aimait les enfants. Bon bourgeois de Paris, il sortait d'une famille où l'on avait l'esprit curieux et souple. Son frère Claude, d'abord médecin, étudia l'architecture et excella bientôt dans cet art, au point d'y marquer par des chefs-d'œuvre, dont le plus admiré est la colonnade du Louvre. Lui-même, après avoir complété sans maîtres son éducation, entra dans les bureaux du ministre Colbert et, devenu son premier commis dans la surintendance des bâtiments du roi Louis XIV,

fut, comme l'on dirait aujourd'hui, directeur des beaux-arts au grand siècle.

Dans ces fonctions, il se distingua par l'étendue de ses connaissances, la largeur de son goût et la fécondité de ses idées. Il écrivit des ouvrages fort divers de sujets et où se marque le même jugement libre et vif. Les lettrés les lisent encore avec plaisir et profit; ils y trouvent des vues qui devancent leur temps. Entre Descartes et Fontenelle, leur auteur illumine par des éclairs de génie les sujets les plus divers. Il tint tête à Boileau et défendit contre lui les femmes, attaquées dans une satire violente par ce vieux garçon, accablé d'infirmités et qui n'avait pas connu sa mère. Il fut membre de l'Académie française et de l'Académie des inscriptions et belles-lettres.

* * *

Entre ces mérites et ces titres, il en est un qui emporte tous les autres et assure l'immortalité à Charles Perrault. Aussi longtemps qu'il y aura une littérature française, son nom sera aussi populaire que celui de nos plus grands écrivains. Tous les petits enfants de France lisent Perrault, dès qu'ils savent leurs lettres. Il est l'auteur des *Contes de fées*.

Charles Perrault avait toujours aimé les enfants. Lorsque Colbert eut fait replanter le jardin des Tuileries, il songeait à le fermer aux habitants de Paris, pour le réserver au roi et à sa cour. « Il y vient, lui fit

observer Perrault, des personnes qui relèvent de maladie pour y prendre l'air ; on y vient parler d'affaires, de mariages et de toutes choses qui se traitent plus convenablement dans un jardin que dans une église, où il faudra, à l'avenir, se donner rendez-vous. Je suis persuadé, continua-t-il, que les jardins des rois ne sont si grands et si spacieux, qu'afin que tous leurs enfants puissent s'y promener. » C'était parler non seulement en homme d'esprit, mais en brave homme, en vrai Français et en bourgeois de Paris. La famille française songe avant tout aux enfants et le Parisien, enfermé dans la grande ville, sait le prix d'un beau jardin, où l'on va se promener seul ou retrouver ses amis, mais surtout où l'on conduit les enfants dès le maillot, où le premier rayon de soleil les voit arriver, quittant les appartements étroits et sombres, pour jouer au sable et à la balle, courir, se remplir la poitrine de grand air, en attendant que, jeunes hommes, ils y reviennent rêver et, s'ils sont poètes, rimer leurs premiers vers.

Perrault était poète ou, du moins, il a fait des vers. Sur la fin de ses classes, il avait passé de longues heures au Luxembourg, à feuilleter les vieux auteurs. Retiré des fonctions publiques et arrivant au déclin de l'âge, bon mari et bon père, il s'était installé dans le quartier Saint-Jacques, près du beau jardin qui avait vu ses premières années. C'est là qu'il a écrit ses contes. A y voir jouer ses enfants, il a songé non seulement à eux, mais à tous les enfants ; il a fixé pour eux le souvenir des récits que lui faisait sa mère-grand ; il a voulu procurer

aux petits le plaisir que, petit, il[1] avait éprouvé lui-même.

Ces contes sont bien vieux ; ils datent des premiers temps du monde, des premiers hommes dont l'histoire ait gardé le souvenir ; ils viennent du fond de l'Asie, du berceau de la civilisation. Ils ont conservé les premières fictions imaginées par les pasteurs de Chaldée et de Syrie, au temps des patriarches, lorsqu'ils gardaient leurs troupeaux, sous le ciel étoilé, dans les solitudes où Abraham et Moïse entendaient la voix de Dieu. Par ces fictions, les premiers hommes essayaient d'expliquer la nature, de prolonger la vie par l'imagination, de représenter la lutte éternelle du bien et du mal, de la faiblesse et de la force. Telles d'entre elles, comme le *Petit Poucet*, ne sont rien moins qu'une explication primitive de la Grande-Ourse. Toutes sont nées du même besoin de l'esprit humain qui a produit tant de fables gracieuses ou terribles, toute la mythologie des Hindous, des Chinois, des Grecs et des Romains.

Venus en Europe, de bouche en bouche, de générations en générations, des mères aux enfants et des grand'mères aux petits-enfants, ces contes se sont modifiés suivant le génie et les mœurs de chaque peuple. En France, ils ont revêtu un tour naïf et gracieux. Ils ont donné le premier rôle à ces fées, méchantes ou bienfaisantes, qui peuplaient, croyait-on, nos grands bois et nos vieux châteaux, dansaient au bord des étangs dans un rayon de lune, se ménageaient un palais dans la corolle d'une fleur et, par la vertu de leur baguette, persécutaient et délivraient.

Beaucoup de paysans croient aux fées; tous les enfants ont commencé par y croire. On raconte toujours les contes de fées aux veillées d'hiver dans les chaumières et, dans les villes, près des berceaux. Ils nous ont effrayés et ravis dans notre jeune âge; devenus vieux, ils nous attendrissent par le souvenir et nous regrettons le temps où nous voyions, « comme si nous y étions », le Petit Chaperon rouge avec sa galette et son petit pot de beurre, la famille de Barbe-Bleue au sommet de la tour, le Chat Botté enrichissant son maître, Cendrillon au coin du feu, le Petit Poucet guidant ses frères à travers la forêt.

* * *

Le théâtre s'est emparé des contes de fées et, naturellement, il en a fait des féeries, la grande fête, longtemps promise pour le carnaval aux enfants bien sages. Il les leur a montrés, vêtus de drap d'or et illuminés de lumière électrique. Il les a fait trembler de peur, en entendant gronder dans la coulisse l'ogre, qui arrive. Il les a fait rire de leur rire frais, lorsque le grand Pierrot, si benêt, près de son petit frère, si éveillé, ouvre sa grande bouche et demande du pain, que son père ne peut pas lui donner.

Il n'est pas un de nous qui n'ait un souvenir de jeunesse inspiré par les contes de fées. Un jour, revenant de Fontainebleau, je me trouvais en chemin de fer à côté d'une petite fille de trois ans et de son père. Il était six heures, le soleil baissait sur l'hori-

zon et l'enfant silencieuse, de ses grands yeux, regardait la forêt violette, où montaient les brumes du soir. Tout à coup, elle dit à son père : « Papa, si le loup rencontrait une petite fille dans la forêt, que lui ferait-il ? — Il la mangerait, mon enfant. — Et si la petite fille lui disait : Monsieur le loup, je vais chercher du bois pour ma mère qui est malade. — Il la mangerait tout de même. — Même si c'était vrai, papa ? — Même si c'était vrai, ma fille. — Mais si la petite fille était avec son père ? — Alors le père tuerait le loup. » Et la petite fille fut rassurée.

Dans la plus belle époque de la langue française, Perrault a recueilli et fixé les contes qui font ainsi rêver et parler les petits enfants. Il les a écrits tels que sa mère les lui avait contés, tels qu'il les avait contés lui-même à ses fils. Il s'est refait, sur ses vieux jours, une âme d'enfant pour conserver leur fraîcheur primitive. Cet homme de lettres a évité de faire œuvre littéraire ; il a su conserver la saveur du vieux langage, la naïveté des nourrices, la tendresse des mères-grands. Il a cueilli sur les lèvres des fées de France la fleur de poésie d'où s'exhale encore le doux et fin parfum du vieux temps. Il a comme embaumé ces contes de jeunesse. Sans y songer, il a écrit un chef-d'œuvre pour toutes les générations à venir.

*
* *

Aussi, chacune d'elles veut-elle avoir ses contes de Perrault. De vingt en vingt ans ils sont réédités

avec luxe et illustrés par l'élite de nos artistes. En voici une édition nouvelle pour les petits Français de 1898[1]. Elle égale toutes celles qui l'ont précédée et elle a ce mérite de variété originale que l'illustration de chaque conte est l'œuvre d'un artiste différent. Elle est comme le résultat d'un concours ouvert entre des maîtres pour charmer les petits enfants.

Je laisse ce bel album aux petites mains impatientes qui vont le feuilleter, mais non sans avoir remercié l'éditeur qui, en me confiant le soin de le présenter au public, m'a donné l'occasion de lire une fois de plus ces histoires merveilleuses et, à travers ces pages, d'entendre le son lointain de voix aimées, qui ne parlent plus et de revoir de chers visages, tels qu'ils étaient à leurs premiers sourires.

Décembre 1897.

[1]. *Les Contes de Perrault*, édités avec illustrations nouvelles par la librairie Henri Laurens.

AU MUSÉE DE SAINT-QUENTIN

LES PASTELS DE LA TOUR

Dans l'extrême centralisation de notre pays, deux villes de province, Saint-Quentin et Montauban, doivent au souvenir filial de deux grands artistes, La Tour et Ingres, deux trésors qui sont pour les fervents de l'art un but de pèlerinages. Montauban possède les dessins d'Ingres, Saint-Quentin les préparations de La Tour. Dessins et préparations entourent plusieurs grands tableaux et, de la sorte, toute l'esthétique des deux artistes, dans ses moyens et son objet, se dévoile à l'étude. Les grands musées de France présentent l'œuvre de chaque maître par tronçons plus ou moins riches ; l'hôtel de ville de Montauban et l'hôtel Lécuyer à Saint-Quentin sont comme des reliquaires, où les diamants produits par une longue formation laissent pénétrer le travail mystérieux d'où ils sont sortis.

⁂

Les préparations de La Tour furent longtemps réunies dans une salle unique de *Fervaques*, un ancien couvent de Bernardines, où la ville avait installé nombre de services disparates, depuis les tribunaux jusqu'aux bureaux du comice agricole, avec une bibliothèque, une école de dessin industriel, une salle de fêtes, etc. Depuis 1886, elles sont chez elles, dans un hôtel qu'un banquier ami des arts, M. Lécuyer, voulant rivaliser avec la générosité du peintre, a légué à la ville pour les recevoir.

L'écrin est digne du trésor. C'est un bel hôtel moderne, de style Louis XVI, dans une rue tranquille. Dès l'entrée, on oublie la vie présente et on se trouve baigné par l'atmosphère du temps où vécut La Tour. Au rez-de-chaussée, deux grands salons renferment des collections de miniatures, de médailles et d'antiquités gallo-romaines. En les traversant, dans la solitude et le silence, on peut se croire chez un grand amateur d'art, contemporain du peintre, un Mariette ou un Caylus. Au premier étage, trois salles en enfilade renferment les quatre-vingt-sept pastels de La Tour, parmi lesquels son grand portrait par Perronneau, et un autre, plus familier, peint par lui-même.

L'impression est saisissante. Tous ces portraits ont fixé la vie avec une telle intensité, leur coloration est si fraîche et leur regard si vif, que l'on dirait autant de fenêtres percées dans le mur et à travers

lesquelles des visages curieux regardent le visiteur qui vient de les interrompre dans une conversation générale, car les bouches sont aussi expressives que les yeux. La pensée pétille dans les regards, diverse comme les âges, les conditions et les caractères ; la gamme complète du sourire monte et descend sur les lèvres. Ces portraits sont d'un temps où la vie sociale n'avait pas de plus vif plaisir que l'échange des idées et l'analyse de toutes choses, au creuset de la discussion légère et sérieuse, superficielle et profonde, réglée par l'esprit. Un siècle passé, ils semblent continuer leur passe-temps favori avec la même verve, quoique ces têtes ne soient plus que poussière, et beaucoup une poussière anonyme, car l'histoire ne peut même plus désigner le cimetière où elles sont entrées dans le silence éternel.

La visite détaillée multiplie l'effet de cette résurrection avec une intensité vraiment troublante. Chacun a éprouvé l'impression produite par les portraits qui, impassibles et immobiles, semblent nous suivre du regard avec une attention sérieuse. Dans les salles de l'hôtel Lécuyer, cette impression irait jusqu'à la gêne, — comme pour un intrus qui, survenant au milieu d'une assemblée nombreuse, verrait la conversation s'arrêter soudain et tous les regards se fixer sur lui, — si bientôt chacun de ces portraits, longuement regardé, ne semblait accueillir le visiteur avec bonne grâce et se laisser interroger avec complaisance. Profondément pénétrée et clairement exprimée par le peintre, chacune de ces natures livre son secret.

*
* *

Le charme intense et intime de cette visite est à peine diminué par le sentiment ou le souvenir de ce qui pourrait le rendre encore plus vif. L'éclairage est médiocre ; venant de fenêtres latérales aux vitres dépolies, il ne donne qu'une lumière terne ; la moitié au moins des portraits reste dans l'ombre. Le défaut d'espace a obligé de les placer sur deux ou trois rangs ; ceux du haut, qui ne sont pas toujours les moins intéressants, se déroberaient à l'examen, sans l'obligeance du gardien.

Ce gardien est un type comme j'en souhaiterais beaucoup dans nos musées, où d'habitude les anciens sous-officiers que le Ministère de la guerre transmet à la Direction des beaux-arts sont encore plus indifférents à la peinture et plus ignorants de celle dont ils ont la garde, qu'un surveillant de magasin ou de batterie peut l'être à la culture du blé ou à la fonte des canons. Je n'ai connu qu'un surveillant de palais nationaux comparable au gardien de Saint-Quentin. C'est à Versailles, un brave homme qui, noir, sec et vif comme une chèvre, car il est Corse, promène les visiteurs des deux Trianons. Il a le culte de Marie-Antoinette et il s'est fait, sur la dernière reine de France une érudition qui rectifie ou complète souvent celle des professionnels. Ancien sergent de pompiers, il a profité de sa connaissance des coulisses pour rétablir la machinerie du petit théâtre

de Mique, où Marie-Antoinette parut pour la dernière fois, devant un cercle d'intimes, dans le *Barbier de Séville*. Par la sincérité de son goût instinctif et sa science d'autodidacte, ce brave homme, enthousiaste et fin comme un Italien, est digne de servir sous un chef comme M. de Nolhac.

Le gardien de Saint-Quentin aime d'un amour aussi vif sa collection de pastels. Il s'est fait, lui aussi, une érudition. Il connaît la date de chaque portrait, la biographie du personnage représenté, les lacunes de la collection, les fausses attributions, les substitutions. Obligeant et discret, il offre ses secours sans les imposer. Il suit de l'œil, avec une intelligence singulière, l'impression du visiteur et il intervient au moment précis où l'on a besoin de lui, respectant le silence et la durée de la contemplation, instruisant les ignorants et aidant les professionnels; car, même à ceux-ci, il peut apprendre beaucoup, comme tous ceux qui ne savent qu'une seule chose, mais qui la savent à fond. A force d'entendre les peintres et de voir travailler les copistes, — celui surtout qui copia si bien le portrait de Mlle Fel pour les fervents de La Tour, comme Alexandre Dumas fils et M. Chéramy, — il parle touche, lumières, frottis, hachures avec une singulière compétence. Lorsque le visiteur lui en paraît digne, il décroche le tableau et le porte devant la fenêtre; il lui avance un escabeau pour lui permettre de monter jusqu'aux cadres trop haut perchés.

Il partage le regret qu'inspirent les maladroits réencadrements dont les préparations ont été l'objet.

Jadis, à *Fervaques*, elles se trouvaient encore dans les simples cadres de bois noir où La Tour lui-même les avait placées. La plupart de ces cadres portaient, écrite à la main sur un bout de papier, l'indication du personnage représenté ; pour d'autres, cette indication se trouvait au dos du dessin, dans un repli de la feuille. Lorsque ces cadres ont été remplacés par les cadres dorés que l'on voit aujourd'hui, ces indications n'ont pas été conservées. Le mieux aurait été de respecter entièrement le passé, en ne touchant pas aux cadres primitifs. A la rigueur, on aurait pu, si cette disposition semblait trop pauvre pour un musée, insérer les simples cadres noirs dans des cadres dorés. Tout au moins, il aurait fallu recueillir pieusement les indications inscrites par le peintre lui-même. Faute de cette précaution, beaucoup de ces portraits sont maintenant anonymes ou désignés par des attributions incertaines.

Telle quelle, cette collection est d'autant plus précieuse qu'elle a failli être dispersée. La Tour l'avait léguée à son frère, un officier de cavalerie, dont le portrait en grand uniforme, rouge et brodé d'argent, figure dans le musée. Mort en 1806, ce frère la léguait lui-même à la ville de Saint-Quentin, en autorisant ses magistrats « à vendre tout ou partie desdits tableaux, s'ils trouvaient des occasions de vendre avantageusement ». En effet, une vente fut tentée à Paris, à l'hôtel Bullion, en 1808. L'école de David régnait alors en France, et la peinture du xviiie siècle, Watteau compris, était tenue dans un parfait dédain. La guerre éloignait de Paris les

étrangers, Anglais et Russes, qui ne le partageaient pas. Les premiers tableaux proposés aux enchères ne dépassèrent pas les prix dérisoires de trois à vingt-cinq francs. La vente fut arrêtée aussitôt et la collection revint à Saint-Quentin. Elle y est restée. La mésaventure subie par la ville en 1808 a été pour l'art français une bonne fortune sans prix.

*
* *

Car La Tour, dans l'école de peinture française du xviiie siècle, se range parmi les plus grands. Est-il même, quoique simple portraitiste, un seul de ses contemporains, sauf Watteau, qui l'égale dans la faculté de produire cette illusion et cette survivance qui sont le but de la peinture?

Il a eu d'abord ce mérite, essentiel pour un peintre, d'être en parfait rapport de caractère et de goûts, d'idées et de sentiments avec son époque, c'est-à-dire capable de pénétrer à fond les êtres particuliers dont il voulait saisir l'âme à travers la reproduction de leur aspect physique. De son siècle il partage l'intelligence curieuse et exigeante, le goût de la science, le désir d'amélioration humanitaire. Il en a aussi le penchant au plaisir et cette sensualité affinée de sentiment, qui, si elle n'atteint pas la passion, arrive à l'amour par la galanterie.

Personnellement, il est spirituel et curieux, ironique et fantasque, assez pénétré de son mérite personnel pour se mettre au-dessus des inégalités so-

ciales et se permettre nombre de bizarreries irrévérencieuses avec les grands, les favorites, les financiers, le Roi. Adopté par la mode et très fécond, quoique exigeant pour lui-même, il amasse une fortune et l'emploie partie à une existence large, — en compagnie d'une chanteuse de l'Opéra, Mlle Fel, qu'il aime tendrement et qui le paye de retour, — partie à fonder des institutions de charité et d'art dans sa ville natale. Il a essayé, chemin faisant, d'embrasser au complet la pensée aventureuse et confuse de son siècle. Il n'a pas réussi à se l'assimiler et il en est résulté dans sa tête un désordre qui est allé croissant. Il a fini dans une sorte de mysticisme naturaliste.

Avant d'arriver à cette communion avec tous les êtres, considérés comme les incarnations d'une seule et même âme universelle, il avait eu la passion de la curiosité individuelle. Il voulait que chacun de ses portraits fût la synthèse complète du modèle, avec son tempérament, son humeur, son tour d'esprit, le résumé de toute son existence. A travers les visages, il lisait jusqu'au fond des âmes. Chacun de ses portraits est une confession obtenue par un observateur assez pénétrant pour déjouer les prétentions et les dissimulations que tout modèle s'efforce d'imposer au peintre.

Lorsqu'une contrainte plus forte que sa passion de vérité lui imposait, par exception, d'arranger la nature, comme dans le grand portrait de Mme de Pompadour, qui est au Louvre, ou le tableau de famille dans lequel sont groupés le Dauphin et le

duc de Bourgogne, qui est au Musée de Saint-Quentin, il se dédommage dans les préparations. Ici il ne cherche que la vérité. La fatigue de l'âge et le labeur du plaisir forcé, le dégoût secret d'une tâche impossible, celle d'amuser Louis XV, la distinction triste d'une nature foncièrement éprise d'élégance et d'art, dans une existence aussi vulgaire au fond que brillante en apparence, la lutte contre « l'irréparable outrage », tout cela se lit dans le petit cadre, très abîmé cependant, qui est à Saint-Quentin, alors que le tableau du Louvre a la pompe et la sérénité d'une apothéose.

Même lorsque le cœur du peintre est de la partie, comme dans le portrait de Mlle Fel, le culte de la vérité domine son adoration pour la femme. Son modèle a de 38 à 40 ans, et il lui a donné son âge. Le teint de camélia est resté d'une grande finesse, les yeux bruns sont superbes d'esprit, l'intelligence et la bonté se lisent sur cette physionomie attirante ; mais les lèvres anémiques dénotent un tempérament fatigué, et l'amertume d'une existence traversée relève la bouche fine. Enveloppant le tout, élégance et lassitude, un charme d'originalité et d'exotisme, que souligne le bout d'étoffe brodée d'or, posé sur la tête comme une calotte orientale.

Toutes les conditions, tous les sexes et tous les âges sont représentés dans la galerie de Saint-Quentin, depuis la jolie tête indifférente et ennuyée du Roi, jusqu'à l'image mélancolique et charmante du petit Dauphin, un Marcellus désigné par le destin, car il allait mourir en bas âge, d'accident ; depuis

les lourds financiers, gavés de bien-être et gonflés d'orgueil tranquille, comme La Reynière et La Popelinière, jusqu'à l'économiste, comme Véron de la Forbonnais, généreux de sentiments et utopiste de goûts, qui croit pouvoir enrichir tous les hommes sans en appauvrir aucun. On y voit le ministre de haute intelligence et dévoué au bien public, mais façonné par le pouvoir au mépris des hommes, comme le marquis d'Argenson ; le maréchal de Saxe, « le guerrier sarmate », que Paris n'a pas complètement poli et dont le visage coloré respire encore l'énergie brutale ; les abbés de cour, à la joue arrondie et à la bouche gourmande ; le bibliophile absorbé dans la volupté de la lecture ; le capucin et l'épicurien, qui semblent échappés du livre de Rabelais ou d'un conte de La Fontaine ; le directeur de théâtre, avec sa rouerie avisée et méfiante ; les actrices dont le métier a façonné la physionomie et maniéré la gentillesse ; l'écrivain de génie, comme J.-J. Rousseau, tourmenté d'orgueil souffrant, le cœur débordant de sensibilité aigrie, pétri de générosité et de petitesse ; le faux grand homme, qui n'est qu'un bonhomme exploitant l'horrible, comme Crébillon ; l'écrivain de mince talent et de grosse vanité, comme Duclos, qui a imposé au monde, à force d'aplomb, la bonne opinion qu'il avait de lui-même ; puis les inconnus, dont l'anonymat met un mystère sur des figures toujours vivantes, mais qui satisfont, du moins, le meilleur de notre curiosité, en nous révélant la seule chose qui ait un véritable intérêt chez l'homme : sa nature physique et morale.

*
* *

Ces pastels sont d'inégale importance par leurs dimensions, leur fini, leur état de conservation. Il y en a qui prennent le modèle jusqu'à mi-corps, comme l'abbé Hubert; d'autres le présentent en buste, comme Jean-Jacques Rousseau; la plupart ne donnent que l'ovale du visage. Il y en a de poussés jusqu'au plus complet fini; d'autres ne sont que des esquisses; beaucoup restent à l'état de simples indications. Enfin quelques-uns, le plus petit nombre heureusement, ont beaucoup souffert, faute de soins. Les moins finis sont peut-être les plus intéressants, car ils laissent voir, dans son premier jet et ses éléments, la facture d'un des peintres les mieux doués et dont la touche est une des plus magistrales qui se rencontrent dans l'histoire de l'art. Si l'on veut admirer dans La Tour le portraitiste officiel et mondain, c'est au Louvre que l'on trouvera ses œuvres les plus considérables; si l'on veut l'étudier avec attention et, dans la mesure du possible, pénétrer son secret, il faut aller à Saint-Quentin.

Il paraîtrait que la faiblesse de sa vue et aussi l'irritabilité de ses nerfs, qui s'impatientaient aux lenteurs de l'huile, l'ont déterminé à choisir le pastel, considéré, depuis son invention en Allemagne au xvi^e siècle, comme un procédé inférieur, jusqu'à ce que le succès d'une artiste vénitienne, la Rosalba, l'eût fait adopter par la mode. Il n'est pas étonnant

que le pastel ait dû ses titres de noblesse à une femme, car sa délicatesse, sa fraîcheur et son moelleux, son doux éclat et ses souplesses caressantes, sont des qualités plutôt féminines. Avec La Tour, il prit une fierté de touche, une fermeté d'accent et une vigueur de rendu toutes viriles. Une admirable connaissance de l'anatomie, jointe à un scrupuleux respect de la vérité et — comme nous dirions aujourd'hui — à un réalisme qu'il sut imposer à son temps, permettent à La Tour de procéder par traits sobres et sommaires, sans tâtonnements ni surcharges. D'un seul coup, avec une justesse infaillible, il jette sur le papier l'indication frappante de l'œil, de la bouche, du nez, des traits essentiels qui déterminent la construction d'un visage.

Ce sont ces études préliminaires, ces premiers jets d'observation, cette confession instantanée du modèle par le peintre qui faisaient pousser à Gérard ce cri d'admiration professionnelle : « On nous pilerait tous dans un mortier, Gros, Girodet, Guérin et moi, tous les G, qu'on ne tirerait pas de nous un morceau comme celui-ci ! »

Les grands portraits sont aussi lumineux que les préparations sont vigoureuses. Au lieu des touches heurtées et sommaires de celles-ci, le peintre fond et termine. Il ne tombe jamais dans la fadeur et la mollesse, l'aspect papillotant et *bonbon* que présentent souvent les pastels. Il reste toujours mâle et fier. La plupart des pastellistes écrasent le crayon sur le papier avec le bout du doigt et fondent ainsi leurs teintes. La Tour procède par touches franche-

ment juxtaposées. Mais son instinct de coloriste est si juste qu'il évite les tons crus et criards. Il se tient à égale distance de la Rosalba et de Liotard. Son œil est aussi sûr que sa main et, chez lui, le coloriste vaut le dessinateur. Pour ne pas sortir du musée de Saint-Quentin, on ne saurait trouver de peinture plus harmonieuse dans les tons gris que le portrait de Rousseau; il n'en est pas qui dénote une étude plus juste de la lumière artificielle que celui de l'abbé Hubert, et de la lumière naturelle, jouant avec ses oppositions, ses reflets et la valeur propre des tons, que celui du marquis d'Argenson. La Tour semble préférer, comme teinte générale, une sorte d'harmonie bleue qui baigne la composition d'une atmosphère azurée. Mais toutes les habiletés du coloriste comme du dessinateur se trouvent dans son œuvre, sans qu'il accorde rien à la virtuosité ni au plaisir de la difficulté vaincue. Ce ne sont pour lui que des moyens pour atteindre son but, qui est de saisir la vie individuelle. Ce maître de tous les secrets dans la pratique de son art est un des artistes les plus simples et les plus sains qu'il y ait.

Aussi n'en est-il guère dont l'étude soit plus attachante et plus profitable. C'est pour cela que M. Henry Lapauze a conçu l'idée de réunir en une seule publication la reproduction fidèle de tous les pastels de Saint-Quentin, grands portraits et simples préparations[1]. Il a pensé qu'il y avait là un précieux moyen d'étude; que les artistes aimeraient à regar-

1. *Les pastels de M. Q. de La Tour, à Saint-Quentin*, par M. Henry Lapauze, édités par M. J.-E. Bulloz, 1898.

der longuement ce maître de vérité, d'énergie et de charme ; que les lettrés et les amateurs d'art se plairaient à interroger l'œuvre du grand évocateur. Après une étude d'ensemble où l'on apprendra beaucoup, même après l'appréciation vibrante des frères de Goncourt[1] et la pénétrante « méditation psychologique » de M. Maurice Barrès[2], il décrit en détail, et pour la première fois, chacun des quatre-vingt-sept tableaux exposés à l'hôtel Lécuyer. Ces tableaux sont reproduits avec toute la perfection de la photographie contemporaine, et, à défaut du coloriste encore insaisissable pour elle, le dessinateur s'y laisse étudier dans les moindres coups de son crayon.

M. Lapauze rend ainsi un grand service à ceux qui ont fait le pèlerinage de Saint-Quentin, à ceux qui le feront et surtout à ceux qui ne peuvent le faire.

<div style="text-align:right">Décembre 1898.</div>

1. EDMOND et JULES DE GONCOURT, *l'Art du dix-huitième siècle*, première série, édit. de 1881.
2. MAURICE BARRÈS, *Trois stations de psychothérapie*, 1891.

VERSAILLES ET LES TRIANONS

———

Auteur dramatique et librettiste, M. Philippe Gille a remporté, seul ou en collaboration, quelques-uns des plus grands succès de notre temps : il est l'auteur des *Charbonniers*; il a signé *les Trente Millions de Gladiator* avec Labiche, *Manon* avec Meilhac et *Lakmé* avec Gondinet. Chroniqueur, il écrit comme il cause, avec un sens vif et fin de la vie parisienne, un savoureux mélange d'esprit et de bonhomie, une connaissance avertie des hommes et des choses. Critique, il donne chaque semaine un bulletin bibliographique où il maintient des qualités qui ne sont plus communes : l'information consciencieuse et l'intelligence ouverte, l'éclectisme et la bienveillance. Il a même été poète et il a réuni en un gracieux bouquet, sous le titre modeste de *l'Herbier*, un choix de ces petites fleurs bleues semées au fond des jeunes cœurs par le sentiment et le rêve, si vite fanées chez la plupart des hommes, mais qui, chez quelques-uns, parfument toute l'existence, discrètes et cachées.

Il a commencé par étudier la statuaire et il s'en était suffisamment rendu maître pour que ses anciens confrères de l'ébauchoir et du ciseau l'eussent élu secrétaire du jury de sculpture à l'Exposition universelle de 1889. Aussi a-t-il pu faire de la critique d'art avec une compétence fort rare, car si tout critique, par cela seul qu'il écrit, fait ses preuves de compétence littéraire, combien de gens s'improvisent juges de tableaux et de statues sans rien savoir des procédés techniques de la peinture et de la sculpture !

Il est lié avec Victorien Sardou d'une vieille amitié, qui ne vient pas seulement du théâtre et de ce que lui aussi fut son collaborateur dans *les Prés-Saint-Gervais*. Ils ont une passion commune, celle de l'art français, de Louis XIV à Louis XVI. Ils l'ont nourrie dans le séjour de Versailles et les longues promenades à travers le château, le parc et les deux Trianons. Sardou est le gendre d'Eudore Soulié, ancien conservateur du musée, et la presse a souvent décrit l'habitation d'été qu'il s'est faite, pleine d'œuvres et de documents relatifs à l'art et à l'histoire des derniers siècles, à Marly-le-Roi, dans l'ancien domaine royal du Verduron. Gille, lui, habitait à Versailles même, en face du château, un charmant hôtel qui appartint à la famille de Papillon de La Ferté, intendant des menus plaisirs et directeur de l'Opéra sous Louis XVI. A eux deux, Sardou et Gille ont rendu de grands services à la demeure de Louis XIV, rappelant à une administration parfois négligente ses devoirs d'entretien et de restauration, lui signalant

les œuvres compromises par le temps et les intempéries, obtenant pour elles leur transfert dans les musées et leur remplacement par des copies.

Sardou se borne à utiliser sa connaissance de l'histoire comme auteur dramatique et, dans l'occasion, comme polémiste. Gille met au service de l'histoire artistique ses goûts d'amateur et de chercheur, comme aussi son art de mise en scène et son talent d'exposition spirituelle. Il a déjà publié deux grands ouvrages sur le palais et le parc de Versailles. Il entreprend aujourd'hui la publication d'un travail définitif sur *Versailles et les deux Trianons*, avec la collaboration de M. Marcel Lambert, architecte des deux châteaux, pour les relevés et les dessins. C'est l'idéal de la double compétence qu'il faut à une telle œuvre. Comme éditeur, ils ont la maison Mame, et c'est tout dire. Les trois premières livraisons viennent de paraître. Forme et fond, texte et illustrations, elles promettent un des plus beaux livres d'art que notre siècle ait produits. Et ce livre est consacré à l'un des édifices les plus riches et les plus typiques qui soient au monde[1].

1. *Versailles et les deux Trianons*, relevés et dessins par Marcel Lambert, texte par Philippe Gille, édités par Alfred Mame et fils, 1899. — Par une heureuse concurrence, peu après la publication de MM. Philippe Gille et Marcel Lambert, commençait celle de M. Pierre de Nolhac, *Histoire du Château de Versailles*, à la Société d'édition artistique. Si M. Marcel Lambert est l'architecte du château, M. Pierre de Nolhac est le conservateur du musée, et il l'a heureusement transformé par le classement méthodique des collections, s'efforçant de remettre chaque œuvre à sa place historique et dans son cadre, de fixer les dates et les auteurs, les attributions et les représentations. C'est un

*
* *

Le château de Versailles est l'image de Louis XIV et de son temps, de la France du xviie siècle et de la monarchie dont le règne du Grand Roi fut l'apogée. En son genre, c'est un monument unique au monde, par sa beauté propre comme par son intérêt symbolique. Il a été créé d'un seul coup et il réalise une pensée unique. Tandis que la plupart des grands édifices où se résume un aspect de l'histoire ont été formés par additions successives et collaborations séculaires — tel le Vatican, — le palais de Versailles a surgi en quelques années, plante superbe et droite, sous l'œil et par la volonté d'un seul homme, Louis XIV, le Grand Roi.

Pour la première fois, depuis l'empire romain, l'Europe voyait un grand pays concentrer toutes ses forces pour un grand dessein et une grande destinée. Ce n'était plus une création incohérente, factice et passagère, comme le Saint Empire germanique ou la monarchie espagnole. Dix siècles d'efforts et de suite, le résultat nécessaire d'un ensemble de lois

immense et fécond travail, qui n'avait pas eu de modèle et qui a piqué d'émulation les conservateurs des autres musées nationaux. Érudit passionné et remontant toujours aux sources, M. de Nolhac est aussi un écrivain qui sent autant qu'il sait et rend la vie au passé. Il a écrit l'histoire la plus sincère et la plus attachante de Marie-Antoinette, dauphine et reine. Le château et les derniers de ses hôtes royaux sont décrits et racontés par lui avec la même critique et le même charme.

historiques, géographiques et ethniques, avaient produit la monarchie française et cette monarchie arrivait aux mains d'un homme qui, par ses qualités comme par ses défauts, répondait à la définition idéale du roi : il était beau et voulait être admiré ; il aimait la noblesse et la pompe ; il avait une raison clairvoyante, ferme et limitée ; il était régulier et laborieux ; il ramenait tout à lui, autant parce qu'il incarnait la France et le droit divin, que par égoïsme et orgueil.

L'enfance de ce roi s'était passée dans un vieux palais, longtemps forteresse, d'où ses ancêtres avaient peu à peu réduit l'étranger, leur peuple et leur noblesse ; demeure glorieuse entre toutes, qui, au cœur de sa capitale, en face de Notre-Dame, au bord de la Seine, résumait la vieille histoire de Paris et de la France. Mais, par cela même, le Louvre ne pouvait plus suffire à une ère nouvelle. Il appartenait au passé ; le présent voulait une demeure à sa taille et à son image. Le jeune roi avait subi dans Paris, au Palais-Royal, l'insulte de l'émeute ; il avait dû quitter sa capitale en fugitif. Sa grandeur et sa majesté réclamaient une demeure inviolée. Il prétendait donner comme cadre à son existence entourée d'un culte un séjour conçu pour elle. Il avait dans l'esprit un idéal de beauté et de noblesse ; il voulait le réaliser par le concours de tous les arts et en parer sa gloire. Il décida la construction de Versailles.

Et tandis que l'esprit français atteignait son apogée par le développement équilibré de toutes ses facultés,

avec l'éloquence de Bossuet, la poésie de Racine et le comique de Molière, tandis qu'il unissait la force et la finesse, l'ampleur et la délicatesse, la réflexion et le naturel, à ce moment l'art français — notablement inférieur, il faut bien l'avouer, à cette littérature, parce qu'elle était supérieure à tout, mais, en lui-même, fort élevé et vigoureux — l'art français appliquait à un même but toutes ses énergies, l'architecture avec Mansard, la peinture avec Le Brun, la sculpture avec Girardon, et, avec Le Nôtre, ce que l'on a justement appelé « la civilisation de la nature », c'est-à-dire le type régulier et noble du jardin français.

Il en est résulté un ensemble incomparable par la grandeur et l'unité. Toutes les parties de Versailles, quelle qu'en soit la valeur propre, se subordonnent à l'effet d'ensemble. L'architecture, reine de l'art, domine et règle toutes ses autres formes. Les lignes se groupent et s'équilibrent, convergent et s'unissent, dirigées par une pensée unique. Du côté du jardin, véritable façade du palais, s'avance au centre le corps de logis où habite le maître et dans lequel, devant sa chambre et son antichambre, la galerie des Glaces offre à ses fêtes un théâtre rectiligne et éclatant. De la terrasse qui porte ce corps de logis, un escalier gigantesque descend vers le parc, qui est comme un immense salon en plein air, meublé de massifs, de bassins, de jets d'eau, de groupes statuaires, transition entre le palais et la campagne, l'art et la nature. Il y a des ensembles plus gracieux; il n'y en a pas d'aussi nobles. Il n'y en a

pas surtout qui réalisent de manière plus parfaite une grande idée.

Comme toutes les apogées, celle-ci fut courte, et moins d'un siècle après Louis XIV son œuvre s'écroulait, minée par l'affaiblissement de l'idée qui l'avait suscitée et la poussée irrésistible d'une nouvelle idée, l'idée de liberté se substituant à celle d'autorité, la démocratie à l'aristocratie, la république à la monarchie.

Avant cette ruine, la fantaisie élégante d'une favorite et la grâce légère d'une reine avaient ajouté une parure exquise à l'œuvre du Grand Roi. Les petits appartements avaient été aménagés pour loger la marquise de Pompadour, et autour des Trianons, par lesquels Louis XIV et Louis XV avaient comme atténué, en la prolongeant, la noblesse royale de Versailles, Marie-Antoinette avait disposé son hameau et ses jardins d'opéra-comique, le temple de l'Amour, le belvédère et le théâtre. Le xviiie siècle, le siècle de Marivaux et de Watteau, de Jean-Jacques et de Greuze, de Beaumarchais et de Fragonard, y laissait à son tour sa fidèle image.

**

Voici le printemps, et jusqu'à l'automne les visiteurs vont affluer à Versailles et aux Trianons. Simples curieux et artistes, Français et étrangers, bourgeois en partie de campagne et caravanes de Cook's, promeneurs guidés par un rêve de littérature

et d'art, viendront y évoquer, chacun à sa manière, deux siècles de grandeur française, remplir leurs yeux et leurs esprits de nobles images, communier avec l'âme mélancolique du passé. Ils verront, de la terrasse, le soleil se coucher au loin, derrière la pièce d'eau des Suisses, et il leur semblera que les armes parlantes de Louis XIV surgissent au-dessus de son palais, dans l'éclat de leur orgueil et la tristesse de leur gloire évanouie. Ils parcourront les allées de Trianon à l'heure où elles parlent le langage le plus pénétrant, par les après-midi d'automne, lorsque les feuillages ont déjà reçu la teinte dorée qui annonce leur chute prochaine.

Je leur souhaite pourtant de fortifier par un correctif vigoureux et sain l'impression de dilettantisme stérile et d'amollissante langueur qu'exhalent, si l'on n'y résiste pas, les visites rêveuses à Versailles et aux Trianons. Une France nouvelle, et qui n'a pas terminé son rôle, est née près du château de Louis XIV et des petites maisons de Louis XV. Le Jeu de Paume s'ouvre à quelques pas. Dans le château lui-même, un musée, qui n'est pas uniquement composé de chefs-d'œuvre, mais où les belles pages abondent, parle aux yeux un langage clair et d'une éloquence toujours française. Il déroule tout ce que notre siècle a fait de grand depuis 1789.

Cette œuvre est immense. Avec les guerres de la Révolution et de l'Empire, l'Afrique et la Crimée, la grande leçon de 1870, l'effort grandiose qui tend, depuis trente ans, à organiser une démocratie de quarante millions d'hommes, à réaliser la justice et

à créer un droit nouveau, cela fait déjà une grande histoire. Malgré tant de difficultés et de tristesses, d'illusions et d'erreurs, notre race n'a point renié son idéal de pensée et d'action. Rien n'est salutaire et réconfortant, au sortir de Paris, comme une promenade à Versailles et aux Trianons.

<div style="text-align:right">29 avril 1899.</div>

LA VRAIE JOSÉPHINE[1]

Avec *Plus que Reine*[2], la première femme de l'Empereur vient de paraître sur la scène. C'était inévitable : à cette heure, la littérature napoléonienne bat son plein. Il est même surprenant que Joséphine n'ait pas eu plutôt son tour, car son existence est un drame tout fait, avec le mélange de tragique et de comique qui est la loi du genre, avec péripéties, contrastes, exaltations et catastrophes, tous les ingrédients de la cuisine dramatique.

Le théâtre ne nous doit pas la vérité, mais l'intérêt. Il ne nous offre donc, à la Porte-Saint-Martin, que la Joséphine conventionnelle. Le tout est qu'elle soit attachante. En revanche, pour connaître la vraie, et la connaître à fond, nous n'avons qu'à ouvrir les deux derniers livres de Frédéric Mas-

1. Voir, dans la première série de mes *Petits portraits et notes d'art*, une étude sur l'*Impératrice Joséphine*, d'après le portrait de Prud'hon.
2. Drame de M. ÉMILE BERGERAT, au théâtre de la Porte-Saint-Martin, 28 mars 1899.

son[1]. L'enquête qu'il poursuit sur Napoléon et sa famille est un très beau spécimen de cette littérature historique qui, dans notre siècle, a produit en quantité les œuvres de haute valeur. L'information de l'auteur est immense et son scrupule infini ; il a la passion de la vérité complète et il la dit en toute franchise.

J'avais d'abord deux griefs contre sa méthode : il n'indiquait jamais ses sources et il imitait le style des Goncourt. C'était trop de modestie, car il aurait pu étaler en notes autant de références que Taine ou Henry Houssaye et, tandis que le style des Goncourt, original dans le roman, est bien fatigant dans l'histoire, avec sa trépidation et son papillotage, le sien, lorsqu'il se dégage de cette fâcheuse influence, a ses mérites propres d'énergie et de couleur. Or, il annonce que, dans son dernier volume, il donnera l'indication de ses sources, et plus il avance, plus il se dégage du goncourisme.

Tout compte fait, on sent qu'il dit vrai, en attendant qu'il le prouve. Sur une période et des personnages que la légende et l'adulation avaient profondément dénaturés, il nous permet enfin un jugement éclairé et libre.

*
* *

L'histoire de Joséphine était comme entourée d'un nuage et couronnée d'un nimbe. De son carac-

[1]. FRÉDÉRIC MASSON, *Joséphine de Beauharnais* et *Joséphine impératrice et reine*, 1899.

tère et de son existence, la légende retenait juste assez pour justifier le mot par lequel, à Sainte-Hélène, moitié reconnaissance, moitié indulgence, Napoléon Ier l'avait définie : c'était « la bonne Joséphine ». Sous Napoléon III, son petit-fils, le mot d'ordre avait été d'amplifier cette légende et de montrer, dans la première femme de l'Empereur, comme un bon génie. Elle l'aurait rendu pleinement heureux et lui aurait porté bonheur. Irréprochable et résignée, ell aurait emporté après le divorce, dans sa retraite de la Malmaison, un trésor d'irréparable tendresse et comme un talisman qui préservait du malheur. Plus encore que l'expédition de Russie, ce divorce aurait été la grande faute de Napoléon, un acte d'ingratitude et de barbarie.

Le second Empire tombé, à mesure que la curiosité sur le premier se faisait plus exigeante, nuage et nimbe se dissipaient. Les écrits du temps remis en lumière et la publication de nouveaux documents découvraient la vraie Joséphine. M. Frédéric Masson, avec son *Napoléon et les Femmes*, levait largement les voiles et, derrière l'idole, montrait la femme vraie, par le détail de ses actes et l'analyse de son caractère.

Ces actes et ce caractère n'étaient pas beaux. Créole indolente et sensuelle, démunie de principes par l'éducation et les mœurs de son temps, surprise sans défense par le bouleversement révolutionnaire, coquette et besogneuse, elle était devenue la maîtresse de Barras. Le hasard l'avait mise sur la route de Bonaparte et, par sa beauté mûrissante, sa grâce

et son charme, ses manières d'ancien régime, elle avait inspiré une vive passion au jeune général, dont l'origine, l'âge et l'inexpérience faisaient une proie facile pour une telle séduction. Il l'avait épousée sans rien savoir de sa vie antérieure ; il l'avait aimée de tout son cœur et de tous ses sens. Elle n'avait vu, dans ce mariage, qu'un établissement et n'avait en rien partagé les sentiments qu'elle inspirait, gardant avec Barras des rapports de bonne amitié, ou même davantage, s'il faut en croire ce cynique indiscret.

Tandis que Bonaparte commence une épopée en Italie et dévoile brusquement le plus complet génie que le genre humain ait connu, elle reste froide. Elle continue à n'aimer qu'elle-même et à chercher son plaisir. Elle choisit très bas et prend comme amant un M. Charles, petit officier bellâtre et sot. Bonaparte revient et il faut bien quitter le Charles, mais elle le reprend pendant l'expédition d'Égypte, avec un tel scandale que Bonaparte apprend tout et revient décidé à la rupture.

Mais, comme on dit, il l'a « dans le sang » ; il subit encore l'attrait physique et moral de la femme : il pardonne et, l'élevant avec lui, d'abord au Consulat, puis à l'Empire, il la gardera jusqu'au jour où la raison d'État, plus forte que ses souvenirs de jeunesse et de passion, que les comédies de sentiment et les larmes, la fera répudier.

Dès lors, Joséphine vit à la Malmaison, comblée par l'Empereur, qui lui conserve une vive affection et la visite souvent. Lorsque arrive l'écroulement de

1814, elle couronne une vie d'inconscience morale par un acte inouï. Tandis que Napoléon vaincu abdique et part pour l'île d'Elbe, elle reçoit avec empressement à la Malmaison Alexandre vainqueur, se montre flattée de ses hommages et le traite en ami. La mort coupe court à ce scandale : Joséphine succombe à une fluxion de poitrine contractée pendant une promenade avec l'empereur de Russie aux étangs de Saint-Cucupha. Et c'est la garde impériale russe, qui, ses armes encore rouges de sang français, lui rend les honneurs funèbres.

*
* *

Entre temps, du mariage à la mort, celle qui a dû au destin la prodigieuse fortune d'être la femme de Napoléon, est restée exactement — sauf la contrainte de son penchant pour les Barras et les Charles — la jolie créature de plaisir, égoïste et sensuelle, coquette et gâcheuse, de petit esprit et de goûts bas, incapable de réflexion, la tête et le cœur également vides, que Bonaparte avait trouvée, dans un petit hôtel de la rue Chantereine, menant l'existence vide, paresseuse et besogneuse d'une femme médiocrement entretenue.

Elle a continué de tout ramener à elle, uniquement sensible à ses intérêts et passionnément désireuse de ne pas perdre, malgré l'âge qui vient et la stérilité qui se confirme, ce qu'elle appelle, comme ses pareilles, « sa position ». Pour cela, elle a usé, avec

un calcul attentif, de son pouvoir sur les sens et le cœur de Napoléon ; elle s'est imposé toutes les fatigues de son rang ; elle a lutté désespérément pour rester belle et séduisante, pour écarter les rivales, non par jalousie amoureuse, mais par crainte du danger qu'elles lui font courir en déshabituant d'elle Napoléon. Elle est obstinément dissimulée et foncièrement menteuse. Elle n'est pas seulement dépensière par coquetterie, elle est gâcheuse à un degré surprenant. Son esprit est resté petit et ses goûts bas : elle ne se plaît que dans la société des subalternes, bavardant et commérant avec ses femmes, ses fournisseurs, des diseurs et des diseuses de bonne aventure.

Ce qui l'a protégée longtemps devant l'Empereur et défendue encore plus longtemps devant la postérité, c'est son charme et sa bonté. Elle était charmante grâce aux ressources de sa nature créole, de son éducation mondaine, de sa coquetterie raffinée, de son calcul obstiné, tantôt sentimentale et tantôt espiègle, mutine comme une fillette et noble comme une grande dame, toujours gracieuse et d'un tact très sûr dans l'art d'attirer et de retenir. Elle était bonne, c'est-à-dire inoffensive, généreuse par désir de plaire et besoin de prodigalité. Elle savait trouver le mot qui enchante et double le prix du don par la manière de donner. Elle rendait volontiers service, surtout aux gens de sa caste et à ses anciens amis, à tous ceux qui lui ressemblaient, intrigants et coquettes de son monde, émigrés et nobles, car elle était restée « ci-devant ».

En somme, qualités et défauts, une nature dont l'égoïsme et la coquetterie sont les traits essentiels, un charme de maîtresse qui calcule, une bonté où l'intérêt personnel a toujours sa part, toutes les qualités et tous les défauts de la femme de plaisir.

M. Frédéric Masson prouve tout cela par une écrasante profusion de faits, et il l'excuse avec une indulgence dédaigneuse. C'est qu'il est, à la fois, féministe et misogyne. Il se plaît à étudier les femmes et il les tient en petite estime. Par essence, dit-il, elles sont telles, ou à peu près. Je crois qu'il exagère. Sans prendre Lucrèce ou Jeanne d'Arc comme termes de comparaison avec le gentil petit oiseau des îles que fut Joséphine, et pour rester dans la catégorie de femmes où l'avait rangée sa prodigieuse destinée, elle fait petite figure au regard de Marie-Antoinette, qui eut bien des faiblesses et commit bien des erreurs, mais qui fut vraiment reine, lorsqu'il le fallut. Elle n'est qu'une parvenue dans le groupe des femmes couronnées. Elle se rapprocherait plutôt des maîtresses royales, supérieure à une Du Barry, inférieure à une Pompadour.

Il convient de dire à sa décharge qu'elle ne fut pas seule de son espèce. D'autres, nées sur le trône, n'ont pas été plus égales à leur destinée et méritent moins d'indulgence, car, outre l'hérédité, elles avaient reçu dès le berceau l'éducation et les exem-

ples, la tutelle et les sauvegardes qui manquèrent à Joséphine. Celle-ci, toujours gâtée par la fortune, a eu un dernier bonheur, le plus grand de tous, devant Napoléon et devant l'histoire, celui d'être remplacée par Marie-Louise. Or, fille de petite noblesse coloniale, Joséphine avait quelque chose de la grande dame, et Marie-Louise, archiduchesse d'Autriche, n'était d'essence qu'une petite bourgeoise allemande, sensuelle et niaise.

Au demeurant, il n'y a pas lieu de regretter la légende de Joséphine, même pour les fervents de l'Empereur. Il est assez grand pour n'être pas diminué entre ses deux femmes; leur petitesse à toutes deux fait même ressortir telles de ses qualités. Puis, il y a, je ne dis pas seulement le droit, mais le devoir de l'histoire, c'est-à-dire la recherche attentive, scrupuleuse et déférente de la Vérité; la Vérité, salutaire par elle-même, supérieure à tout et à laquelle notre pauvre humanité doit sa seule noblesse. Tout est vain et dangereux en dehors d'elle, surtout le culte des héros, qui est un des résultats bienfaisants de l'histoire, mais à la condition d'être éclairé.

<div style="text-align:right">8 avril 1899.</div>

LES CHAMPS DE BATAILLE DE FRANCE

Tout coin de terre se prête à l'exercice de la loi fatale qui pèse sur l'humanité, la guerre, survivance éternelle de la férocité primitive et exercice des pires instincts comme des plus hautes vertus. Il suffit à deux armées, pour décider le sort d'un pays, d'une plaine unie et sans caractère, comme celle de Châlons, ces *Champs catalauniques*, où nos plus lointains ancêtres arrêtèrent Attila. D'autres fois, la nature semble avoir multiplié à plaisir les accidents de terrain, qui vont être le décor du drame, comme dans ces défilés de l'Argonne qui, au début de la Révolution, furent *les Thermopyles de la France*.

Banal ou pittoresque, le terrain arrosé par le sang de l'homme et marqué par un arrêt du destin, prend désormais un caractère sacré. Une colline qui soulève à peine l'égalité de la plaine, un mince cours d'eau, un petit bois, quelques pans de mur reçoivent une consécration des faits où ils ont joué

un rôle inconscient. Ils donnent au paysage une âme qui parle à celle du visiteur.

Ainsi, en Belgique, à quelques lieues de la frontière française, cette plaine largement ondulée, qui commence à Charleroi et vient mourir aux portes de Bruxelles, la plaine de Waterloo. En soi, elle n'offre rien qui mérite d'arrêter le regard. Les vallons se ressemblent entre eux comme les vagues sur la mer; des villages insignifiants, Genappe, Plancenoit, Mont-Saint-Jean, Chapelle-Saint-Lambert, se succèdent, aux plis des terrains ou sur les crêtes, à peu près pareils dans leur banalité. Mais un jour des masses d'hommes se sont ruées là, venues des quatre coins de l'horizon, les Anglais et les Écossais de Wellington, les Poméraniens et les Brandebourgeois de Blücher, les Hollando-Belges du prince d'Orange; de l'autre côté, l'armée la plus nationale, la plus foncièrement française qu'ait eue la France, entre les armées de l'ancien régime et celles de notre temps. Là s'est décidée, en une journée suprême, la lutte poursuivie durant un quart de siècle entre les vieilles monarchies d'Europe et la Révolution française.

Dès lors, les moindres aspects de ce terrain, naturels ou artificiels, ont pris une physionomie expressive, comme un visage humain sur lequel a passé quelque grande épreuve. Ils ont joué un rôle dont les effets se poursuivent encore et pèsent sur l'histoire du monde. Il a suffi de ce chemin creux, le chemin d'Ohain, qui court entre ses berges à la crête du plateau, pour assurer la défaite des uns et la victoire des autres. Ce château ruiné, Hougoumont,

par l'obstacle qu'il opposait à l'élan français, a compromis, dès la première heure, le plan génial de l'Empereur. Si ce petit défilé, le défilé de Lasne, eût été un peu plus étroit, Blücher n'aurait pu le franchir à temps pour sauver Wellington.

*
* *

Les phases de chaque journée et leur aspect général sont aussi variés que les caractères propres à chaque champ de bataille. Il est facile de railler ou de maudire l'uniformité sanglante de la guerre. Ce sont toujours des hommes qui se jettent les uns sur les autres pour se déchirer et se tuer. Sur ce thème, les esprits les plus divers se rencontrent dans un même sentiment. Un observateur de cabinet, comme La Bruyère, écrit sa mordante diatribe : « De tout temps, les hommes, pour quelques morceaux de terre de plus ou de moins, sont convenus entre eux de se dépouiller, se brûler, se tuer, s'égorger les uns les autres ; et pour le faire plus ingénieusement et avec plus de sûreté, ils ont inventé de belles règles qu'on appelle l'art militaire ». Il raille avec une ironie très amusante l'horrible férocité de la mêlée : « Que si l'on vous disait que tous les chats d'un grand pays se sont assemblés par milliers dans une plaine et qu'après avoir miaulé tout leur soûl, ils se sont jetés avec fureur les uns sur les autres, etc. » Un homme très brave, mais qui fut un fort mauvais officier, Paul-Louis Courier, estime, lui, que rien

n'est plus facile que cet art prétendu de la guerre, qu'une bataille ressemble exactement à une autre bataille et il traite avec un tranquille dédain les exploits de ses compagnons d'armes.

En réalité, la physionomie des batailles change de siècle en siècle. Les vertus que la guerre met en jeu — les plus belles dont l'homme soit capable : mépris de la souffrance et de la mort, solidarité et discipline, dévouement à une idée, culte de l'honneur — restent les mêmes dans leur essence, mais elles s'exercent de manières très variées. L'hoplite grec et le légionnaire romain étaient également braves ; ils ne se battaient pas de la même façon. Un chevalier bardé de fer affrontait la mort avec une autre allure, d'autres gestes, d'autres sentiments que le franc-archer des communes. Les zouaves d'Afrique ont réduit Abd-el-Kader par des qualités différentes de celles que déployaient les grenadiers du premier empire en culbutant les gardes autrichienne et russe.

Un de nos meilleurs historiens militaires, M. Charles Malo, a eu l'idée de grouper dans un tableau d'ensemble, les diverses physionomies qu'ont présentées les batailles à travers l'histoire de France, en empruntant autant que possible les récits mêmes des contemporains, en prenant à chacun de ces récits ce qu'il y a de plus caractéristique[1]. Lorsqu'il n'avait pas à sa disposition une page inspirée par l'événement, il a choisi parmi les maîtres de l'histoire ceux

[1]. CHARLES MALO, *Les Champs de bataille de France*, 1899.

qui lui semblaient avoir le mieux exprimé l'âme guerrière de chaque époque. Il en est résulté un beau livre, émouvant comme la plus belle épopée, mais une épopée vraie. On y voit tout ce qu'il a fallu de sang pour faire la patrie française et cimenter son unité, de combien de héros sont héritiers et mandataires les soldats qui portent aujourd'hui les armes de la France et entourent son drapeau.

On s'y pénètre surtout de cette vérité que toutes les discussions philosophiques et autres sur la guerre ne prévalent pas contre cette constatation imposée par l'histoire que, des lois qui ont présidé à sa formation, comme de sa situation géographique, résulte pour la France la nécessité d'être une grande puissance militaire, si elle veut, je ne dis pas continuer son développement, mais seulement maintenir l'œuvre des ancêtres. Il n'y aurait pas eu de France sans les chefs et les soldats qui ont gagné les journées de Bouvines, de Denain et de Valmy. Il n'y aurait plus qu'une France déshonorée et amoindrie, si, en 1870, après une foudroyante succession de désastres, il ne s'était trouvé des généraux et des soldats pour continuer la lutte, imposer au vainqueur le respect du vaincu et, après Reichshoffen et Sedan, ajouter à notre histoire militaire les noms de Coulmiers et de Villersexel.

Car la gloire ne se fait pas seulement avec des succès. Comme dit Montaigne, « il y a des pertes plus triomphantes que des victoires ». Le courage déployé dans la défaite, l'obstination contre la fortune, la ténacité des soldats improvisés contre les

vieilles troupes et du petit nombre contre le grand, ont compensé souvent, par un gain matériel ou moral, les avantages d'un adversaire plus fort et plus heureux. Louis XIV dut la paix en 1713, non pas à la seule victoire de Denain, mais au respect qu'éprouvait l'Europe coalisée pour les soldats battus à Malplaquet et à Ramillies. Napoléon ne fut jamais plus grand que dans la désastreuse campagne de 1814.

Le livre de M. Malo s'ouvre par Bouvines et se ferme sur les batailles de 1871, dont une des plus typiques est Champigny.

Bouvines fut une victoire décisive et Champigny une journée sans résultats. Dans la première, Philippe Auguste arrêtait l'empereur d'Allemagne au seuil de la France; dans la seconde, le général Ducrot essayait vainement de rompre l'investissement de Paris. Bouvines est un plateau étroitement circonscrit entre des fonds marécageux et une forêt jadis très épaisse. Les deux armées s'y heurtèrent de front, par toute leur masse, avec une obstination de béliers luttant tête contre tête. Champigny est une vaste plaine, traversée par la Marne qui forme en se repliant une large boucle, et bordée par une longue ligne de hauteurs. Les deux journées de la lutte qui s'y livra comprennent une série de manœuvres qui ne pouvaient réussir que par une exacte concordance entre les divers mouvements de l'armée française.

De Bouvines à Champigny, sept siècles ont profondément modifié les conditions de la guerre. A Bouvines, le combat corps à corps était encore la règle;

à Champigny, il n'était plus que l'exception. Ici deux énormes masses d'hommes se cherchaient, s'évitaient et rusaient l'une avec l'autre sans arriver à se déloger mutuellement de leurs positions. Là, deux petits corps s'abordaient franchement et la journée ne finissait que par la fuite du vaincu. A Bouvines, on ne se battait guère qu'à l'arme blanche alors la reine des batailles, et les armes de jet, presque aussi élémentaires qu'aux premiers jours du monde, jouaient un rôle tout secondaire. Il fallait des circonstances exceptionnelles pour que les archers, comme à Crécy, eussent une part importante dans le résultat. La force physique, depuis le roi jusqu'au dernier de ses soldats, la qualité des armes offensives et défensives, la supériorité du cavalier sur le fantassin et du noble sur le vilain pesaient d'un poids décisif dans la balance. A Champigny, le canon et le fusil ne laissaient à la baïonnette qu'une action épisodique ; la discipline et la cohésion étaient tout ; le rôle de la cavalerie fut à peu près nul.

Le seul élément dont l'importance soit restée la même, de l'une à l'autre de ces deux dates, est le courage, un dans son principe, divers dans son emploi. Il est aussi méritoire de rester immobile sous le feu et de recevoir au poste fixé la mort venue de loin, que de se jeter sur l'ennemi et de choisir son adversaire pour un combat corps à corps.

Même, il arrive encore, dans les guerres contemporaines, que chefs et soldats aient à se battre comme les chevaliers du moyen âge. A Bouvines, le roi Philippe Auguste et l'empereur Othon coururent les

mêmes dangers que de simples hommes d'armes. Tandis que les barons français chargeaient les piquiers allemands, qui avaient percé jusqu'au roi, celui-ci était renversé de cheval par une pique à crochet et il était perdu s'il eût été possible de faire passer une pointe de dague entre les joints de son armure. Pendant ce temps, les chevaliers français atteignaient l'empereur d'Allemagne et l'un d'eux lui déchargeait sur la tête un si furieux coup de masse d'armes, qu'il l'eût étendu mort, si le cheval de l'empereur, en se cabrant, n'eût préservé son maître et reçu le coup. A Champigny, le général Ducrot enlevait ses troupes sur le plateau de Villiers, chargeait à leur tête avec son état-major et brisait son épée dans la poitrine d'un fantassin saxon. Du côté allemand, le parc de Cœuilly, l'une des deux clefs du champ de bataille, n'était conservé par l'ennemi que grâce au courage personnel des officiers supérieurs d'un régiment wurtembergeois, qui se succédaient dans le commandement avec un stoïcisme héroïque.

*
* *

Entre Bouvines et Champigny, la guerre suit une marche régulière et rapide vers la complication et le calcul. Elle impose au général des qualités d'esprit de plus en plus nombreuses; elle demande au soldat, comme vertus principales, l'obéissance passive, l'abnégation et la ténacité. Un siècle et demi après Bouvines, à Crécy, les Anglais doivent la

victoire à leur prudence et la défaite des Français est causée par leur témérité. La force morale retrouve son importance capitale au temps de Jeanne d'Arc; entre le siège d'Orléans et le sacre de Reims, la France prouve qu'un peuple peut réparer une longue suite de désastres et tourner à son avantage une situation désespérée, lorsqu'un grand sentiment le soulève et introduit dans le jeu des batailles son facteur tout-puissant.

La guerre savante n'en continue pas moins ses progrès et elle se constitue, au XVIe siècle, par les guerres d'Italie, où l'habileté réfléchie des *condottieri* italiens en fait un art. Les rois de France apprennent à leurs dépens, comme François Ier, que les vertus chevaleresques ne suffisent plus à un chef d'armée. Marignan et Pavie montrent le rôle décisif que va désormais jouer l'artillerie. A Marignan, les canons français de Galiot de Genouilhac ont brisé la ténacité des Suisses et ouvert dans leurs rangs la brèche par où la chevalerie a passé; à Pavie, en masquant cette même artillerie par une charge prématurée, François Ier a commis une faute qui allait lui coûter la liberté et justifier le mot fameux : « Tout est perdu fors l'honneur, et la vie qui est est sauve ».

Le XVIe siècle n'innove guère en France dans la stratégie et la tactique, car c'est un temps de guerres civiles, où de petites armées procèdent plutôt par coups de main que par opérations méditées et de longue haleine. Les tentatives de l'Espagne pour prendre la France comme dans les branches d'une

gigantesque tenaille, entre les Pyrénées et les Pays-Bas, sont paralysées par une série de faits d'armes, dont les plus mémorables sont l'héroïque ténacité de l'amiral de Coligny à Saint-Quentin et la reprise de Calais sur les Anglais, alliés des Espagnols, par le duc de Guise; mais il n'y a guère de batailles rangées. Si l'homme de guerre, chez Henri IV, est de premier ordre, l'homme d'État le surpasse encore, et c'est le diplomate plus encore que le général qui débarrasse la France des ligueurs et des Espagnols.

La grande guerre recommence et achève de devenir la guerre moderne avec Condé et Turenne. L'art de conduire et de disposer une armée, le choix du terrain, les manœuvres sur le champ de bataille, seront désormais les qualités indispensables de tout général digne de ce nom. L'effort vers le combat et la préparation de celui-ci, autant que le combat lui-même, donneront la mesure de ce que valent le chef et ses soldats. Aussi, les théoriciens de la guerre font-ils remonter à cette époque les études d'histoire rétrospective qui leur semblent capables d'éclairer le présent. Le général Lamarque commettait une injustice lorsqu'il déclarait que « Condé n'a fait faire aucun progrès à l'art militaire ». Le duc d'Aumale a prouvé, au contraire, dans sa grande *Histoire des Princes de Condé*, que Condé fut vraiment un grand génie, d'inspiration et de calcul, de hardiesse et de méthode. Dès le début de sa carrière, à Rocroy, il méritait le gain de la bataille par une inspiration de génie. L'infanterie espagnole a rompu l'aile gauche de son armée, tandis que lui-même, avec sa cava-

lerie, perçait leur aile droite. Il se trouve ainsi, dit le duc d'Aumale, « derrière la ligne espagnole avec ses escadrons victorieux; il fait exécuter à sa ligne de colonne un changement de front presque complet à gauche, et aussitôt, avec un élan incomparable, il la lance, ou plutôt il la mène en ordre oblique sur les bataillons qui lui tournent le dos ».

Mais, si Condé mérite pleinement sa grande réputation militaire, le premier des généraux modernes est Turenne. Stratégiste et tacticien, prudent et hardi, méditatif et prompt, humain et ménager du sang de ses soldats, il est peut-être le plus parfait et le plus complet des généraux modernes. Il a brûlé le Palatinat, sur l'ordre de l'impitoyable Louvois, mais, s'il n'eût dépendu que de lui, il aurait toujours conduit la guerre de manière à diminuer le plus possible ses maux inévitables. Napoléon Ier lui a fait le suprême honneur d'étudier ses guerres à Sainte-Hélène, en lui donnant place entre César et le grand Frédéric. C'est à son sujet qu'il définit l'art de la guerre par ces lignes célèbres, en lui accordant les deux parties qui font le grand général : « Achille était fils d'une déesse et d'un mortel : c'est l'image du génie de la guerre; la partie divine, c'est tout ce qui dérive des considérations morales, du caractère, du talent, de l'intérêt de votre adversaire, de l'opinion, de l'esprit du soldat, qui est fort et vainqueur, faible et battu, selon qu'il croit l'être; la partie terrestre, ce sont les armes, les positions, les ordres de bataille, tout ce qui tient à la combinaison des choses matérielles. »

Sous Louis XIV, l'art de la guerre ne fait qu'appliquer les principes et les exemples de Turenne. Un groupe de généraux habiles et brillants forme comme l'école du grand capitaine, chacun avec sa physionomie et son originalité, dans l'imitation du maître commun. Ce sont le hardi Luxembourg, le brillant Villars, l'heureux Vendôme, le sage Vauban. Le roi de France travaille alors, selon le mot de ce dernier, à se faire « son pré carré ». Ses armées sont partout, sur toutes les frontières, mais, le plus souvent, dans les Flandres et les Pays-Bas, dans ce bassin du Rhin, qui va être, jusqu'au désastre de 1870, l'échiquier où notre pays jouera ses plus grosses parties. Comme le flux et le reflux d'une mer, la guerre est tantôt sur le territoire conquis, tantôt sur le territoire à conquérir. Les armées du roi manœuvrent longuement sur ce pays plat, entre les places serrées, s'arrêtant aux sièges savants, passant les rivières avec solennité. Les somptueux équipages de la cour les suivent, tels que Van der Meulen les a représentés, chargés de dames en grande toilette et marchant vers les villes qui élèvent au-dessus des bastions géométriques les clochers de leurs cathédrales et les beffrois de leurs hôtels de ville.

Sous Louis XV, la guerre est capricieuse, élégante et frivole comme l'esprit et les mœurs de la France. Elle n'obéit plus, comme sous le règne précédent, aux desseins d'une politique habile et ferme. Elle promène des régiments vêtus de couleurs tendres sous des généranx dont le seul qui approche du génie militaire, le maréchal de Saxe, est un aventu-

rier de race princière. Elle a des journées glorieuses et, au début, Fontenoy fait comme le pendant de Rocroy, mais, lorsqu'un Soubise prend le commandement, la désastreuse guerre de Sept Ans vaut à l'honneur français l'humiliation de Rosbach.

*
* *

La Révolution commençait en terre française l'épopée militaire de vingt-trois ans qui s'ouvre sur notre frontière de l'Est par le matin de Valmy, brillant comme une aurore, réponse à l'insolent manifeste de Brunswick et arrêt de l'invasion prussienne, pour se clore à quelques pas de la frontière du Nord, en Belgique, le soir de Waterloo, à l'heure où le dernier carré de la vieille garde, survivant à une armée anéantie et contenant la pression de deux armées victorieuses, recule lentement vers la France pour laisser à l'Empereur le temps de gagner Charleroi.

De 1791 à 1815, les levées en masse de la Révolution étaient devenues les immenses armées de l'Empire, les plus belles que le monde ait vues, et suivaient le dieu de la guerre dans toutes les capitales de l'Europe. Mais, un an avant que Waterloo rouvrît le chemin de Paris aux Anglais de Wellington et aux Prussiens de Blücher, l'Europe entière avait pris sa revanche de ses longues humiliations. La campagne de 1814, où Napoléon s'était surpassé lui-même en retrouvant, plus belles encore, les inspirations de sa première campagne d'Italie, avait eu le sol français

pour théâtre, du Rhin à la Seine. En quelques mois, la guerre de défense, après tant d'invasions en pays étranger, avait dû laisser à l'ennemi la ligne bleue des Vosges, les vastes plaines de Champagne, les villes riantes de l'Ile-de-France et cette lisière de parcs et de jardins qui, depuis Fontainebleau, forme comme la ceinture royale de Paris. Après les recrues en sabots de la Convention et les régiments dorés de la garde impériale, c'étaient les restes de notre population virile, les petits « Marie-Louise » et les paysans de la Fère-Champenoise, qui avaient aidé l'Empereur à maintenir intacts, dans l'immense désastre, la gloire de son génie et l'honneur de la France.

Les souvenirs de 1870 et 1871 sont trop près de nous pour qu'il soit nécessaire de les rappeler longuement. Sauf les journées indécises où Bazaine prodiguait inutilement, sous Metz, l'héroïsme de la plus belle armée qu'ait eue la France du xix^e siècle, et la victoire d'Aurelle de Paladines à Coulmiers sur les Bavarois de von der Thann, il n'y aurait que des défaites à enregistrer dans la période lamentable qui va du mois d'août 1870 au mois de janvier 1871.

Tant de sang versé l'a-t-il donc été en pure perte? Non, car ceux qui sont morts entre Wissembourg et le Mans ont ajouté quelque chose à ce trésor de souvenirs glorieux ou tristes qui font l'âme d'une patrie. Ils ont obligé le vainqueur au respect du vaincu; dans le désastre matériel, ils ont sauvé le dépôt moral que se transmettent les générations solidaires. Au jour d'une guerre réparatrice, leur exemple serait un facteur des victoires espérées.

*
* *

Un beau tableau du peintre Édouard Detaille a traduit de manière saisissante cette solidarité militaire. *Le Rêve* représente le sommeil de nos jeunes soldats pendant les manœuvres d'été. Ils sont couchés au pied des faisceaux, sur lesquels le drapeau repose, roulé dans sa gaine, tandis que la sentinelle veille devant les armes. Des rêves traversent leur sommeil lourd de fatigue, rêves de gloire, provoqués par le souvenir et l'exemple des aïeux. Ces rêves passent, distincts et confus, à travers les nuages, et le spectateur du tableau y voit ainsi comme le reflet du songe intérieur. Ce sont les demi-brigades de la République et les régiments de l'Empire, les combattants de Valmy et d'Iéna, les Africains de Bugeaud, de Lamoricière et du duc d'Aumale, montant à l'assaut de Constantine et du pic de Mouzaïa, les beaux régiments de Magenta et de Solférino. Ces fantômes glorieux vont s'évanouir avec l'aube qui point vers l'Orient, mais, tout à l'heure, aux premiers sons de la diane, « leur âme chantera dans les clairons d'airain ». Elle survit dans celle du régiment qui va prendre les armes pour conserver la patrie faite par eux.

<div style="text-align: right;">Janvier 1899.</div>

WATERLOO

Il n'y a pas de campagne aussi courte ni plus décisive que celle de 1815; il n'y en a pas qui ait suscité autant de livres ni, jusqu'à ce jour, de moins définitifs. C'est que tous ses historiens la racontaient sans information complète et avec parti pris. Français, Anglais ou Prussiens, ils ne connaissaient pas toutes les sources de renseignements et ils subordonnaient la recherche de la vérité d'un côté au patriotisme, de l'autre à l'amour ou à la haine de Napoléon[1].

Il a fallu trente ans, depuis le dernier en date des historiens de Waterloo, pour que la simple vérité reprît ses droits. A mesure que le prestige du temps augmentait la gloire de Napoléon, le parti bonapartiste faiblissait et l'admiration du grand homme,

1. Il convient de faire une exception pour un petit livre anonyme, *Précis de la campagne de 1815 dans les Pays-Bas*, publié en 1887 à Bruxelles, dans une « Bibliothèque internationale d'histoire militaire. »

moins inquiète sur ses conséquences, devenait plus exigeante sur ses motifs. De là, cet énorme mouvement d'études napoléoniennes, qui a commencé depuis tantôt dix ans, et que dominent à cette heure les travaux de M. Frédéric Masson et de M. Henry Houssaye. Si différents par ailleurs, les deux écrivains ont ceci de commun qu'ils cherchent et disent la vérité complète sur Napoléon et son entourage. Tandis que le premier nous donne, avec sa *Joséphine*, un modèle d'enquête et de psychologie, le second publie un *Waterloo*[1] dont chaque ligne est un effort vers la vérité et un gain pour elle.

Sauf de très brèves mentions — dont deux trop dédaigneuses pour Charras, — M. Henry Houssaye ne tient aucun compte de ses devanciers. Ils sont pour lui comme s'ils n'étaient pas; il ne leur emprunte rien; il ne consulte que les récits des témoins oculaires et les documents originaux. Il n'est, en principe, ni pour ni contre Napoléon; il ne le juge que sur ses actes, minutieusement contrôlés. Il traite de même tous les autres acteurs du drame, premiers rôles ou comparses, depuis Ney, affolé aux Quatre-Bras, jusqu'à Grouchy, éperdu sur la route de Wavre, depuis le général ménager de sa personne, qui refuse de remplacer Gérard blessé devant le moulin de Bierges, jusqu'au colonel sans passé militaire qui ne comprend rien à un ordre décisif et achève d'égarer le corps de Drouet d'Erlon entre Gosselies et Saint-Amand.

[1]. Henry Houssaye, *Waterloo*, 1891.

Cette méthode n'est possible que par le plus laborieux dépouillement de bibliothèques et d'archives. Il en est résulté un livre qui excite d'autant plus l'émotion du lecteur que l'auteur contient davantage la sienne. Aucune recherche de style, pas d'autre éloquence que celle des faits; à peine, çà et là, quelques pages où le frémissement intérieur du patriote laisse échapper un cri de joie ou de douleur. Ce livre est sobre et pratique comme une arme de guerre, d'une fermeté et d'une justesse très rarement brillantées. Autant qu'il soit donné à l'homme et à un seul homme d'atteindre la vérité complète, M. Henry Houssaye nous la donne sur Waterloo.

*
* *

Après l'avoir lu, il faut renoncer désormais à la légende de Napoléon impeccable et à celle de Napoléon au-dessous de lui-même. En 1815, l'Empereur a eu autant de génie et d'activité qu'en ses jours les plus heureux, mais il s'est trompé à plusieurs reprises, et gravement. Il faut renoncer aussi à la légende de Grouchy responsable de la défaite, comme à celle de Grouchy sacrifié devant l'histoire par l'égoïsme impérial. A aucun moment de la journée, devant Waterloo, Napoléon n'a compté sur l'arrivée de Grouchy et, loin de Napoléon, Grouchy exécutait mal des ordres viciés par une erreur initiale. Tous les lieutenants de Napoléon, Ney comme Soult, ont été au-dessous de leur tâche et tous ont eu des mo-

ments superbes. L'armée a poussé l'héroïsme aussi loin que des hommes puissent le porter, et, dès qu'elle a senti la victoire lui échapper, toute sa force de résistance s'est évanouie dans la plus lamentable déroute.

C'est que l'Empereur, ses généraux et ses soldats, écrasés en 1814 par l'Europe coalisée, avaient perdu, avec leur confiance en eux-mêmes, la prompte décision et la ténacité constante qui fixent la fortune. Devant la formidable machine d'écrasement dont les branches convergeaient de nouveau sur eux, ils sentaient l'inutilité de l'effort.

Le plan de la campagne de 1815 est le plus beau peut-être que Napoléon ait conçu. Wellington et Blücher, cantonnés en Belgique, sont trop éloignés l'un de l'autre et chacun d'eux a étendu son armée sur une ligne trop longue. Surpris, ils n'auront pas le temps de se concentrer et de se réunir. Napoléon, plus faible que tous deux réunis et plus fort que chacun d'eux séparés, veut les détruire l'un après l'autre. Pour cela, il se porte, avec une rapidité et un secret merveilleux, sur le seul point où ils puissent opérer leur jonction, le carrefour des Quatre-Bras, où se rencontrent les routes de Bruxelles, quartier général de Wellington, et de Namur, quartier général de Blücher.

Le 15 juin, au point du jour, il passe la frontière belge et marche sur les Prussiens. Il culbute leurs avant-postes devant Charleroi, et le 16 — malgré des à-coups et des retards dans les mouvements de ses divers corps, dont les chefs, mal dirigés par son état-

major, montrent déjà de la lenteur et de l'indécision — il déploie son armée à Ligny, devant Blücher, accouru en toute hâte avec le gros de ses forces. Pendant ce temps, Wellington était resté fort tranquille à Bruxelles et, le 15 au soir, il avait paru dans un bal donné en son honneur. Contre lui, Napoléon avait chargé Ney d'occuper les Quatre-Bras, faiblement gardés, et de mettre ainsi les Anglais dans l'impossibilité de secourir les Prussiens.

L'Empereur bat les Prussiens à Ligny, mais il ne les écrase pas, comme il l'espérait : après une résistance acharnée, ils font une fière retraite, sans hâte ni désordre, pour s'arrêter à quelques lieues du champ de bataille et reprendre leur mouvement vers les Anglais. L'Empereur avait compté, pour changer leur défaite en déroute, sur le corps de Drouet d'Erlon, qui devait les prendre à dos : une fois de plus ses ordres avaient été mal transmis et Drouet d'Erlon avait fait la navette entre Ligny et les Quatre-Bras, inutile à Napoléon comme à Ney. Aux Quatre-Bras, Ney s'était montré lent et indécis; il avait laissé à Wellington le temps d'accourir au secours de ses avant-postes.

Néanmoins, si les Prussiens sont vivement poursuivis et maintenus loin des Anglais, sans jonction possible, le plan de Napoléon peut encore réussir. Il charge donc Grouchy de cette poursuite, mais il ne lui donne ses ordres que le 17, à onze heures et demie du matin, après avoir perdu des heures et des heures infiniment précieuses : les Prussiens ont eu toute la nuit et toute la matinée pour prendre l'avance. Il les

croit en retraite sur Namur, c'est-à-dire s'éloignant des Anglais, et ils manœuvrent dans la direction de Wavre, pour rejoindre leurs alliés. De son côté, Grouchy, mis si tard en mouvement, hésite, tâte le terrain dans plusieurs directions et marche avec beaucoup de lenteur. Il ne sera sur les traces des Prussiens que vers le milieu de la nuit suivante, à Gembloux, tandis que déjà les Prussiens seront concentrés autour de Wavre, à portée de rejoindre les Anglais.

Napoléon lui-même perd beaucoup de temps. Il voulait marcher sur les Quatre-Bras pour réparer la faute de Ney, tomber sur les Anglais en flagrant délit de formation, les culbuter sur Bruxelles et, de là, les jeter à la mer. Or, au lieu de se mettre en marche le 17 au point du jour, il attend midi et n'arrive aux Quatre-Bras que vers deux heures. Wellington est déjà en retraite et, bien que poursuivi très vivement, il a le temps de gagner avant la nuit le plateau de Mont-Saint-Jean, où il se retranche et attend la bataille pour le lendemain, avec l'avantage du terrain et la certitude de voir Blücher accourir de Wavre à son secours.

*
* *

Dans la nuit du 17 au 18, tandis que, de Mont-Saint-Jean à Waterloo, les feux des bivouacs anglais embrasent le ciel, Napoléon range son armée sur le plateau de la Belle-Alliance, sous la pluie et dans la

boue. Au matin, le sol défoncé rend très difficiles les mouvements des troupes et de l'artillerie. Pourtant, dès neuf heures, Napoléon aurait pu engager l'action. S'il l'avait fait, il aurait battu Wellington avant l'arrivée des Prussiens. Mais il n'est pas inquiet de ceux-ci, qu'il croit hors d'état de rentrer en ligne et contenus par Grouchy. Or, dès le point du jour, les premiers corps prussiens avaient quitté Wavre et étaient en marche sur Mont-Saint-Jean, ne laissant derrière eux que quelques régiments, pour amuser Grouchy jusqu'à la nuit.

Enfin, à midi, Napoléon engage la bataille. Les premiers coups de canon sont à peine tirés que, sur sa droite, vers Chapelle-Saint-Lambert, au sommet d'une ligne de hauteurs qui borde un défilé étroit et profond, le défilé de Lasne, il aperçoit un corps de troupes en marche : c'est l'avant-garde des Prussiens. Il ne dit pas, comme le veut la légende : « C'est Grouchy ! » Il savait Grouchy loin de là, par ses ordres, entre Gembloux et Wavre, sur les derrières des Prussiens. Il admet donc que les survenants de Chapelle-Saint-Lambert sont des Prussiens, mais il les croit peu nombreux, un simple corps qui aura filé entre les mains de Grouchy. Pour les arrêter, il se contente de leur opposer le corps de Lobau ; mais, au lieu de le jeter en avant du défilé de Lasne, ou tout au moins de faire occuper ce défilé, dans lequel une poignée d'hommes arrêterait une armée, il range Lobau en arrière de Lasne, pour l'avoir sous la main.

Dès ce moment, le plan de Napoléon est déjoué :

les Prussiens vont refouler Lobau devant eux, prendre en flanc l'armée française et la serrer entre eux et les Anglais. Il ne faut plus qu'une condition pour assurer la victoire des Anglo-Prussiens, c'est que Wellington garde ses positions jusqu'à l'entrée en ligne de Blücher. Or, sous les charges furieuses de la cavalerie française, enlevée par Ney, Wellington se cramponne au plateau de Mont-Saint-Jean. Il s'y maintiendra jusqu'au moment où Blücher débordera la droite française. A un moment fugitif de la journée, s'il avait fait appuyer la cavalerie de Ney par l'infanterie de la garde, Napoléon aurait pu déloger Wellington et se retourner avec toutes ses forces contre Blücher; mais il laisse passer ce moment et lorsque enfin il lance ses grenadiers contre Mont-Saint-Jean il est trop tard : Blücher a rompu sa droite.

Aussitôt, Wellington passe de la défensive à l'offensive et culbute de front les Français, tandis que Blücher les enfonce de flanc. Pour les Français, c'est non seulement la défaite, mais la déroute, car ils sont épuisés par les efforts de la journée. L'armée de Napoléon, le reste de la Grande Armée, se disloque et s'effondre d'un seul coup. Ses débris fuient vers la France dans un horrible désordre, tandis que les derniers carrés de la vieille garde couvrent le départ de l'Empereur. Lui s'arrête de temps en temps, la face livide et sillonnée de larmes, pour regarder au loin les Prussiens qui accourent et, autour de lui, ses soldats qui jettent leurs armes.

Telle est la vérité sur la campagne de 1815 et

Waterloo, telle qu'elle résulte de l'enquête, suivie d'heure en heure et de minute en minute, sur l'Empereur, ses lieutenants et ses soldats, par l'historien des deux dernières années de l'Empire. M. Henry Houssaye a donné le parfait modèle d'une méthode qui compte déjà de remarquables spécimens avec les livres de M. Arthur Chuquet sur les guerres de la Révolution et ceux du commandant Rousset et de Pierre Lehautcourt (un pseudonyme d'officier) sur la guerre de 1870-1871. Civils et militaires rivalisent de patriotisme, de labeur et de scrupule pour nous offrir, complètes et salutaires, les leçons qui doivent résulter pour nous de tant de gloire et de tant de revers. A la fin de ce siècle qui aura eu l'honneur de renouveler les études historiques par le culte de la vérité, ils appliquent aux périodes les plus décisives et les plus poignantes de notre histoire une méthode de plus en plus sévère dans ses moyens et sûre dans ses résultats.

Par l'intérêt du sujet, l'impartialité des points de vue et la probité de l'exécution, les livres de M. Henry Houssaye sont de premier ordre entre ces livres excellents. En un temps où les dogmatismes et les partis pris se montrent de plus en plus intolérants et étroits, où la politique est si égoïste et si peu scrupuleuse, ils élèvent l'histoire très haut, dans une région sereine. Ils ne demandent rien qu'à la vérité et ne travaillent que pour elle, cela sur un sujet qui, après bientôt quatre-vingt-cinq ans, nous reste poignant et douloureux. Après la fulgurante Révolution, s'était levé l'éclatant soleil de l'Empire et, pendant

ving-cinq ans, l'histoire de notre pays avait été une prodigieuse épopée, éclipsant la Grèce d'Alexandre, la Rome de César et l'empire occidental de Charlemagne. En une vaste et rapide fresque, Thiers avait peint cette épopée. Travailleur plus attentif, M. Henry Houssaye a repris, pour sa part, le dernier compartiment du tableau ; il s'est attaché à l'aboutissement fatal de tant de gloire. Il montre l'aigle, les ailes brisées et les serres défaillantes, après le vol triomphant de la plage de Cannes aux tours de Notre-Dame, tombant, sous un ciel d'orage, dans la plaine sinistre de Waterloo.

Son livre nous apprend que le génie colossal auquel la France s'était livrée devait fatalement, après l'apothéose de Dresde, où tant de rois se pressaient humblement autour de l'Empereur, conduire notre pays à la ruine, à la perte de ses frontières naturelles et à la prise de Paris. Il nous explique pourquoi le retour nécessaire de l'île d'Elbe devait aboutir au terme fatal de Waterloo. Derrière les héros au geste légendaire, — le visage impassible de l'Empereur, la figure épique de Ney à l'assaut de Mont-Saint-Jean, la silhouette lamentable de Grouchy laissant échapper Blücher, — il nous fait voir des hommes vrais, c'est-à-dire faillibles, et, autour d'eux, les humbles et admirables soldats de France, ces grognards et ces conscrits dont le sacrifice fait monter les larmes aux yeux. Il a bien servi l'histoire et son pays.

<div style="text-align: right;">4 mars 1899.</div>

LES TROIS VERNET

Mendelssohn, reçu à Rome dans l'intimité d'Horace Vernet, alors directeur de l'Académie de France, écrivait à un ami : « Quand le vieux Carle se met à parler de son père Joseph, on se sent pénétré de respect pour ces gens-là, et je vous garantis que c'est une noble race. » Voilà, semble-t-il, un sentiment bien grave pour « le vieux Carle », artiste spirituel, mais légèrement falot, avec ses élégances surannées, ses manies puériles et les superstitions bizarres qui étonnaient jusqu'aux Romains ; pour Horace, bon enfant et bravache, diplomate amateur et troupier de garde nationale. Mendelssohn donnait pourtant la note juste. Les enfantillages de Carle et les fanfaronnades d'Horace n'étaient que des ridicules superficiels. Ces apparences revêtaient de rares natures d'artistes. Avec Joseph, leur père et grand-père, Horace et Carle formaient vraiment « une noble race ».

Comme le grand public en est resté sur les trois

Vernet à ces apparences, un groupe d'artistes et d'hommes de lettres, présidé par le peintre Gérôme, a pris une initiative excellente en réunissant leurs œuvres dans une exposition que le Président de la République inaugure demain à l'École des beaux-arts. Il convient de les remercier, ainsi que M. Armand Dayot, qui nous donne en même temps sur les Vernet un livre plein de renseignements précis et neufs[1].

Je souhaite que les visiteurs de l'exposition et les lecteurs du livre soient très nombreux : les Vernet sont peut-être les moins bien connus des peintres français. Au Louvre, les tableaux de Joseph sont placés de telle sorte, dans les salles du musée de marine, qu'il est impossible de les voir. Il n'y a qu'un Carle, la *Chasse dans les bois de Meudon*, exposé, d'après la dernière édition du catalogue, dans la salle Henri II; mais rien n'est aussi nomade qu'un tableau du Louvre. J'ai cherché vainement, la semaine passée, cet unique Carle, et aussi la *Barrière de Clichy*, d'Horace, qui devrait être dans la salle des États, et qui n'y est plus. Pour connaître l'œuvre d'Horace et de Carle, il faudrait aller à Versailles. Or les étrangers et les provinciaux y vont plus que les Parisiens.

Voici donc une occasion unique de voir au complet la lignée des Vernet. Les traiter légèrement serait du snobisme à rebours. Ils furent de grands artistes, non certes de ces tout premiers qui attei-

[1]. ARMAND DAYOT, *Les Vernet : Joseph, Carle, Horace*, 1898.

gnent les cimes de l'art, mais, ils occupent une belle et large place à mi-côte. Ils se sont attachés à trois des plus beaux objets que la nature et la vie puissent offrir à l'art : la mer, le cheval, le soldat. Surtout, par leurs qualités et leurs défauts, leurs excellences et leurs insuffisances, ils sont éminemment Français. Ils représentent, avec une vérité originale, une part essentielle de notre caractère national. Tous trois ont eu de l'esprit, au sens le plus particulier et le plus général du mot. Et, plusieurs fois, ils ont élevé l'esprit jusqu'au génie.

*
* *

Le plus peintre des trois fut Joseph, le peintre de marine. Certes, il resta toujours loin des grands naturalistes hollandais. Ceux-ci voyaient la mer par ses aspects tragiques. Ils observaient avec un respect mêlé de terreur la plus redoutable des forces naturelles. Ils la représentaient grise et grondante, sous le ciel bas, lançant un assaut éternel contre la terre. Provençal d'humeur riante, Vernet ne voyait de la tristesse dans rien, même dans la tempête. Latin épris de lumière, il arrangeait volontiers en décors de théâtre les grands spectacles naturels. Comme la comédie et la tragédie classiques, ses spectacles de mer, ses vues de villes et de campagne au bord de la Méditerranée sont équilibrés, et réguliers, voire arrangés. Il est bien l'homme de son temps et de son pays.

Mais que d'esprit et de clarté dans ces toiles un

peu factices! Si l'art consiste à mettre de l'ordre dans la nature, Joseph Vernet fut artiste à un degré éminent. Avec lui, la terre, l'eau et le ciel, les navires et les constructions, les personnages et les « fabriques », comme on disait au siècle dernier, s'opposent, se combinent, se font valoir, concourent à l'effet général avec une sûreté de disposition toujours personnelle, souvent unique. Il n'a pas son pareil pour régler le désordre et discipliner la violence. Voyez, par exemple, deux de ses toiles les plus célèbres, l'*Orage impétueux* et la *Tempête*. Semblables et différentes, elles disposent les éléments du spectacle avec tant de logique et de symétrie, qu'un machiniste d'opéra ou un metteur en scène de mélodrame n'auraient aucune peine à les reproduire. Dans les scènes plus calmes, il fait respirer la paix et la joie de vivre.

Son originalité fut surtout dans l'étude de la lumière. Il l'aimait comme un Grec, vermeille, limpide et brillante. Il la suivait dans ses jeux avec une agilité et une souplesse aisées et joyeuses comme le rayon lui-même. Il sténographiait les aspects changeants du ciel. Il avait bien vu que les nuages en sont la vie, aussi étendait-il toujours sur l'azur les ouates légères ou les laines épaisses, les flocons blancs ou les noires toisons. Il les faisait traverser tantôt par le rayon, tantôt par l'éclair. Malgré l'unité de ses compositions, il y a autant de spectacles dans le haut que dans le bas de ses toiles. Le ciel est, pour lui, le frère changeant de la terre, l'âme qui règle la physionomie de la nature.

Comme plus tard son petit-fils Horace, Joseph Vernet eut le bonheur et la force d'attacher son nom à une grande œuvre. Les *Ports de France* furent pour lui ce que seront les *Campagnes d'Afrique* dans l'œuvre du dernier des Vernet. Grâce à un esprit de suite qui, déjà, se faisait rare chez les peintres, il a laissé son monument.

*
* *

Caractère gai et léger, ami du luxe et de l'élégance, son fils Carle fut l'homme de l'observation rapide et spirituelle : il tourna ses goûts en esthétique. Écuyer passionné, il fut un peintre de chevaux.

Le cheval vrai est un nouveau venu dans l'art moderne, peinture et sculpture. Depuis les divins cavaliers de Phidias, l'antiquité et la Renaissance avaient complètement dénaturé celui de tous les animaux qui est, peut-être, le plus digne de l'art. La monture de Marc-Aurèle sur la place du Capitole, à Rome, et celle du Colleone à Venise, les chevaux de Raphaël et de Jules Romain, ronds et lourds, seraient incapables de courir ou même de marcher. L'étude sincère du cheval commence à peine avec Van der Meulen, mais ses chevaux, majestueux comme la perruque de Louis XIV ou la phrase de Bossuet, ne sont propres qu'aux fêtes de cour et aux lentes promenades autour des places fortes. Carle, lui, peint le cheval avec amour et scrupule, surtout le cheval

de luxe, celui de course et de chasse, fin et svelte, long et haut sur jambes, caracolant et dansant. Il a le même goût pour le *gentleman rider*; il l'entoure de ses hommes d'écurie, de ses piqueurs et de ses chiens.

Comme son père, Carle est un artiste de composition, mais il est moins coloriste. L'élégance et l'esprit compensent l'aspect un peu terne de ses toiles. Aussi se trouve-t-il plus à l'aise dans le dessin et la lithographie appliqués à l'observation satirique et à la caricature. C'est un petit Callot, sans la philosophie et la vigueur expressive de l'artiste lorrain. Il prend le ridicule en flagrant délit, avec bonne humeur et prestesse, dans ses *Incroyables*, ses *Merveilleuses*, ses *Anglais à Paris*, observateur si vrai que, par des gestes et des physionomies, il donne l'illusion des cris de la rue.

Il a écrit avec le pinceau et le crayon — surtout avec le crayon — l'histoire des mœurs de son temps. Aussi, comme ce temps était une époque de batailles, le soldat a-t-il une place dans son œuvre, de préférence le soldat de luxe, le hussard, à la monture rapide et capricieuse, au costume brillant, à la pelisse flottante. Il a même composé de grands tableaux de bataille, comme sa *Bataille de Marengo*, médiocrement émue et un peu grise, mais remarquablement facile à comprendre.

Par ses batailles et ses types militaires, Carle donne la main à son fils Horace. Autant Carle aimait les chevaux et le sport, autant Horace aimait les soldats et la guerre. Le peintre de la *Barrière de Clichy* avait gagné sa première croix de la Légion d'honneur sur le champ de bataille qui lui fournit son premier tableau de maître. Sa facilité était prodigieuse ; il traitait avec la même aisance l'histoire sacrée et profane, la « grande machine » et le croquis, le drame et l'anecdote. Mais, par goût dominant, il fut avant tout un peintre de soldats.

Il a donc représenté l'épopée de la Révolution et de l'Empire, de celui-ci surtout. Il n'est peut-être pas une victoire qui ne lui ait fourni le sujet d'une toile. D'esprit gai et léger comme son père, mais avec un goût d'héroïsme qui manquait à Carle, il ne saurait être comparé à un Gros ou même à un Gérard, autrement sérieux et dramatiques, mais il éprouve et communique le frisson de la guerre — de la guerre à la française, où la bonne humeur et l'esprit loustic dissimulent l'horreur foncière. Il compose avec l'habileté qui est pour lui un héritage de famille. Il y ajoute l'esprit « cocardier » qui est né depuis 1789, au son des tambours et des fifres, rythmant les entrées triomphales dans les capitales de l'Europe.

Il n'est guère plus coloriste que son père, et il est

dessinateur moins fin ; mais il reprend l'avantage par son entente des grands ensembles, par la fougue et la vie. S'il n'étudie guère le soldat français dans sa vérité individuelle, s'il s'en est formé un type quelque peu uniforme et conventionnel, s'il le prend surtout par le côté plaisant, il porte en lui l'âme de notre armée : il ressent et communique la gaieté martiale qui flotte sur la forêt mouvante des baïonnettes et chante au front des régiments.

Cet improvisateur infatigable a su se concentrer et faire grand. Une fois au moins, après avoir conté tant d'anecdotes, il a rencontré le sublime de l'histoire. C'est lorsqu'il a lancé les soldats d'Afrique sur la brèche de Constantine. Tant que la France aura l'âme militaire, elle se reconnaîtra dans cette colonne d'assaut, au flanc de laquelle bat et sonne la charge. Horace Vernet a laissé là, plus que dans son immense *Prise de la Smala*, une grande page d'histoire.

Brave et gai, Horace Vernet le fut devant la mort. L'esprit militaire, joint à l'esprit parodiste du rapin, lui permit de faire belle et souriante figure à la sombre visiteuse. Je tiens de M. Gérôme une anecdote touchante à ce sujet. Horace était au plus mal et n'avait plus que quelques jours à vivre. Assis dans un grand fauteuil, derrière la fenêtre de l'appartement qu'il occupait au palais de l'Institut, les jambes enveloppées de couvertures, et ses mains, que glaçait déjà le froid de l'agonie prochaine, plongées dans un manchon, il regardait au loin le soleil se coucher sur les côteaux de Saint-Cloud. M. Gé-

rôme entrait à ce moment. En le voyant, le moribond eut un pâle sourire et, se mettant le manchon sur la tête, il dit au visiteur : « Trompette de hussards, blessé à mort ! »

*
* *

Depuis les trois Vernet, l'art français a dépassé de beaucoup le point où ils l'avaient porté. Il y a, dans nos marines contemporaines, une étude plus forte ou plus fine, plus attentive et moins arrangée, de la lumière et de l'eau. Gudin et Courbet ont vu la mer d'un œil plus viril et l'ont représentée d'une main plus ferme. De Géricault à Aimé Morot, le cheval nous a été montré dans la variété de sa construction, dans ses différences de races et d'emploi, surtout dans la vérité hardie de ses allures. Avec Alphonse de Neuville et Édouard Detaille, la guerre a repris la grandeur sérieuse qui est son véritable aspect, et le soldat a été étudié avec sincérité dans la différence des corps et des individus.

Malgré ces réserves, les Vernet gardent leur rang dans l'histoire générale de l'art et, surtout, leur originalité dans la représentation des mœurs françaises. Joseph a vu la mer et les ports tels que les voyaient et les faisaient ses contemporains ; Carle a fixé, avec une vérité infiniment spirituelle, la vie élégante de son temps. De même que Charlet et Raffet, Horace incarne l'âme militaire de la France entre la fin de l'Empire et la conquête de l'Algérie. Esprit et bonhomie, facilité et verve, élégance mondaine et

vaillance populaire, n'est-ce donc rien et avons-nous acquis de si hautes et si nouvelles qualités que nous puissions faire bon marché de celles-là?

La France peut toujours se reconnaître et s'aimer en regardant l'œuvre des trois Vernet. Si l'exposition de cet œuvre permet de leur élever un monument, ce sera un témoignage mérité de reconnaissance nationale.

<div style="text-align: right;">Avril 1898.</div>

INGRES
ET LE PORTRAIT DE BERTIN L'AINÉ

Cette toile superbe, honneur de l'école française dans un genre où elle excelle, a son état civil, rédigé par l'historien de l'art qui a le mieux connu Ingres, M. le comte Henri Delaborde. Il importe de la transcrire ici

Le portrait de M. Bertin fut longtemps cherché, diversement conçu, essayé par Ingres sur plusieurs toiles et dans plusieurs attitudes, avant de prendre cet aspect de robuste simplicité auquel il doit sa célébrité actuelle. Peu s'en fallut même qu'à un certain moment le peintre, mécontent des poses contraintes données jusqu'alors par son modèle, et surtout mécontent de ses propres efforts, ne renonçât à un travail qu'il n'avait entrepris d'ailleurs que pour tenir une promesse déjà ancienne. Un incident imprévu vint tout sauver. Ingres a raconté à M. Reiset qu'au plus fort de ses hésitations et de ses inquiétudes, il se trouvait un soir dans le salon de M. Bertin. Une discussion s'était engagée sur les affaires politiques entre le maître de la maison et ses deux fils, et tandis que ceux-ci soutenaient vivement

leur opinion, M. Bertin les écoutait dans l'attitude et avec la physionomie d'un homme que la contradiction irrite moins encore qu'elle ne lui inspire un surcroît de confiance dans l'autorité des paroles déjà prononcées par lui ou dans l'éloquence prochaine de sa réplique. Rien de plus naturel et de plus expressif, rien de plus conforme au caractère du personnage à représenter que cette apparence d'une force sûre d'elle-même et d'une bonhomie un peu impérieuse. Dès lors, les conditions exactes du portrait étaient trouvées. Aussi Ingres, tout heureux de cette conquête inattendue, s'empressa-t-il de la mettre à profit, et, s'adressant à M. Bertin au moment de le quitter : « Votre portrait est fait, lui dit-il. Cette fois je vous tiens, et je ne vous lâche plus. » Le lendemain, en effet, le maître était à l'œuvre, et bientôt il achevait de faire revivre sur la toile celui dont le tempérament moral et les vraies habitudes lui avaient été ainsi fortuitement révélées[1].

D'autre part, un des plus fidèles élèves d'Ingres, Amaury-Duval, qui a fait du portrait de Bertin aîné une copie excellente, complète par quelques détails intéressants l'acte de naissance dressé par M. le comte Delaborde. Avec son habituelle vivacité d'impressions, Ingres se désolait de ne pas réussir : « Il pleurait, disait M. Bertin à Amaury-Duval, et je passais mon temps à le consoler. » La pose définitive une fois trouvée, la besogne marcha vite : en moins d'un mois le portrait fut achevé[2].

Des tentatives antérieures il reste deux dessins, l'un à la mine de plomb et à la pierre noire, conservé

1. COMTE HENRI DELABORDE, *Ingres, sa vie, ses travaux, sa doctrine*, 1870, p. 245-46.
2. AMAURY-DUVAL, *l'Atelier d'Ingres*, 1878, p. 145.

au musée de Montauban, l'autre à la mine de plomb, qui appartient à la famille Bertin. Ces deux études, entièrement différentes du tableau, offrent tout l'intérêt qui donne un si haut prix à tous les dessins d'Ingres, surtout aux portraits, mais la pose du modèle est ordinaire : il est debout, le bras appuyé sur un meuble. Au contraire, le tableau n'est rien moins que la synthèse d'un caractère, d'une classe et d'un temps. Il n'y a pas dans l'œuvre d'Ingres de toile plus importante et plus parfaite, même le *Saint-Symphorien*. Elle égale tout ce que l'art français peut offrir de plus plein et de plus complet. Je ne vois à lui comparer, dans le même genre, pour l'analogie expressive de la pose trouvée, telle que l'on ne saurait en imaginer une autre, que le *Bossuet* de Rigaud et le *Voltaire* de Houdon.

*
* *

Le portrait de Bertin l'aîné, peint en 1832, a été exposé au Salon de 1833. Il est resté depuis cette date dans la famille Bertin, qui l'a cédé, l'an dernier, au musée du Louvre.

Le personnage est de grandeur naturelle. Assis sur un fauteuil de bureau, il est vu jusqu'aux genoux. Le corps est de trois quarts, la tête se présente de face. L'épaule gauche remonte légèrement et la tête oblique un peu sur l'épaule droite. Les mains posent à plat sur les genoux écartés. C'est l'attitude de l'homme qui vient de parler, écoute et

va répondre. Bertin est vêtu d'une redingote et d'un pantalon noirs, avec cravate blanche et gilet de soie puce. Une clef de montre et un cachet retombent entre le gilet et le pantalon. Le modèle avait alors soixante-six ans. Très beau dans sa jeunesse, il offre encore de grands traits, empreints d'intelligence et de fermeté ; son corps replet dénote une vigueur que l'âge n'a pas entamée. Il est dans la plénitude de sa force physique et morale. Les cheveux, d'un gris ardoisé, sont épais sur le front haut ; le cou est puissant ; dans le visage brun et rasé, que le sang colore, les yeux châtains s'ouvrent largement ; sous le nez droit, la bouche est admirable de finesse et de fermeté.

L'exécution réunit à un haut degré ces deux mêmes qualités, fermeté et finesse. Elle est large et précise. En outre, elle est harmonieuse, par un mérite que n'offrent pas toujours les tableaux d'Ingres. Dessin et couleur s'y valent. Les teintes sombres des vêtements, les notes colorées ou claires du visage et des mains, s'enlèvent et s'accordent sur un fond havane. L'huile, en jaunissant avec le temps, a revêtu la toile d'une teinte dorée, qui lui donne l'aspect d'un portrait de vieux maître.

Comme pour souligner la précision attentive que le peintre a mise, comme toujours, dans ce travail fait de verve, ce qui, chez lui, est plus rare, il a employé un procédé dont l'exemple le plus célèbre se trouve sur la châsse de sainte Ursule, peinte par Memling, à l'hôpital Saint-Jean de Bruges, où les objets environnants se reflètent avec une fidélité de

miroir dans les cuirasses des soldats : sur le bras gauche du fauteuil, en acajou verni, brille l'image minuscule d'une fenêtre.

*
* *

Le beau vieillard que représente ce portrait, Louis-François Bertin, toujours connu sous le nom de Bertin l'aîné, et frère de Bertin de Veaux, est un grand nom de la presse française, l'un des trois plus grands, avec Émile de Girardin et Villemessant, qui lui ressemblaient d'ailleurs si peu. Il est aussi le type du bourgeois français dans la première moitié de ce siècle; il représente au sérieux, dans le moment de sa plus complète puissance, la classe dont le *Monsieur Poirier* d'Émile Augier est l'incarnation comique.

Il faut lire, pour le bien connaître, l'étude complète que lui a consacrée un allié de sa famille, Léon Say, qui fut en son temps le grand bourgeois que Bertin l'aîné fut dans le sien[1]. Il était né d'un père picard et d'une mère briarde, c'est-à-dire qu'il réunissait la ténacité et l'esprit pratique, l'humeur combative et la rectitude du jugement. Sa famille remplissait des fonctions de haute domesticité, une sorte d'intendance, dans une famille noble. Il fut élevé dans les idées de liberté constitutionnelle que Montesquieu avait formulées au début du siècle,

1. Léon Say, *Bertin l'aîné et Bertin de Veaux*, dans le *Livre du centenaire du Journal des Débats*, 1889.

dans l'amour de la « philosophie » et de la littérature à la façon de Voltaire, avec une teinte de l'enthousiasme et de la « sensibilité », dont Diderot et J.-J. Rousseau avaient réchauffé l'esprit voltairien. Il était partisan des réformes qui devaient mettre plus de justice dans le gouvernement de la France et, surtout, dans l'organisation de la société. Il attendait de ces réformes une part légitime d'influence, un partage du pouvoir au profit de la classe dont il était et qui avait pour elle les lumières, l'intégrité des mœurs, l'amour du travail et, par celui-ci, le commencement de la richesse.

Il embrassa donc avec ardeur les idées de la Révolution à ses débuts, mais ses excès lui inspirèrent bientôt horreur et terreur : il était, comme la bourgeoisie française, humain et équilibré. Robespierre le rendit royaliste, et dans les journaux modérés du temps, il fit aux jacobins une guerre courageuse. Le 9 thermidor fut pour lui comme une victoire personnelle. En 1800, il achetait une petite feuille, le *Journal des Débats et Lois du pouvoir législatif et des actes du gouvernement*. Il l'agrandissait, le transformait, lui donnait peu à peu tous les organes du journal moderne : articles de fond sur la politique française et étrangère, correspondances, critique littéraire, dramatique et artistique.

Il y soutenait les opinions de la classe moyenne. Cette classe, éclairée et riche, avait le sentiment de sa victoire et voulait l'organiser, à égale distance du despotisme et de l'anarchie. Elle était prête à soutenir tout gouvernement qui lui donnerait la principale

part du pouvoir; elle gardait une préférence pour l'ancienne royauté, qui reviendrait, sans doute, instruite par le malheur, résignée au régime constitutionnel et plus capable que tout autre régime de réconcilier le présent avec le passé. Elle réserverait sa part à la noblesse, une part restreinte, sans privilèges. Ayant vu à l'œuvre le peuple, ouvriers et paysans, elle le craignait, mais elle espérait le contenir et, en faisant de la propriété la condition essentielle de l'entrée dans les Chambres, l'écarter longtemps encore du gouvernement. Ces idées, ces intérêts et ces espérances se sont appelées « l'esprit doctrinaire ». Royer-Collard allait incarner cet esprit à la tribune et Bertin l'aîné dans la presse.

Mais, pour cela, il fallut attendre 1815, car le despotisme impérial ne pouvait s'accommoder de cette doctrine. Il confisqua le *Journal des Débats*; il emprisonna et bannit les frères Bertin. Rentré en possession de sa feuille, Bertin soutint la Restauration dans la mesure où elle favorisait les intérêts bourgeois; il la combattit dans son effort pour revenir à l'ancien régime. Il eut un puissant auxiliaire dans Chateaubriand, mais il se servit du grand égoïste plus qu'il ne le servit. Il fut toujours le maître dans son journal et seul responsable. Les articles n'étant pas signés, il les modifiait à son gré, de sorte qu'ils ne traduisaient que son opinion. Cette opinion était celle de la classe la plus influente et la plus riche.

Bertin était honnête et pratique, clairvoyant et habile, courageux et tenace. En 1830, les *Débats*

triomphaient ; la révolution de Juillet se faisait vraiment au profit de ce journal que son directeur ne faisait, disait-il, « que pour cinq cents personnes en Europe ».

Lorsqu'il mourut, en 1841, sans avoir voulu entrer dans les Chambres ni dans l'administration, il voyait la bourgeoisie censitaire, sous un roi de son choix, maîtresse de la France. Il ne prévoyait pas 1848, conséquence logique de l'abus du pouvoir par une classe, moins oppressive que l'ancienne noblesse, mais aussi égoïste et aussi aveugle. Il croyait fort éloigné encore, s'il devait jamais arriver, cet avènement de la démocratie, qui était tout prochain, et qui, contrarié, comprimé ou dévié, mais toujours en marche, poursuivra sa victoire à travers la seconde moitié du siècle.

Ce caractère droit et adroit, cette nature fine et forte, ce rôle habile et logique, Ingres les a saisis et fixés dans une vue de génie et avec une maîtrise de moyens, où l'on ne sait qu'admirer le plus, de la simplicité ou de l'art. Avec cette image, il a vraiment dressé l'apothéose de la bourgeoisie française, au point culminant de sa grandeur.

5 septembre 1898.

L'allocution suivante a été lue par M. Mounet-Sully, le 6 août 1898, à Montauban, devant le monument d'Ingres, au cours des fêtes célébrées en l'honneur des « Cadets de Gascogne », où je devais prendre la parole. Je l'insère ici comme complément à l'étude précédente sur Ingres.

MES CHERS CAMARADES,

Vous savez le triste devoir que m'impose la mort de Charles Garnier et qui me retient à Paris, mais vous avez cru que, ne pouvant être avec vous de ma personne, je devais vous prouver que ma pensée vous suivait.

Devant le monument consacré à la gloire d'Ingres, sur cette terrasse qui domine la plaine de la Garonne et d'où le regard s'étend jusqu'à la chaîne bleue des Pyrénées, j'aurais voulu apporter au grand artiste l'hommage de l'Académie des beaux-arts, qu'il honora pendant quarante-trois ans, et dire tout ce qu'il eut d'amour pour la lumière, de passion pour la beauté et d'adoration pour la ligne, dans ce pays où il naquit et où ses yeux d'enfant se remplirent d'idéal.

Avec le sentiment religieux du bien et l'adoration constante de la nature, dans le culte intransigeant de l'idéalisme, ce qui caractérise surtout le génie d'Ingres, c'est la volonté réfléchie et l'énergie tenace.

En cela il était bien le fils de sa race et de son pays. Capitale du Haut-Quercy, Montauban concentre la forte sève des chênes. Toute voisine de l'élégance languedocienne, la ville blanche et rose qui commande du haut de sa colline abrupte la plaine qu'arrose le Tarn a prouvé qu'elle sait élever jusqu'à l'héroïsme la sincérité de ses convictions. Comme Toulouse autrefois, elle a fait reculer de grandes armées ; elle a bravé Louis XIII ; elle a vu la bannière royale s'incliner devant son blason.

Celui qui, fervent catholique, devait peindre le *Vœu* pour votre cathédrale, était bien le frère des protestants qui défendaient ainsi leur foi. Dans la diversité des croyances, il attestait le même courage.

A ses yeux l'art était une religion. Il mettait à la pratiquer et à la servir la ferveur et le respect qui ne se trouvent d'ordinaire que dans les temples. Raphaël était le dieu de cette religion, et il prétendait la continuer selon les mêmes rites. Heureusement, il avait l'amour du vrai au même degré que celui du beau et, devant la nature éternelle, il ne songeait plus qu'à elle. Après avoir longuement contemplé les toiles, les fresques et les cartons du divin maître, il se plaçait devant le modèle vivant, l'observait avec un frémissement d'admiration, et le reproduisait avec un scrupule de fidélité que les plus grands réalistes n'ont pas surpassé. Dès ses premières compositions, si académiques et si voulues, il montrait dans le moindre détail un naturalisme visible à travers l'artifice des intentions et des groupements.

Sa toile maîtresse, le *Saint-Symphorien*, où il portait au romantisme un suprême défi, renferme peut-être les plus parfaits et les plus complets exemples de vérité individuelle que puisse offrir l'histoire de l'art. Au seuil de la vieillesse, il retrouvait pour peindre la *Source*, merveille incomparable de grâce et de fraîcheur, le charme pur de la première jeunesse. Il est le roi incontesté de nos portraitistes, et dans le chef-d'œuvre que le Louvre vient enfin de recueillir, *Bertin aîné*, il a trouvé le moyen, en fixant un caractère et une nature, non seulement de créer un type, mais de synthétiser une classe et une époque de la société française.

Du reste, Montauban possède les preuves accumulées de cette conscience dans la poursuite du vrai, avec la collection de dessins que le maître lui a léguée, comme le témoignage, déposé sur son berceau, de ce que toute sa vie représente de labeur et de sincérité.

Il y a là un trésor que peuvent lui envier toutes les capitales de l'art et, si la commémoration que vous faites aujourd'hui du grand artiste avait pour résultat de grouper les bonnes volontés afin de mettre ce trésor en pleine lumière, les fêtes de Gascogne mériteraient beaucoup de l'art français.

Il n'est pas donné à un seul homme de posséder toute la vérité, et aucun artiste, si puissant qu'il soit, ne peut se flatter d'enfermer dans sa formule l'infinie variété de la nature et de la vie. Ingres représentait l'esprit classique et sa lutte contre le romantisme. Ni l'une ni l'autre des deux Écoles n'a vaincu et supprimé sa rivale, car chacune d'elles répond à un besoin éternel de la nature humaine, tradition et invention, raison et passion, vérité et idéal. Aujourd'hui, l'admiration de la France a réconcilié dans la gloire Ingres et Delacroix. Elle croit, avec Ingres, que « le dessin est la probité de l'art »; elle estime, avec Delacroix, que « la couleur en est la vie ». La lutte qu'ils ont incarnée durera autant que l'imitation de la nature par l'homme. Souhaitons à l'art français de susciter en chaque siècle des maîtres qui opposent avec autant de grandeur et d'éclat les deux aspects permanents du même modèle.

J'ai contemplé souvent, il y a déjà bien des années, sous les arbres qui l'ombragent, la figure volontaire d'Ingres, assise devant la reproduction en bronze de l'*Apothéose d'Homère*. Je ne me doutais guère alors que j'aurais un jour l'honneur d'être adopté par les artistes qui enseignent et produisent dans l'Académie et l'École qu'Ingres a illustrées. Je puis dire que j'ai commencé mon initiation à l'art dans le musée de Montauban et, en même temps qu'un tribut d'admiration, je paie aujourd'hui une dette de reconnaissance.

J.-F. MILLET ET LES GLANEUSES

Le musée du Louvre possède quatre toiles de J.-F. Millet; deux d'importance moyenne, l'*Église de Gréville* et les *Baigneuses*, deux d'intérêt capital, le *Printemps* et les *Glaneuses*. Les deux premières ont été achetées par la direction des beaux-arts, le 21 juin 1875, à la vente posthume de l'artiste, avec « divers tableaux et dessins », en tout six œuvres, pour la somme totale de 14836 fr. 50. Les deux secondes proviennent de dons particuliers. Le *Printemps* a été offert par Mme Hartmann, en 1887, les *Glaneuses* par Mme Pommery, en 1889.

Il existe, en outre, dans les collections nationales, un tableau du même maître, qui devait être d'abord *Agar dans le désert* et qui devint le *Repos des faneuses*. Ce tableau avait été commandé à Millet en 1849 et payé 1800 francs. Placé dans les salons du ministère de l'Intérieur, il a été remis à la direction des beaux-arts en août 1891.

Ainsi, pendant vingt-cinq ans, de 1849 à 1875,

l'État français a ignoré Millet et, aux deux extrémités de cette carrière, il a dépensé 1 800 francs d'un côté, 14 836 fr. 50 de l'autre pour assurer à son œuvre une place dans les collections nationales. Sans l'initiative des particuliers, un des maîtres de la peinture française en ce siècle ne serait représenté dans nos musées que par des œuvres secondaires. C'est une conséquence, entre bien d'autres, des partis-pris qui inspiraient au cours de ce siècle l'action de l'État en matière d'art. Ce dogmatisme inintelligent a pris fin, mais il a fallu longtemps pour que l'administration des beaux-arts comprît que son premier devoir était l'impartialité entre les écoles et que l'État devait se proposer pour seule esthétique de constater le talent, pour seul but de constituer dans ses musées une histoire suivie et complète de l'art français.

Je dois ajouter que, le 12 mai 1874, un des directeurs des beaux-arts qui ont le plus fait pour plier leur administration à son vrai rôle, le marquis de Chennevières, dans ses commandes pour la décoration picturale du Panthéon, avait réservé la chapelle de la Vierge à Millet. L'artiste mourut trop tôt, le 20 janvier 1875, pour commencer son travail.

Auparavant, le 2 novembre 1852, sur la demande d'Alfred Sensier, ami du peintre et fonctionnaire, Romieu, alors directeur des beaux-arts, après avoir écrit au préfet de Seine-et-Marne pour se renseigner sur la conduite matérielle et morale de Millet, établi à Barbizon, — car le peintre avait la réputation d'un démagogue, — lui avait commandé pour

1 000 francs, une « scène champêtre ». En 1858, Millet terminait son tableau, retardé par la maladie et la misère. Je ne sais ce qu'il est devenu.

En ajoutant que, le 13 août 1868, Millet fut nommé chevalier de la Légion d'honneur, après dix-sept ans de production et de maîtrise, j'aurai dit toutes ses relations avec l'État.

*
* *

Il y a là un enseignement. Il y en a un autre dans l'histoire des deux donations qui ont assuré au Louvre le *Printemps* et les *Glaneuses*.

En 1868, Millet était entré en rapports avec un grand manufacturier de Munster, en Alsace, Frédéric Hartmann, amateur d'un goût large et fin, épris surtout de l'école paysagiste. Hartmann avait fait en même temps d'importantes commandes à Millet et à son ami Théodore Rousseau. Le *Printemps* du Louvre est une de ces commandes. Le 25 juillet 1887, après la mort de Frédéric Hartmann, sa veuve, née Sanson Davillier, écrivait au ministre des beaux-arts, Eugène Spuller :

En souvenir de mon mari, qui a été, durant de longues années, le soutien, l'ami et l'admirateur passionné des deux ermites de Barbizon, Millet et Rousseau, j'aimerais offrir au Louvre la grande toile de Millet intitulée : *Le Printemps*.

Elle ajoutait qu'elle se réservait l'usufruit, sa vie durant.

Ni l'administration, ni les donateurs n'avaient encore l'habitude des offres de ce genre, malgré les legs considérables déjà faits au Louvre, comme celui de la collection Lacaze. On aura remarqué de quelle manière discrète Mme Hartmann exprime son souhait. Elle craint, dirait-on, de voir sa demande rejetée. De son côté, l'administration montre peu d'empressement à accepter. L'affaire traîne et Mme Hartmann s'étonne, par une seconde lettre, de ne pas recevoir de réponse. Enfin, le 15 décembre de la même année, Mme Hartmann, qui avait envoyé le *Printemps* à l'exposition des œuvres de Millet, ouverte à l'École des beaux-arts, écrivait qu'elle renonçait à l'usufruit et envoyait le tableau directement au Louvre.

Les *Glaneuses* parurent au salon de 1857. De ce tableau date la grande réputation de Millet et l'on peut aujourd'hui, devant l'ensemble complet de sa production, y voir son chef-d'œuvre. A l'origine, la critique s'était partagée en deux camps Pour quiconque fait métier de juger les œuvres d'art, il est bon de relire aujourd'hui, comme leçon de réserve et de modestie, ces lignes de Paul de Saint-Victor :

> Ces trois glaneuses ont des prétentions gigantesques; elles posent comme les trois Parques du paupérisme. Ce sont des épouvantails de haillons plantés dans un champ, et, comme les épouvantails, elles n'ont pas de visage : une coiffe de bure leur en tient lieu. M. Millet paraît croire que l'indigence de l'exécution convient aux peintures de la pauvreté : sa laideur est sans accent, sa grossièreté sans relief. Un teint de cendre enveloppe les figures et le paysage; le ciel est du

même ton que les jupes des glaneuses; il a l'aspect d'une grande loque tendue.

La critique d'art n'a pas de privilège de ces excès et de ces brutalités, mais, entre tous les genres de critique, elle est celui qui les pratique le plus violemment. Et cela tombe sur les natures les plus sensibles et les amours-propres les plus douloureux.

En revanche, les éloges se produisaient aussi, très enthousiastes :

Millet, disait Edmond About, peint avec une austère simplicité des sujets simples.... Mais les *Glaneuses* se distinguent des œuvres précédentes par cette abondance dans la sobriété, qui est la marque des talents achevés et la signature commune des maîtres. Le tableau nous attire de loin par un air de grandeur et de sévérité. Je dirai presque qu'il s'annonce comme une peinture religieuse. Tout est calme là-dedans ; le dessin est sans tache et la couleur sans éclat.

Répondant à Paul de Saint-Victor, qui trouvait « trop d'orgueil à ces pauvresses » et leur reprochait d'arpenter leur champ de blé « comme les planches d'un théâtre », il estimait que Millet n'avait nullement voulu déclamer, qu'il n'avait prêté à ses paysannes « ni les grimaces pitoyables de la pauvreté larmoyante, ni les gestes menaçants de la misère envieuse », qu'il ne faisait appel « ni à la charité, ni à la haine ».

Aujourd'hui, l'on serait plutôt tenté d'accepter à titre d'éloge le caractère symbolique où Paul de Saint-Victor voyait matière à reproche et dont Edmond About s'efforçait de défendre le peintre.

Pour nous, l'œuvre de Millet est le poème complet de la vie champêtre, avec cette misère et cette grandeur, cette noblesse et cette humilité, qui sont la plus saisissante application de la loi mystérieuse du travail. L'auteur de l'*Angélus* et des *Glaneuses* a fait par la peinture, avec plus de vérité et autant de poésie, ce que George Sand a fait dans le roman. Une leçon de pitié et de charité, d'égalité et de justice, sort par surcroît de ces œuvres de beauté pure. C'est double profit. La phrase superbe de La Bruyère peut impatienter encore les satisfaits et les dédaigneux. Elle annonce l'œuvre commune du peintre et du romancier. Ces « animaux farouches, mâles et femelles, répandus par la campagne, noirs, livides et tout brûlés du soleil, attachés à la terre qu'ils fouillent et remuent avec une opiniâtreté invincible », ne méritent pas seulement « de ne pas manquer du pain qu'ils ont semé ». Ils ont droit à la parure de l'art, comme tout ce qui représente la vertu humaine, c'est-à-dire le labeur, le courage et la résignation.

Louées et blâmées, les *Glaneuses* trouvaient peu d'empressement chez les amateurs. Enfin, plusieurs mois après l'exposition, grâce à l'entremise du peintre Jules Dupré, M. Binder aîné, de l'Isle-Adam, son voisin et son ami, achetait le tableau pour un petit prix, 2000 francs. Le peintre fut heureux de trouver cet acquéreur, mais son amour-propre souffrait. Je dois à l'obligeance de M. Jules Dupré, fils du grand peintre, communication de la lettre suivante :

Barbizon, 30 septembre 1857.

Mon cher Dupré,

Vous voudrez bien que je vous remercie pour vous être employé comme vous l'avez fait auprès de M. Binder pour le placement de mon tableau ; comptez que je vous en ai une grande obligation.

Mais puisque vous avez déjà tant fait, je vous prie de faire encore une chose : c'est qu'on ne sache pas quel prix M. Binder a acheté mon tableau, et comme il ne peut en arriver pour lui aucun dommage, je voudrais qu'il fût entendu qu'il l'a acheté 4000 francs, ce que je vous demande de lui apprendre.

En attendant qu'en réalité j'aie l'occasion de vous serrer la main, je vous prie de croire à la volonté que j'en ai.

J.-F. Millet.

A la vente de M. Binder aîné, les *Glaneuses* atteignirent 3000 francs.

*
* *

Depuis 1887, où l'œuvre de Millet fut exposé à l'École des beaux-arts, le prix de ses tableaux montait dans les proportions que l'on sait. A la suite de l'Exposition universelle de 1889, ils atteignaient leur maximum. On n'a pas oublié la bataille qui s'engageait à cette époque sur l'*Angelus*, inférieur aux *Glaneuses*, quoique moins célèbre. L'*Angelus* avait été exposé au Salon de 1859. Après plusieurs mois de pourparlers, il avait été vendu 1800 francs à l'architecte Feydeau, frère du romancier. En 1870, celui-ci

le revendait 3000 à M. Blanc. De chez ce dernier, par l'entremise du peintre Arthur Stevens, le tableau passait dans la galerie de Van Praët, le grand amateur belge, pour 5 000 francs. A la vente Van Praët, il était acquis au même prix par Émile Gavet et, sur l'entremise de M. Durand-Ruel, il entrait pour 38 000 francs dans la galerie de M. Daniel Wilson. En 1881, M. Secrétan l'achetait 160 000 francs.

Enfin, en 1889, l'*Angelus* était mis en vente à la galerie Sedelmeyer. Acquis pour 553 000 francs par M. Antonin Proust, au compte d'une société d'amateurs, qui avaient l'intention de le céder à l'État, il fut repris par une société américaine et, enfin, dans ces dernières années, racheté par M. Chauchard pour 750 000 francs.

Avec les ressources dont il disposait alors, l'État n'avait pu accepter la proposition de M. Proust et de ses amis. A son grand regret, il avait dû leur laisser l'*Angelus* pour compte. La vente, l'achat et le refus faisaient encore grand bruit, lorsque, à la fin de septembre 1889, M. L. Guyotin, représentant à Paris de Mme veuve Pommery, de Reims, venait me remettre, comme directeur des beaux-arts, la lettre suivante :

MONSIEUR,

J'ai l'honneur de vous informer que, n'ayant pu acquérir l'*Angélus* de Millet pour l'offrir au Louvre, je viens, dans la même intention, d'acheter les *Glaneuses*. J'ai déjà adressé une promesse formelle dans ce sens à M. Bischoffeim et je vais régulariser ce don dans mon testament.

Je pense vous faire plaisir en vous prévenant de cette

intention, car j'ai vu la peine que vous aviez éprouvée en voyant l'*Angelus* prendre le chemin de l'Amérique.

Agréez, monsieur, mes compliments sincères,

 Veuve Pommery.

Je suis encore trop souffrante pour écrire moi-même.

Cette lettre fait le plus grand honneur à la noble femme qui l'écrivait, déjà touchée par la mort et qui, sur son lit de douleur, oubliait sa maladie et sa fin prochaine pour doter le Louvre d'un chef-d'œuvre. Ce qu'elle ne disait pas, et ce qu'elle savait, c'est que la Société américaine, qui avait acquis l'*Angelus*, était en pourparlers avec M. Bischoffeim pour acquérir aussi les *Glaneuses* et que, prévenue, elle les avait devancés, en payant le tableau 300 000 francs.

Je m'empressai de prendre les instructions du ministre, M. Fallières, et de me rendre à Reims pour exprimer à Mme Pommery la reconnaissance de l'État. L'acte de donation des *Glaneuses*, retardé par la santé de Mme Pommery, était signé le 7 janvier 1890, visé le 11 mars 1891 par le Conseil d'État et accepté par décret le 15 du même mois. Sur ces entrefaites, Mme Pommery mourait et, les formalités légales n'étant pas encore définitives, la donation se trouvait annulée. Les héritiers de Mme Pommery, représentés par son gendre, M. le comte de Polignac, s'empressèrent très généreusement de ratifier ses intentions

※

Telle est l'histoire des *Glaneuses*. Il m'a semblé qu'elle comportait un double enseignement. L'État manque à l'un de ses devoirs lorsque, du vivant des peintres, il ne s'inquiète pas de donner à leurs œuvres, dans les collections nationales, la place qu'elles méritent. Dans la suite, il a des regrets et il s'inquiète de combler la lacune. Il est trop tard. Les œuvres ont monté, souvent dans des proportions énormes, et l'État, dispensateur des deniers publics, ferait acte de prodigalité en achetant de la peinture à de tels prix. On lui reproche alors, et on a raison, de n'avoir pas rempli en temps utile son rôle d'impartialité et de prévoyance.

Mais enfin, la faute commise, il se trouve que des amateurs d'art comme Lacaze, le comte Duchâtel, Sauvageot, d'autres encore, — sans parler du plus illustre et du plus généreux de tous, le duc d'Aumale, — s'inquiètent de la réparer. Le patriotisme est assez fort en France, pour que ces exemples soient suivis. Il ne faut pour cela que les encourager et les accueillir, sans leur opposer la lenteur et l'inertie administratives.

Une Société, les *Amis du Louvre*, vient de se former pour susciter et grouper ces bonnes volontés. La presse, défiante par principe de toute administration, a commencé par les railler un peu. Elle usait de son droit et, française, elle sacrifiait

au défaut français, qui consiste à trop se défier de l'État, comme à trop attendre de lui, deux penchants contradictoires. Je souhaiterais que l'État, les amateurs et la presse trouvent quelque profit à l'histoire que je viens de raconter.

<div style="text-align:right">5 octobre 1897.</div>

SAINTE-BEUVE

Un médecin lettré, et qui fait à la littérature de bien curieuses applications de la médecine, le docteur Cabanès, s'est souvenu que Sainte-Beuve avait été externe des hôpitaux et que Guizot, d'un mot qui fit fortune, avait baptisé l'auteur de *Volupté* un « Werther carabin ». Il s'est avisé que dans la profusion d'images en bronze et en marbre, qui s'élèvent sur le sol français, un des hommes qui ont le plus honoré la littérature française en ce siècle n'avait pas un simple buste au soleil. Il a pris l'initiative de former un comité et d'ouvrir une souscription pour réparer cette injustice.

Cette initiative serait peut-être restée stérile ou n'aurait abouti que péniblement si, dès le premier jour, elle n'avait rencontré le puissant appui de M. François Coppée. Devenu journaliste, le poète des *Humbles* avait acquis très vite la grande autorité que l'on sait. Il a pris en main la cause de Sainte-Beuve, par une double reconnaissance envers le

poète qui, le premier, avait fait à la poésie intime et familière une place digne d'elle dans la renaissance poétique du siècle, et envers le critique qui, merveilleux professeur de littérature universelle, a complété l'éducation littéraire de tous ceux qui lisent. La souscription a donc été couverte très vite et d'une manière qui prouve combien, malgré la négligence et l'oubli apparent, la mémoire de Sainte-Beuve demeure vivace et entourée de reconnaissance. A côté des sommes votées par les corps auxquels il avait appartenu, comme le Collège de France, figurent sur les listes de petits envois dont la nomenclature serait touchante. Des professeurs de collège, des étudiants, de modestes amis des lettres ont voulu, eux aussi, rendre hommage au grand lettré.

En même temps, la revue spéciale que dirige le docteur Cabanès, la *Chronique médicale*, insérait une série de lettres signées par les anciens amis de Sainte-Beuve et ses successeurs dans la critique. Parmi ces lettres, il y en a de fort belles. Elles s'accordent à déclarer que, dans notre siècle, Sainte-Beuve ne fut pas seulement un grand critique, mais le critique par excellence, celui qui répond le plus exactement et le plus complètement au sens de ce mot. La réunion de ces lettres formerait un livre d'or, aussi honorable pour la mémoire de Sainte-Beuve que pour ses successeurs. Il est à souhaiter qu'elles soient réunies en plaquette et forment un de ces « tombeaux », comme on disait au xvie siècle, où les amis survivants d'un poète ou d'un humaniste consacraient son souvenir. Il y aurait là comme le

pendant littéraire du monument qui sera inauguré dimanche dans le jardin du Luxembourg.

Simple et élégant, ce monument est tel que Sainte-Beuve l'aurait souhaité. Un des maîtres de notre jeune école de sculpture, M. Denys Puech, a interprété de manière originale les documents les plus sûrs que nous ayons sur la figure de Sainte-Beuve : une photographie de Nadar, un buste de Mathieu-Meusnier qui se trouve en double exemplaire à l'Institut et à la bibliothèque de Boulogne-sur-Mer et un autre de Chenillion, modelé en septembre 1868, l'année qui précéda la mort du critique et dont l'original appartient au dernier secrétaire de Sainte-Beuve, M. Jules Troubat. Le buste de M. Puech s'élève sur un socle d'un ferme et sobre profil, exécuté par M. Mouré. Le monument a trouvé place, grâce au Sénat de la République, qui n'a pas craint d'accueillir l'image d'un sénateur de l'Empire, près de la porte du Luxembourg qui ouvre sur la rue Vavin.

L'emplacement est heureusement choisi. Sainte-Beuve a passé bien souvent par là, au retour de ses promenades dans le jardin qu'il aimait, en regagnant la petite maison pleine de livres qu'il habitait rue du Montparnasse, maison de curé, basse et blanche, avec un jardinet où les yeux de l'écrivain se reposaient sur un peu de verdure. Cette pelouse, éloignée des grandes allées et voisine des massifs discrets, est certainement un des endroits où il a rêvé avec douceur ou amertume, au cours d'une existence où il ne fut pas plus heureux que le commun des

hommes, mais où l'amour des lettres le consola de tout, déceptions du cœur et de l'esprit, regret de la gloire, qu'il eût voulue éclatante, comme poète et romancier, souvenirs troubles de la passion, rancœurs du plaisir libre, où il a cherché jusqu'au bout l'illusion de l'amour.

*
* *

Un mot est gravé sur le socle du monument : *Le vrai seul.* Sainte-Beuve a mérité cette devise. S'il se défendait, comme on le verra, d'en avoir une, du moins a-t-il marqué par ces mots le but où tendait l'exercice de son talent. Sur un cachet dont il se servait souvent était gravée la traduction anglaise du mot vérité : *Truth.* Certes, il n'a pas échappé à la loi commune ; il ne s'est pas toujours gardé, sinon du mensonge, au moins de l'erreur. Il a été injuste et partial ; il était fort irritable et ses jugements se sont inspirés parfois de ses rancunes et de ses jalousies ; mais, somme toute, se corrigeant et se complétant, il a cherché et servi la vérité.

Cœur sensible et esprit libre, soumis et indépendant, discret et bavard, également porté vers la poésie et l'érudition, aimant la nature et les livres, désireux de gloire et modeste de goûts, ces tendances opposées se sont partagé sa vie en se combattant, jusqu'à ce que, dans l'apaisement de la vieillesse, l'amour des lettres dominant tous ses autres goûts, il l'ait exprimé avec assez de force et de charme, de sincérité et d'originalité, pour lui devoir sa consé-

cration et sa marque définitives, pour y trouver l'apaisement et l'équilibre final. Si quatre ans avant sa mort, il profitait de ce qu'il survivait à Vigny pour témoigner à cet ami de sa jeunesse, resté poète et devenu grand poète, une antipathie qui prenait sa source dans le regret personnel de la poésie et de la gloire; si jamais il n'a été tout à fait juste pour les grands contemporains qui l'avaient dépassé, — Hugo, Lamartine, Musset, Michel, Balzac — si même il n'a pas fait la part assez large à telles gloires du passé, comme Corneille et Bossuet; s'il y eut toujours chez lui quelque étroitesse de goût classique et s'il ne renia jamais tout à fait la religion littéraire qui avait fait de lui, à ses débuts, l'éditeur de Fontanes, il a aimé et servi les lettres autant que les plus grands. Il leur a élevé un monument dont plusieurs parties sont d'une solidité à toute épreuve, comme son *Port-Royal*. Quant aux *Causeries du Lundi* et aux *Nouveaux Lundis*, ils défient toute comparaison par la solidité, la curiosité et l'étendue de l'information, la finesse et la justesse du goût, la souplesse ingénieuse, la variété des points de vue, la faculté de renouvellement, la grâce piquante et nuancée d'un style, où le poète — ce poète « endormi toujours jeune et vivant », dont parlait Musset, faisant un vers avec une ligne de Sainte-Beuve — insinuait la couleur et le charme, enfin et surtout par la qualité de l'esprit, c'est-à-dire le don de saisir le ridicule, d'éviter les duperies, d'élever la raison souriante au-dessus de la prétention et de la platitude.

Il était arrivé à cette maîtrise péniblement et len-

tement, par une série de métamorphoses et de sacrifices. D'abord, le poète avait dominé en lui, un poète chrétien et bourgeois, formé par une enfance pieuse, dans une petite ville de province, près d'une mère aux goûts simples. Il était rêveur, avec une tendance au mysticisme, et chaste avec un fond de sensualité brûlante. Il aimait à s'interroger et il descendait en lui-même avec une clairvoyance inquiète. Il savourait en les analysant les petits bonheurs et les petites émotions d'une existence modeste. Sa mère était d'origine anglaise et il semble que, par atavisme, quelque chose des *lakistes* écossais ait passé dans son âme. Après de bonnes études, mais telles qu'il pouvait les faire à Boulogne-sur-Mer, il venait les fortifier à Paris, au collège Charlemagne, et il prenait conscience de l'amour de la littérature qu'il portait en lui et qui ira toujours croissant. Pressé de prendre une vraie carrière, il étudiait la médecine, mais il tournait cette étude à la satisfaction de son penchant inné et dominant. Il y apprenait surtout à considérer, dans la dualité indissoluble de sa nature physique et morale, l'homme en qui, depuis [Descartes, on ne voyait que la partie intellectuelle. Il se formait à la critique par l'anatomie.

*
* *

Concurremment avec l'étude de la médecine, il s'essayait à écrire et donnait au *Globe* de petits articles littéraires. Mis par eux en relations avec Victor Hugo, il entrait dans le cénacle romantique

et publiait rapidement trois recueils de poésie. Cette amitié avec Victor Hugo, a-t-il dit lui-même, « hâta son développement poétique ou même y donna jour ». Bientôt, une autre influence, celle de Lamennais, dominait sa vie morale ; il embrassait les idées de réforme catholique et il faisait sur son âme l'enquête douloureuse qu'il a racontée dans *Volupté*. En même temps, il s'inquiétait du saint-simonisme et de son plan d'amélioration sociale, avec Pierre Leroux.

Je ne rappelle pas ces étapes et ces noms pour raconter la biographie de Sainte-Beuve, mais pour indiquer la double tendance qui le porte dès lors à s'engager sans se livrer complètement, à accepter des directions intellectuelles et morales pour s'en libérer bientôt. Sans se rendre encore un compte bien exact de sa vraie nature, il ne se fait initier que pour bien comprendre, car il porte en lui une faculté qui est le contraire de la foi constante et de l'enthousiasme durable : il est foncièrement critique, c'est-à-dire qu'il examine et juge, qu'il veut comprendre plutôt qu'embrasser. Chez ce jeune homme, un esprit libre domine le cœur qui voudrait se donner. Il éprouve sa faculté critique par cette série d'expériences ; il la dégage et la précise. Un tel homme ne peut être un dogmatique ; il sera psychologue et historien.

Si, avant de s'affirmer comme poète et romancier, il avait déjà fait ses grandes preuves de critique avec son *Tableau de la poésie française au* XVIe *siècle*, il eût préféré, naturellement, l'invention à la critique et la grande gloire à la réputation. Or, il se rendait

compte assez vite que ses amis — Hugo et Vigny — le dépassaient de beaucoup. Ils auront ce qu'il a désiré par-dessus tout et ce qu'il n'obtiendra jamais : l'admiration chaleureuse, la faveur des femmes et des jeunes gens. De même ses autres contemporains, Lamartine et Musset, puis Balzac et Michelet, d'autres encore. De là, beaucoup d'amertume personnelle et quelque injustice pour eux, la parcimonie dans l'admiration et l'éloge. Il verra en eux ce qu'il aurait voulu être et il en souffrira beaucoup ; la justesse et l'ampleur de sa critique sur les grands écrivains de sa génération en souffriront aussi. Il ne sera vraiment large et libéral dans l'éloge qu'envers ceux qui viendront après, les poètes, les romanciers et les historiens qui n'auront pas été ses concurrents et débuteront au moment où il aura pris son parti de n'être qu'un critique.

Même dans la critique, il aura des rivaux dont la réputation plus brillante le fera souffrir. Ainsi Villemain et Cousin, plus critique que philosophe, qu'il rencontrera plusieurs fois sur sa route. Il briguera comme eux les grands succès de parole et il ne les obtiendra jamais, car sa finesse, ses scrupules et sa recherche des nuances ne se prêtent guère à l'improvisation. Au lieu des succès retentissants que de vastes synthèses leur valent à la Sorbonne, il devra se résigner à mériter, par de patientes analyses, l'estime sérieuse d'un auditoire suisse ou belge. Il entrera au Collège de France au moment où Michelet et Quinet le quitteront, accompagnés par l'enthousiasme de la jeunesse libérale et avec l'auréole de la persé-

cution politique. Les huées d'une cabale l'obligeront à quitter immédiatement sa chaire.

Dernier trait de cette nature, qu'il faut bien indiquer, car il entre pour une part dans la connaissance de son talent, il est tendre et sensuel. Or, il est laid et il souffre cruellement de sa laideur. Il ne connaît que la passion amère et troublée ou la galanterie vulgaire. Ce grand esprit a exprimé un jour le regret mélancolique de n'être pas « un capitaine de hussards ».

Avec tout cela, peut-on s'étonner qu'une part d'envie soit entrée dans son âme et dans sa critique, qu'il n'ait pas été juste et chaleureux avec les plus grands de ses contemporains, qu'il n'ait qu'à moitié atteint le but du critique qui est de frayer la voie aux écrivains de sa génération, de faire ce qu'a fait Boileau de son temps? De même on s'explique que, plus tard, consolé par le temps et résigné à son rôle, il ait été accueillant pour des jeunes qui n'étaient pas ses rivaux, comme Taine, Renan et Flaubert.

<center>* * *</center>

Signaler ces taches et ces lacunes dans le caractère et l'œuvre de Sainte-Beuve, c'est lui appliquer cette règle de vérité qu'il a suivie, autant que le mélange du bien et du mal, inhérent à notre nature, permet à un homme de s'approcher de la perfection. Confiné dans la critique par l'insuffisance de ses facultés créatrices, il y développait tout le génie que

peut admettre le genre. Trente ans après sa mort, à la fin d'un siècle que l'on a pu appeler le siècle de la critique, si nous pouvons inscrire cinq ou six grands noms à côté du sien, il demeure le plus grand, le maître et le modèle.

Dès 1829, il avait commencé sur la littérature française, ancienne et contemporaine, la vaste enquête qu'il devait poursuivre jusqu'à sa mort et qui ne laisse en dehors d'elle aucun nom de quelque importance. Grands et petits, auteurs de premier et de second ordre, écrivains sans grande valeur propre, mais qui, malgré la médiocrité du talent, ont laissé quelque déposition intéressante sur leur temps, se rangeaient peu à peu dans son immense galerie de portraits. Il laissait à d'autres, comme Nisard, le dogmatisme qui juge et classe en vertu de principes fixes; et il ne se proposait pas, comme le fera Taine, de subordonner la littérature à la démonstration d'un système philosophique; il n'appliquait pas à de grands problèmes historiques, comme le fera Renan, la forme la plus élevée et la plus complète du scepticisme. Il n'a pas de système et c'est là une des causes de sa supériorité, car tout système doit faire des sacrifices et n'embrasse qu'une part de la vérité; tout dogmatisme provoque la résistance dans un domaine où l'individualisme a des droits supérieurs. Il ne veut être que psychologue et peintre de portraits; il s'applique à faire revivre une à une et au complet des physionomies littéraires, en pénétrant au plus intime de ces natures diverses, en montrant non seulement les esprits et les cœurs, mais les corps,

et en faisant servir la connaissance de ceux-ci à la connaissance de ceux-là ; car, médecin, il s'est convaincu de la relation indissoluble du physique et du moral.

Même, il y a chez lui une tendance marquée au matérialisme. Non seulement la foi religieuse, mais le spiritualisme va toujours s'affaiblissant en lui ; de plus en plus, il tend à n'expliquer l'homme que par le fonctionnement de ses organes. L'intelligence n'est pour lui qu'une résultante, au lieu d'être, comme on l'affirme autour de lui, une faculté antérieure au corps, destinée à lui survivre et pouvant s'en affranchir, non seulement après la mort, mais pendant la vie.

A l'étude des œuvres et des hommes, il applique les procédés de l'anatomie, c'est-à-dire l'analyse. Les éléments qu'elle lui fournit sont les traits et les couleurs dont il peint ses portraits, par petites touches patientes, en s'attachant à fixer les nuances, en poursuivant, comme disent les peintres, la ressemblance, c'est-à-dire la vérité. Il veut connaître par le détail la biographie de ses modèles, non seulement ces faits principaux de l'existence dont ses devanciers se contentaient, mais tous ceux qui ont eu un sens et une portée, une action sur l'œuvre de l'écrivain, ou même, incidemment, pour leur intérêt propre, pour la notion qu'ils fournissent, générale ou particulière, sur un caractère ou sur la nature humaine. Il ne croit pas que les œuvres, une fois produites, se suffisent à elles-mêmes, qu'elles puissent se comprendre sans la connaissance de cet au-

teur et se détacher de sa production totale. Il estime que cette production même dépend étroitement du temps et du milieu où elle s'est manifestée. Avec le fruit, il veut connaître l'arbre, la forêt, le pays. Par là, comparant et classant, il a bien, comme il le disait, donné la méthode et le modèle d'une « Histoire naturelle des esprits. ».

*
* *

La plus complète et la plus parfaite application de cette méthode est son *Port-Royal*. L'idée première du livre était de définir une école religieuse, un groupe d'âmes formées par la même discipline et d'esprits tendant au même but, de décrire le milieu où germèrent des plantes semblables et diverses, et, dans ce milieu, ces plantes elles-mêmes, individuellement caractérisées dans la ressemblance générale. Cette enquête devait, à l'origine, tenir dans les limites restreintes ; mais, peu à peu, le cadre s'élargissait. Port-Royal a subi l'action du xviie siècle, mais, en retour, il a fortement agi sur ce siècle. Son histoire est une suite d'actions et de réactions. La pensée qui l'inspirait était puissante entre toutes ; elle cherchait le vrai but de la vie, d'après la doctrine chrétienne, en un siècle imprégné de cette doctrine. Elle a donc agi sur le siècle entier et, par là, tout le xviie siècle se rattache à Port-Royal. Amis ou adversaires, plus ou moins rapprochés de sa pensée ou en opposition directe avec elle, les plus petits et les plus grands esprits du siècle ont subi l'influence de cette

pensée pour l'accueillir ou la combattre. Si Port-Royal a compté parmi les siens Pascal et Racine, il a pu reconnaître sa doctrine dans le chef-d'œuvre de Corneille, *Polyeucte*, et Molière, volontairement ou involontairement, l'a combattu, non seulement dans son œuvre maîtresse, *Tartuffe*, mais dans tout son théâtre.

Ainsi le maître livre de Sainte-Beuve finit par être un tableau d'ensemble du xviie siècle. Du nombre infini de personnages qu'il met en scène, à l'état de foule et de comparses, se détachent quantité de portraits individuels. Les fondateurs et les maîtres de la doctrine, Arnaud et Nicole, les grands écrivains, Pascal et Racine, sont dressés en pied. Les œuvres capitales, sorties de Port-Royal, inspirées par lui ou en opposition avec sa doctrine, les *Pensées*, *Polyeucte*, *Esther* et *Athalie*, *Tartuffe*, sont expliquées et éclairées sous toutes leurs faces, par le dedans comme par le dehors, dans leurs causes et leurs effets, leur essence et leurs circonstances.

Portraits et analyses sont traités avec la précision, le scrupule, la finesse de trait, le sens des nuances qui, dès les premiers essais de Sainte-Beuve, ont été sa marque et qui, à mesure qu'il a pris conscience de ses moyens et de son but, lui sont devenus des besoins de plus en plus impérieux. L'étendue de l'enquête et la puissance du labeur sont énormes et ils étaient uniques à ce moment dans la critique française. Ils se laissent voir, sans s'étaler, par la quantité des notes et des appendices. Le scrupule de l'information est tel que, d'édition en édition, l'au-

teur ne cesse de la compléter, et il fera de même pour tous ses ouvrages. Aucun ne lui semble définitif. Dès qu'il en trouve l'occasion, il le reprend en sous-œuvre et, parfois, le reconstruit de fond en comble.

Une telle méthode de travail était alors une grande nouveauté; elle est encore un modèle. Avec Sainte-Beuve, la critique devient inséparable de l'érudition, le goût s'appuie sur la science. Que l'on compare ses livres à ceux de ses contemporains, Villemain, Nisard, Saint-Marc Girardin, et l'on verra quelle différence ils révèlent à son avantage. Ce critique, si foncièrement critique, est en même temps le plus savant des historiens.

Intermédiaire entre *Port-Royal* et le genre d'ouvrages qui vont suivre est le livre que Sainte-Beuve allait parler en Belgique avant de l'écrire pour la France, *Chateaubriand et son groupe littéraire*. C'est l'exemplaire le plus complet de sa méthode, avec ses excellences et ses faiblesses. Le caractère de l'homme et le génie de l'écrivain, celui-ci expliqué par celui-là, y sont analysés et démontrés à fond. Le père du romantisme s'y montre entouré de son cortège, de tous ceux et de toutes celles qui l'ont assisté et combattu, aimé et détesté. On ne saurait être plus informé que le biographe et plus pénétrant que le critique, mieux en garde contre tout engouement et toute duperie. Il nous fait toucher du doigt les mobiles de l'homme, généreux ou mesquins, et les procédés de l'écrivain, originaux ou factices. L'action de Chateaubriand, autour de lui et après lui, est expo-

sée et expliquée avec une clairvoyance et une logique incomparables.

Avec ces qualités si fortes et si neuves, il y a dans ce livre du commérage et de la malignité. Sainte-Beuve a fréquenté l'Abbaye-aux-Bois avec une dévotion apparente et beaucoup d'agacement intime, devant le culte rendu à l'idole du lieu et cette majesté arrangée, devant l'orgueil de l'homme et la rhétorique de l'écrivain. La beauté de cette tête, le prestige exercé sur les femmes par cet homme ont sollicité le triste penchant à l'envie qui tourmentait Sainte-Beuve. Souvent le livre tourne au dénigrement. Mais, somme toute, il y a tant de renseignements, si précis et si scrupuleux, tant de vues, si pénétrantes et si justes, que Chateaubriand n'est pas trop diminué et que, de longtemps, il ne sera pas mieux connu.

*
* *

Le journalisme, dont l'action sur la littérature, à peu près nulle au siècle dernier, est devenue absorbante et prépondérante de notre temps, a fini par régler la production de Sainte-Beuve. *Port-Royal* est un livre en plusieurs volumes et *Chateaubriand* en a deux; les *Causeries du Lundi* et les *Nouveaux Lundis* sont des recueils d'articles de journaux. Cette production à jour fixe tient du prodige par la variété, l'étendue et les résultats. Elle embrasse toute la littérature française, avec des vues fréquentes sur l'antiquité et les littératures étrangères. Chacun

de ces articles est un tout ; chacun offre une biographie et un jugement complets. Il est impossible de revenir sur un des sujets traités par Sainte-Beuve sans lui être redevable. Il connaît toutes les sources d'information ; il a un flair merveilleux pour en découvrir d'inédites. Il étend le domaine littéraire jusqu'à ses extrêmes limites et, de plus en plus, devient historien. Si les œuvres continuent de l'intéresser par-dessus tout, de plus en plus il les rattache à l'homme, au temps, au mouvement général de la civilisation. Il lui suffit de quelques vers, d'un recueil de lettres, de fragments de mémoires pour faire entrer dans la littérature des rois, des ministres, des généraux, des femmes. Il regarde comme justiciables de la critique des économistes comme Proudhon et des stratégistes comme Jomini. Enfin et surtout, il est de plus en plus attentif aux jeunes talents qui se produisent dans tous les genres. Si *Port-Royal* est un livre unique, il n'y a rien de supérieur ni d'égal aux *Causeries du Lundi* ou aux *Nouveaux Lundis*.

Poète subtil et embarrassé, romancier alambiqué par excès de recherche et de pénétration, Sainte-Beuve avait commencé par appliquer à la critique une forme laborieuse et lente, une phrase longue et chargée d'incidents, des paragraphes compacts. Dès lors, il écrivait une langue nuancée et fine, colorée d'images, où survivait le poète, pleine de tours ingénieux et d'expressions personnelles. *Port-Royal* et les *Lundis* produisent sur son talent d'écrivain les mêmes effets salutaires par des causes contraires.

Dans le premier, l'œuvre est de trop longue haleine pour lui laisser le temps de s'attarder aux lentes complaisances; il s'allège en marchant. Dans les seconds, obligé d'écrire vite, il devient alerte et court. Il conserve toutes ses qualités et se corrige de ses défauts. Au point de vue du style, ses derniers articles sont peut-être les meilleurs.

En France surtout, la critique n'a d'action sur le public qu'à la condition d'être piquante. Nous lui demandons de satisfaire notre propre malignité. Il faut qu'elle châtie les vanités grandes et petites, qu'elle dise son fait à la prétention et à la sottise, qu'elle démasque les charlatanismes. En donnant une place de plus en plus large à la littérature contemporaine, Sainte-Beuve devenait piquant à souhait, car il était attaqué et il ripostait. Telle réponse à M. de Pontmartin est un chef-d'œuvre. Mais, dans les vingt-huit volumes des *Lundis*, il n'y a pas un éreintement. Même l'article méchant et fameux sur Vigny est autre chose, par la grande part de vérité qui s'y mêle à l'injustice.

*
* *

Indépendant sous Louis-Philippe, Sainte-Beuve s'était donné à l'Empire. La République l'avait effrayé et il avait vu dans le 2 décembre une mesure de salut public. S'il n'y avait eu là qu'une opinion désintéressée, l'homme et le critique auraient pu continuer leur carrière sans diminution. Malheureu-

sement, Sainte-Beuve se mit en quelque mesure au service du nouveau pouvoir. Il raillait les vaincus ; il écrivait l'article des *Regrets*. Que les hommes des « anciens partis », comme on disait alors, eussent le dépit du pouvoir perdu, ils n'en restaient pas moins les tenants d'une cause, celle de la liberté, étroitement unie à celle des lettres. Sans liberté politique, la littérature souffre, surtout la critique. Un des derniers historiens de la littérature française, M. Gustave Lanson, a pu dire sans injustice que, « des *Lundis*, à les lire tout d'une suite, émane un déplaisant parfum de servilité ».

L'Empire paya le dévouement de Sainte-Beuve en le faisant sénateur, assez tard et de mauvaise grâce. Encore fallut-il l'intervention de deux membres de la famille impériale, qui, à leur grand honneur, voyaient en lui l'écrivain plus que le rallié. Il est fâcheux pour l'Empire que les hommes de lettres qu'il a fait entrer au Sénat, tous trois éminents, Mérimée, Sainte-Beuve et Nisard, aient dû cette élévation beaucoup moins à leur talent qu'à leur docilité ou à leurs amitiés. C'est également fâcheux pour ces hommes de lettres, au moins pour deux sur trois.

Sainte-Beuve ne devait pas tarder à s'apercevoir que la liberté est aussi nécessaire à la vie littéraire qu'à la vie politique et que le pouvoir personnel la refuse à ses amis comme à ses ennemis. Au Sénat, il crut pouvoir prendre la défense de la liberté de penser : il souleva la fureur de ses collègues, qui ne devaient rien à la littérature et n'en attendaient rien. Au contraire, il ne valait que par elle. Il faut lui

savoir gré de s'en être souvenu à ce moment, au risque de compromettre son repos et de se faire accuser d'ingratitude par ses protecteurs. Dans la presse ministérielle, il ne se trouva pas plus libre, lorsqu'il voulut réclamer contre les prétentions oppressives de l'orthodoxie religieuse. Il dut quitter le *Journal officiel.*

Cette double mésaventure était une petite revanche de la liberté abandonnée par Sainte-Beuve. Elle lui fut salutaire en le ramenant, quoique sénateur à vie, dans le camp qui était le sien, celui des esprits libres, et en le rapprochant de ses vrais amis. Les libéraux et la jeunesse, joints à ses ennemis littéraires, l'avaient couvert de huées au Collège de France; ils vinrent lui faire une ovation devant sa petite maison et lorsqu'il mourut, quelques mois après, ils suivirent son cercueil.

Par ces derniers incidents de sa vie, Sainte-Beuve s'affranchissait une fois de plus et une inconséquence apparente le montrait toujours semblable à lui-même. Il avait pu se prêter pour un temps : il ne s'était pas donné. Disons-le, cependant, il ne s'était agi dans ses métamorphoses antérieures que d'intérêt moral et le ralliement à l'Empire lui avait procuré des avantages matériels.

*
* *

Somme toute, dans les différentes phases de sa vie et de sa pensée, Sainte-Beuve est resté le critique par excellence, celui qui classe et juge, mais

surtout celui qui comprend et explique. Ses facultés essentielles et l'usage qu'il a fait de son talent restent un modèle. S'il n'a pas démontré que la facilité à s'engager et à se déprendre soit indispensable à l'information du critique, qu'il doive entrer dans les croyances, les systèmes et les doctrines, en ayant l'air d'embrasser leur cause, en réalité pour s'introduire dans la place et en étudier le fort et le faible, du moins, en refusant d'être un homme de parti ou de secte, en se bornant à définir les époques et les hommes sans tirer ces définitions au profit d'un système ou d'une cause, d'une foi ou d'un parti, il a bien servi la cause de la vérité pure. Il est resté fidèle à la déclaration qu'il faisait à Victor Duruy et dont une partie est gravée sur le piédestal de son monument : « *Le beau, le bien, le vrai*, est une belle devise et surtout spécieuse. C'est celle de l'enseignement, celle de M. Cousin dans son fameux livre : ce n'est pas la mienne, oserai-je l'avouer ? Si j'avais une devise, ce serait *le vrai, le vrai seul.* — Et que le beau et le bien s'en tirent ensuite comme ils pourront ! »

<p style="text-align:right">18 juin 1898.</p>

Je joins à cette étude le discours suivant, prononcé le 19 juin 1898, au nom du ministre de l'Instruction publique, à l'inauguration du monument dont il vient d'être parlé :

Messieurs,

Le ministre de l'Instruction publique et des beaux-arts m'a délégué le grand honneur de parler en son nom dans cette cérémonie et d'attester la reconnaissance de l'Université devant le monument consacré par vous à la mémoire de Sainte-Beuve.

Élève du collège Charlemagne, lauréat du concours général, conservateur à la bibliothèque Mazarine, professeur au Collège de France, maître de conférences à l'École normale supérieure, Sainte-Beuve n'a cessé, du commencement à la fin de sa vie, de participer à l'existence de ce grand corps. Élève et maître, il en a reçu l'enseignement et le lui a rendu. Il a pris chez elle l'esprit de liberté intellectuelle qui est leur honneur et leur marque à tous deux. Cet esprit composite et large, qui s'efforce de tout comprendre et de concentrer l'âme même de la civilisation française, Sainte-Beuve l'a pénétré de lumière et de charme. Il lui a fait parler le langage le plus un et le plus varié, le plus éloquent et le plus poétique. Il l'a fixé dans une œuvre incomparable par le labeur et la solidité. Il continue de le répandre par l'influence de cette œuvre et les services qu'elle rend à tous ceux qui aiment et servent notre littérature.

L'Université s'entend reprocher encore de n'avoir fait que reprendre les programmes des Jésuites. Certes, les anciens maîtres du collège Louis-le-Grand furent d'excellents humanistes et l'Université enseigne, elle aussi, le grec et le latin ; mais elle ne leur ressemble guère. Elle croit que, de souche gréco-latine, la culture

française ne doit pas couper ses racines, sous peine de périr et de s'étioler, au lieu de trouver dans cet affranchissement une nouvelle vigueur. Elle ne veut pas renoncer aux exemples d'énergie et de beauté qui nous viennent d'Athènes et de Rome. Elle respire le parfum vigoureux et délicat qui s'exhale des livres antiques, car en eux se conserve la première fleur des sentiments humains. Au demeurant, ses méthodes, son esprit et son but forment un parfait contraste avec ceux de ses prétendus modèles.

Ce qu'elle veut, c'est unir à l'âme des deux grandes civilisations antiques tout ce que le christianisme du moyen âge, la fusion du christianisme avec l'antiquité par la Renaissance, le rationalisme du xviie et du xviiie siècle, la grande émancipation de la Révolution française, l'avènement de la démocratie ont ajouté, en la transformant, à la tradition antique.

Si l'Université voulait offrir à ses amis comme à ses adversaires le bilan impartial et complet de l'œuvre qu'elle poursuit à travers le siècle, elle ne saurait mieux choisir que la vaste encyclopédie littéraire que Sainte-Beuve a laissée. Formé par elle, Sainte-Beuve lui est resté reconnaissant; mais, en lui appartenant, il est resté libre. Il ne s'est pas asservi à ce qu'elle a d'étroit, de timide et de professionnel. Il lui a emprunté ce qu'elle a de meilleur : la conscience du labeur et la liberté de pensée. Il lui a appris à ne pas s'enfermer dans l'admiration du passé, à se méfier du dogmatisme, à marcher avec son temps. Plus précis que Villemain et plus large que Nisard, il a fait profiter la critique de l'immense développement que prenait l'histoire. Il est demeuré humaniste, mais, poète, écrivain indépendant, habitué des salons, professeur à l'étranger comme en France, il l'a obligée, par ses exemples et par ses livres, à recueillir tout ce que la production contemporaine et la vie sociale ajoutaient à la tradition. Il a ouvert toute grande à l'air, à la

lumière, à la vie et au sourire de la nature, la caserne solide et grise où Napoléon Ier ne voulait former que des soldats, et où elle s'efforce d'élever des hommes dignes de leur nom, de leur pays et de leur temps.

Au moment où Sainte-Beuve débutait, la culture classique se bornait aux deux derniers siècles. Il y faisait entrer la Renaissance et l'obligeait, malgré Boileau, à saluer dans Ronsard un grand poète. Surveillée par l'Église, l'Université avait une préférence étroite pour l'irrévérence sèche et le rationalisme court de Voltaire. Il lui apprenait, par son *Port-Royal*, ce que l'idée chrétienne, austère, pure et haute, a fait, avec Arnaud et Nicole, Pascal et Racine, pour le sérieux, la force et la dignité de l'esprit français. Il appliquait à Virgile, un dieu que l'enseignement honorait d'un culte un peu froid, l'admiration chaleureuse d'un poète. Avec les *Causeries du Lundi* et les *Nouveaux Lundis*, il poursuivait pendant près de vingt ans, chaque semaine, un cours de littérature universelle.

Et quel cours! le plus souple, le plus vivant, le plus nourri. Bénédictin laïque, Sainte-Beuve s'enfermait, au début de chaque semaine, avec les vieux livres et les vieux papiers, « comme dans une cave », le mot est de lui. Il descendait dans la mine, il ouvrait les tombes. Tantôt il lisait une épitaphe illustre et tantôt il remuait la poussière d'un mort oublié. Il remontait au jour, chaque lundi, tenant à la main un portrait de couleur vive et fraîche, un bijou recueilli dans les cendres, un diamant dégagé de sa gangue, quelques paillettes d'or fin, extraites d'un amas de scories.

Au total, cette œuvre est un trésor. Trésor de forme et de fond, par la valeur et la marque, le titre et le travail; pièces de cours et d'usage, qui, passant de mains en mains, répandent la richesse.

En renonçant aux œuvres d'imagination pour la critique et à la création personnelle pour l'étude d'autrui, Sainte-Beuve était resté poète. Il avait conservé les dons

supérieurs de l'originalité dans la pensée et de l'invention dans l'expression qui font les grands écrivains. Renan et Taine devaient renouveler cet exemple; mais il le donnait le premier. Alors qu'il semblait ne parler que d'après autrui, il avait, par lui-même et pour son compte, la force et la grâce, l'éloquence et la poésie, la poésie surtout. De plus en plus, par la variété, la couleur, le charme de son style, il justifiait les vers de Musset sur sa prose :

> « Il existe, en un mot, chez les trois quarts des hommes,
> Un poète mort jeune à qui l'homme survit. »
> Tu l'as bien dit, ami, mais tu l'as trop bien dit.
> Tu ne prenais pas garde, en traçant ta pensée,
> Que ta plume en faisait un vers harmonieux,
> Et que tu blasphémais dans la langue des dieux.
> Relis-toi, je te rends à la Muse offensée;
> Et souviens-toi qu'en nous il existe souvent
> Un poète endormi toujours jeune et vivant.

Grâce au talent — au génie — du grand écrivain, tout le monde le lisait, mais personne plus que les professeurs; car ce qui n'était pour les autres qu'un plaisir, était pour eux un besoin. Il leur apportait le pain quotidien; il leur fournissait chaque semaine la pâture intellectuelle qu'ils distribuaient ensuite à leurs élèves. On peut dire que, du vivant de Sainte-Beuve, sa pensée est entrée dans la substance de l'enseignement national.

Et cette action n'a pas cessé depuis sa mort. Nous avons eu depuis des critiques aussi forts et aussi charmants. Pour ne parler que des morts, Taine et Renan ont enrichi la pensée française de vigueur ou de grâce; ils l'ont parée de l'éclat dur ou des reflets nuancés de leur forme. Je ne crains pas de dire que Sainte-Beuve demeure le maître le plus complet, celui qui enseigne le plus largement l'admiration et l'amour des lettres, le culte de la vérité, plus vaste que tout dogmatisme, supérieure à tout scepticisme. A cet écrivain et à ce

penseur qui a travaillé pour « le *vrai*, le *vrai* seul », nous pouvons adresser l'antique salut, devenu banal, mais qui, pour lui, reprend une jeunesse : *Tu duca*, « tu es le maître ».

Messieurs, je dois revenir, en finissant, à la mission qui m'a été confiée. C'est au nom du ministre de l'Instruction publique et de l'Université que je parle. Je ne veux pas accaparer au profit d'une corporation, si grande et si dévouée aux lettres qu'elle puisse être, ce grand ami des lettres qui fut, avant tout, un indépendant et refusa de s'inféoder définitivement à quoi que ce soit. Il me suffit d'attester envers Sainte-Beuve une reconnaissance qui, chez les professeurs, est particulièrement vive ; chez ceux surtout qui, à leurs débuts, ont dû se former seuls, hors des écoles spéciales, sans l'aide des cours et des livres qui abondent aujourd'hui. Pour eux, Sainte-Beuve remplaçait tout cela. Non seulement il leur procurait les faits et il suscitait en eux les idées, mais il soutenait leur courage par l'amour des lettres, le culte de la vérité et le sentiment du beau. Je me souviens des premiers examens à préparer, des premières classes à faire, dans les lointains collèges de province. Les livres de Sainte-Beuve étaient les premiers que nous achetions sur nos maigres bourses d'étudiants pauvres, ceux que nous consultions et aimions le plus. Ce souvenir n'est pas pour déplaire au grand esprit qui a connu les heures difficiles et qui, le premier, a révélé aux humbles existences l'élixir de poésie qui les parfume.

Avec l'hommage du ministre de l'Instruction publique, j'apporte au pied de ce monument celui de l'Université reconnaissante, de l'Université tout entière, et aussi de la partie la plus modeste et la plus laborieuse de ce grand corps.

UN ÉVADÉ DU ROMANTISME

PROSPER MÉRIMÉE

Les plus grands noms du romantisme viennent d'être fortement éclaboussés par le flot de révélations posthumes qui s'est répandu sur eux. Les moins atteints nous laissent une impression dont ces mémoires orgueilleuses s'accommodent mal, la pitié. Un seul gagne quelque chose à cet étalage de papiers intimes, Prosper Mérimée.

Il passait pour un cœur sec et un esprit sceptique, entre tant d'âmes ardentes et généreuses. Il se trouve, à l'examen, qu'il a aimé et cru plus profondément, dans sa réserve, que beaucoup d'autres avec leur étalage de grands sentiments. Il a montré à un haut degré une vertu dont ses confrères étaient parfaitement dépourvus, le respect de soi-même.

Surtout, il a été le seul homme qu'ait rencontré l'androgyne du romantisme, George Sand. Il a fait pousser à Lélia ce cri de rage : « Un de mes jours d'ennui et de désespoir, je rencontrai un homme qui

ne doutait de rien, un homme calme et fort, qui ne comprenait rien à ma nature, et qui riait de mes chagrins.... Cet homme, qui ne voulait m'aimer qu'à une condition, et qui savait me faire désirer son amour, me persuadait qu'il pouvait exister pour moi une sorte d'amour, supportable aux sens, enivrant à l'âme.... L'expérience manqua complètement. Je pleurai de souffrance, de dégoût et de découragement. Au lieu de trouver une affection capable de me plaindre et de me dédommager, je ne trouvai qu'une raillerie amère et frivole. » Entendez par là que le don Juan femelle avait trouvé son maître.

Je relisais ce passage à Cannes, devant la maison où Mérimée passa les dix derniers hivers de sa vie, sous les palmiers où il conversait avec ses amis, lord Brougham et Victor Cousin. C'est là, le 23 septembre 1870, que, frappé au cœur par le désastre de la patrie et l'écroulement de l'Empire, il mourait, deux heures après avoir écrit son dernier billet à la femme qu'il aimait platoniquement depuis 1831.

J'ai profité de l'occasion pour passer quelques heures dans l'intimité de cet homme qui, vivant, ne montrait que son esprit et dont, une fois mort, les biographes ont dévoilé la vie cachée. J'ai relu l'étude de Taine, la première et la plus forte, la curieuse enquête d'archiviste et de bibliophile poursuivie à son sujet par M. Maurice Tourneux, l'étude taquine, mais si agréablement documentée, de M. le comte d'Haussonville, les pages doucement émues que M. Édouard Grenier consacre, dans ses *Souvenirs littéraires*, à sa vie intime, le livre charmant de

M. Augustin Filon[1], les lettres aux trois inconnues, enfin l'*Histoire d'amour*, où le félibre lyonnais, M. Paul Mariéton, que l'on connaissait enthousiaste comme un orphéon et torrentueux comme le Rhône, s'est calmé pour remplir en toute conscience un rôle de critique impartial.

Ces lectures m'ont permis d'évoquer dans son cadre préféré cet homme « grand, droit, pâle », qui ressemblait à un diplomate anglais, avec sa tenue élégante, son visage rasé, ses gros sourcils, ses cheveux drus, son nez à bout carré et les rides profondes qui dessinaient une croix sur un front où l'eau du baptême n'avait pas coulé. J'ai suivi ses promenades habituelles, le long de la Croisette, sur les routes de Grasse et d'Antibes. Il allait en silence, d'un pas ferme, sous les arbres toujours verts, dans la senteur amère de l'eucalyptus, accompagné de deux vieilles dames anglaises, dont l'une portait sa boîte d'aquarelle, l'autre l'arc dont il tirait par ordonnance du médecin. Il passait et repassait devant le cimetière où il dort aujourd'hui, un cimetière anglais, correct, propre et froid, tout en marbre blanc. Sa stèle funéraire se dresse sous les grands pins, dans la solitude et le silence, sans autre inscription que les dates de sa naissance et de sa mort. Comme un chien fidèle aux pieds de son maître, l'une de ses deux Anglaises, miss Lagden, repose près de lui.

1. Ce livre, *Mérimée et ses amis*, surtout biographique, a été complété depuis par une étude du même auteur où l'appréciation littéraire tient la première place, *Mérimée*, 1898, dans la collection des « Grands écrivains français ».

*
* *

Mérimée a trouvé le moyen d'être un des premiers écrivains du siècle, sans être ni un homme de lettres ni un amateur. Non pas qu'il se tînt, comme on l'a dit, « en dehors et au-dessus de la littérature ». Il y employait, au contraire, toutes ses facultés ; mondain, voyageur, historien et archéologue, il la faisait profiter de toute son expérience. Mais, en un temps d'illusion et de folie, où les écrivains se faisaient une morale personnelle, il s'appliquait la stricte règle formulée par l'honnête Boileau, prescrivant à l'écrivain d'être avant tout un galant homme. Il ne croyait pas que le talent fût un droit à des écarts de conduite qui, chez le commun des hommes, sont jugés sévèrement.

Cependant, il s'était jeté dès le début dans la bataille romantique avec autant de hardiesse que les plus ardents. Il fréquentait dans le petit cercle de novateurs qui se réunissaient chez le classique E.-J. Delécluze, singulier nid pour de tels oiseaux. Il conserva jusqu'à la fin le goût de la passion, de l'énergie et de la couleur. Aujourd'hui que nous voyons clair dans l'évolution romantique et que, l'œuvre finie, nous pouvons apprécier ses résultats, nous constatons que personne plus que lui n'a eu la notion nette de ce que devait être la réforme littéraire et des moyens par lesquels elle pouvait être opérée.

Il se séparait de ses amis sur deux points essen-

tiels. D'abord, il conservait ces qualités de mesure, de réflexion et de possession de soi-même qui sont le meilleur de l'esprit classique. La raison continuait chez lui à régler l'emploi des autres facultés. Il n'aimait pas le factice et l'excessif, le verbiage vide, les mots plus gros que les choses. Dans les sujets les plus hardis, il ne faisait entrer que ce qui lui semblait humain. Il évitait les manifestes, les grands gestes, les bravades, toutes les formes de la déclamation.

Surtout, il ne faisait pas ses livres avec sa vie privée. Il a aimé et connu la souffrance d'Antony. Il a pleuré, à l'écart et en silence, sur la perte de ses illusions. Toute sa vie, il a soutenu l'éternel duel de l'homme et de la femme, depuis l'assaut au fleuret moucheté jusqu'aux rencontres où on laisse un peu de son sang et de sa chair.-Mais il pensait que ces choses-là ne regardent que les intéressés; il ne faisait pas des confidences au public pour être admiré ou plaint. Il évitait aussi d'aimer selon la formule romantique et d'appliquer l'emphase littéraire à ses affaires de cœur.

Voilà pourquoi il fut dur avec George Sand. Où il avait cru trouver une femme et une maîtresse, il avait rencontré un androgyne et un sophiste du cœur. Il sourit à ses phrases; il appela de leur vrai nom ses curiosités de sentiments et de sensations. De là, chez George Sand, un dépit furieux. Les contemporains glosèrent. George Sand se répandit en lamentations épistolaires; ses amis traitèrent Mérimée de cœur sec et de caractère cynique. Il laissa dire et se contenta, paraît-il, de caractériser d'un mot

son aventure : « Je me suis évadé de cet amour comme du bagne. » Alfred de Musset, le plus célèbre et le plus malheureux de ses successeurs, a vérifié la justesse de ce mot terrible. Il a porté, lui, sa chaîne jusqu'au bout et a été vraiment le forçat à perpétuité de cet amour.

<center>*
* *</center>

Cette double originalité dans la pratique de la vie et l'exercice du talent a permis à Mérimée d'être tout à la fois un classique, un romantique et un réaliste, c'est-à-dire de concilier dans une mesure peut-être unique les trois tendances opposées dont l'une dirigeait la littérature française depuis deux cents ans, et dont les deux autres allaient se partager notre siècle.

Comme les romantiques, il cherchait les sujets les plus expressifs de passion et il les plaçait dans les pays où les mœurs lui semblaient avoir le plus d'originalité, *Colomba* en Corse et *Carmen* en Espagne. Mais il n'entendait pas la « couleur locale » à la manière de ses contemporains. Il ne croyait pas que l'imagination pût suppléer à l'observation et qu'une promenade sur le pont des Arts suffît à peindre les couchers de soleil sur le Bosphore. Il prenait la peine de visiter à fond l'Espagne et la Corse. Chez lui l'historien et l'érudit guidaient le romancier et, en lui donnant leurs habitudes d'exacte précision, lui procuraient les fortes qualités du réalisme.

L'esprit classique dominait ces deux tendances en

éliminant l'inutile et l'accessoire. Il imprimait aux œuvres de l'écrivain un caractère de concentration définitive. L'*Enlèvement de la redoute* et la *Partie de trictrac* sont les chefs-d'œuvre de cet art sobre et ramassé. Il n'y a rien de supérieur à cela dans la littérature du même temps, ni, je crois, dans la littérature d'aucun temps. Chacun de ces petits récits fixe un état de l'âme humaine. Si l'art classique consiste à dégager le caractère permanent des êtres et des choses, Mérimée est, par-dessus tout, un classique.

*
* *

La sécheresse est l'écueil d'une telle sobriété. Mérimée avait si bien dompté sa sensibilité extérieure et il mettait si peu de lui-même dans ses œuvres qu'il manque d'expansion et de chaleur. Il abuse de l'ironie et l'insinue où elle n'a que faire. Il ne dit rien de trop, mais il ne dit pas toujours assez. Sa réserve hautaine l'a empêché de laisser voir, comme homme, sa faculté d'aimer; comme écrivain, de donner pleine carrière à une des plus sûres connaissances de la passion et de l'énergie dont la psychologie littéraire ait pu s'enrichir.

Il ne flatte pas les hommes; mais les femmes ont plus de raisons de lui en vouloir que George Sand. Ce ne sont guère pour lui que de jolis et dangereux animaux, gracieux, sensuels et sournois. Il joue avec elles comme avec des félins, la cravache toujours prête. Moins de méfiance lui aurait procuré autant

d'agrément personnel et lui aurait permis de communiquer plus d'émotion.

Mais, à l'inverse de ses contemporains, Mérimée réservait à la postérité une part de son caractère et de son talent égale à ce que, vivant, il avait livré de l'un et de l'autre. Les romantiques n'ont guère laissé que des correspondances fâcheuses pour leur mémoire, sans grand intérêt littéraire ou faisant double emploi avec leurs œuvres. Mérimée, lui, est un épistolaire de premier ordre, et la publication complète de ses lettres serait des plus souhaitables. Là seulement il se livre tout entier et donne ou indique toute sa mesure. *Carmen* et *Colomba* garderont la tête du roman français, mais, déjà, avec la partie publiée de sa correspondance, nous avons le droit de croire que, intacte et complète, cette correspondance doublerait son bagage littéraire, non seulement comme étendue, mais comme valeur.

En attendant, nous savons dès aujourd'hui que l'amant pratique de George Sand fut l'amoureux discret ou même platonique de plusieurs inconnues, que ce célibataire égoïste pleurait devant le convoi d'un enfant inconnu, que ce cosmopolite était patriote, et que ce sénateur du second Empire mourut en stoïcien de l'Empire écroulé et de la France envahie.

<div style="text-align: right;">22 janvier 1897.</div>

VICTOR DURUY

C'est à Paris, à un cinquième étage de la rue de Médicis, que mourait, le 25 novembre 1894, Victor Duruy, ancien ministre de l'instruction publique, sénateur sous le second Empire, membre de trois sections de l'Institut, historien de la Grèce, de Rome et de la France.

Cette nature simple se trouvait à l'aise au quartier Latin, près des Gobelins où il était né et du lycée Henri-IV où il avait enseigné. Après six ans passés au pouvoir, sous un régime où les ministres étaient de bien plus gros personnages qu'aujourd'hui, il s'était installé comme le plus modeste professeur, avec une famille qui était sa seule fierté, et il s'était mis au travail avec l'ardeur d'un homme qui commence sa carrière. Comme distraction, il lui suffisait, assis à sa table, de promener son regard sur le palais et le jardin qui racontent, dans leur charme de noblesse élégante, un chapitre de l'histoire de France.

Amis et inconnus le saluaient avec respect lorsqu'ils le rencontraient au long du Luxembourg. De haute taille, la figure régulière et calme, il offrait sur toute sa personne un grand air de force, de naturel et de bonté. Fidèle avec indépendance au souvenir du régime qu'il avait servi, il restait patriote dans l'âme. Les hommes de tous les partis avaient la même estime pour ce grand serviteur du pays qui, dans les conseils de l'Empire, avait représenté l'esprit de liberté.

Selon ses volontés dernières, il fut inhumé à Villeneuve-Saint-Georges. La pompe d'un enterrement parisien, les honneurs militaires, le cortège multicolore des robes universitaires et des habits d'Institut l'auraient accompagné à Montparnasse ou au Père-Lachaise. Mais ce stoïcien sans emphase continuait dans la mort la simplicité de sa vie et il avait choisi pour sa tombe la place où il avait été heureux par le travail et la nature. Ses deux fils et le plus intime de ses amis, M. Ernest Lavisse, avaient donc accompagné son cercueil au sommet de la colline où il avait bâti sa maison des champs, au seuil de la petite église dont la cloche, en été, mesurait son labeur.

Victor Duruy avait compté sans la sympathie du monde universitaire et lettré. Pour suffire à l'affluence de ceux qui désiraient l'accompagner au cimetière, le chemin de fer dut organiser un train spécial, et à l'heure des funérailles une foule se pressait aux abords de la maison. Le ministre républicain de l'instruction publique, M. Georges Leygues, entouré de ses directeurs, honorait l'Université, le gou-

vernement et lui-même en venant rendre hommage à son grand collègue de l'Empire. Il n'y eut ni soldats, ni fleurs, ni discours. Escorté par un peloton de pompiers sans armes, le cercueil fut déposé en silence dans la sépulture de famille, sous les grands arbres de l'ancien parc de Beauregard.

L'impression de ces funérailles fut grande et forte; mais ce qu'il y eut de plus frappant, ce fut encore les sentiments d'affection et de respect dont témoignaient les habitants de Villeneuve-Saint-Georges. Ils étaient fiers de l'homme célèbre qui avait vécu parmi eux; ils l'aimaient encore plus. Aussi, lorsque leur maire a pris l'initiative d'une souscription pour lui élever un monument au milieu d'eux, aucune objection ne s'est produite. C'est à Villeneuve-Saint-Georges que ce monument doit être placé, loin du bruit et des exploitations intéressées qui font cortège aux souvenirs où l'intérêt de parti a autant de part que la reconnaissance nationale.

*
* *

Le jour où la volonté de Napoléon III l'appelait au ministère, Victor Duruy avait cinquante-deux ans, et jamais il n'avait songé qu'un caprice de la fortune et du pouvoir ferait de lui un homme politique. Son ambition n'allait pas plus loin que l'horizon d'une retraite de professeur. L'Empereur, qui écrivait la *Vie de César*, l'avait consulté, comme beaucoup d'autres historiens. Frappé par la franchise de ses

idées et l'élévation de ses vues, il en avait fait un inspecteur général, et bientôt après, sans le consulter, son ministre de l'instruction publique.

L'étonnement fut égal dans le monde politique et parmi les professeurs. L'état-major de l'Empire, malgré la variété de son recrutement, était constitué et croyait pouvoir suffire à tous les besoins. L'Université, quelque peu dénigrante et jalouse, n'aime guère que l'un des siens monte trop vite et trop haut. Le ministère de Victor Duruy eut, dès le premier jour, des ennemis ardents. On le savait libéral et l'Empire était autoritaire ; on le savait réformateur et, depuis 1808, l'enseignement était routinier ; on le savait anticlérical et l'influence du clergé comptait pour beaucoup dans le gouvernement.

Aussi, les attaques vinrent-elles de toutes parts. Duruy eut contre lui d'abord l'étonnement, puis l'opposition de la Cour et de ses collègues au Conseil, l'éloquence fougueuse des mandements épiscopaux, la résistance passive de son personnel et ceux que, dans sa belle notice sur Victor Duruy — modèle du genre et monument de vérité, dont il faudrait enfermer un exemplaire dans le socle de la statue, — M. Ernest Lavisse appelle les « très beaux esprits élégants qui, mis à la place du ministre qu'ils persiflaient sur l'insupportable ton des malices académiques, n'auraient rien fait ».

En revanche, personne ne le défendait, pas même l'Empereur, despote rêveur et doux, qui, selon le joli mot dit par lui-même au sculpteur Carpeaux, « n'avait pas de crédit ». L'opposition libérale aurait

dû le soutenir, sur ses intentions connues et ses premiers actes; mais, tenue par son plan d'attaque générale contre l'Empire, elle ne voyait en lui qu'un serviteur du pouvoir personnel.

Pourtant, fidèle à l'Empereur, Duruy servait la France comme ses meilleurs et ses plus grands serviteurs, à toutes les époques et sous tous les régimes, dans le plus important des ministère depuis la Révolution, car c'est celui qui forme l'âme de la nation et prépare ses énergies. Il estimait que l'enseignement national, à ses trois degrés, n'était pas du tout ce qu'il devait être. L'enseignement supérieur manquait de chaires, de livres, de laboratoires et, surtout, d'étudiants. Il demeurait purement oratoire, alors que la science se fait par l'esprit critique et la recherche. Toute comparaison entre nos facultés et les Universités étrangères était humiliante pour nous. L'enseignement secondaire, purement formel, continuait, dans un pays démocratique, la rhétorique de l'ancien régime et des Jésuites. Il devait pourvoir à l'instruction d'une bourgeoisie laborieuse et il ne formait que des humanistes. Il ne s'inquiétait pas des femmes. L'enseignement primaire, dû à tous, dans un pays qui demande à tous l'impôt, le service militaire et le vote, n'était distribué qu'au petit nombre.

Duruy voulait donc faire de nos facultés de véritables foyers de recherche scientifique et de haute culture, créer l'enseignement professionnel et celui des jeunes filles, rendre gratuit et obligatoire l'enseignement primaire. Pour atteindre ce triple but, tout lui manquait : la liberté d'action, le soutien contre

les attaques, la faveur de l'opinion et, surtout, l'argent.

A tout cela, il suppléa de son propre fonds. Il mit au service de son œuvre une somme d'énergie, de courage et de travail qui lui permit de la commencer sur tous les points à la fois, de poser les questions que le temps mûrirait, de semer à pleines mains les germes qui devaient lever dans l'avenir. Il voyagea, parla, écrivit, faisant ses enquêtes par lui-même, l'œil à tout, ensemble et détails. Naturellement, cette activité fut raillée : il eut contre lui les fanatiques et les sceptiques, les paresseux et les violents, ceux qui préfèrent une révolution à une amélioration, les autoritaires et les libéraux, les amis et les ennemis de l'Empire.

Le jour où, remplacé par M. Bourbeau, il revint à Villeneuve-Saint-Georges pour tirer du fond d'un tiroir le manuscrit jauni de son *Histoire des Romains*, ce ministre de l'Empire avait tracé et commencé, de manière à en rendre l'exécution inévitable, le programme que non seulement Jules Simon et Jules Ferry, mais tous nos ministres de l'instruction publique ont poursuivi depuis 1870. Il avait préparé, du plus haut au plus bas, pour toutes les classes, l'éducation intellectuelle qu'il faut à notre démocratie, héritière de la plus vieille monarchie de l'Europe et résolue à garder son rang parmi les monarchies inquiètes et jalouses.

*
* *

Tout cela est visible aujourd'hui; aussi la République s'est-elle empressée d'adopter la mémoire de Victor Duruy. Mais que de railleries l'avaient suivi d'abord dans la retraite silencieuse, tout entière consacrée aux lettres, où devait se tenir, sans aucune tentative d'apologie personnelle, cet homme qui avait tant parlé et tant écrit! Il avait l'âme haute : l'ingratitude et la sottise le laissaient froid. Au reste, au moment même où il descendait du pouvoir, il recevait sa récompense dans quelques pages destinées à vivre, alors que le fatras des attaques et des polémiques devait glisser dans un oubli rapide. Michelet portait sur lui, dans *Nos Fils*, avec sa fièvre de générosité et de lyrisme, un jugement qui aujourd'hui est celui de tous. M. Jules Lemaître, un des plus libres esprits de ce temps, en lui succédant à l'Académie française, et M. Gréard, le type le plus complet du haut universitaire d'aujourd'hui, en recevant M. Jules Lemaître, développaient, chacun à sa manière, les considérants du jugement porté par Michelet.

Victor Duruy avait deux patries, l'une de son esprit, l'autre de son cœur : Rome et la France. A l'école de Rome, il avait pris la notion de l'État qu'il devait appliquer aux affaires. Il avait l'esprit pratique, la fermeté d'âme, la grande allure de ces consulaires auxquels il ressemblait. De la France, qu'il

aimait « comme une personne », il acceptait tout l'héritage, avec le programme que le dernier siècle a légué au nôtre. Il l'a servie aussi bien que les meilleurs de ses serviteurs, sous l'ancien régime et sous le nouveau. Enfin, au pouvoir, il n'a jamais profité de ce qu'une morale plus large permet aux politiques. La simple morale des honnêtes gens lui a suffi. Aussi, tous peuvent-ils le réclamer comme un des leurs.

<div style="text-align: right;">26 avril 1897.</div>

LE MARÉCHAL DE CASTELLANE

J'achève de lire le *Journal du maréchal de Castellane*[1]. C'est un charme. La publication de ces cinq gros volumes a duré trois ans. Lancés d'un seul coup, ils auraient effaré la curiosité d'un temps qui n'a plus le loisir des longues lectures. Sagement espacés, ils se sont fait savourer page à page. De cet amas de petites notes, prises au jour le jour, est sortie peu à peu une figure d'un vif intérêt, cohérente et complexe.

* *

On ne la connaissait jusqu'ici que par la légende. Les Lyonnais ne tarissaient pas d'anecdotes sur le vieux maréchal qui passa onze ans au milieu d'eux et voulut avoir sa tombe aux portes de leur ville,

[1]. *Journal du maréchal de Castellane*, 1804-1862, 5 volumes, publiés par Mme la comtesse de Beaulaincourt-Marnes, née Castellane, 1895-1897.

dans une chapelle militaire, sous la garde de deux sentinelles de pierre, un grenadier et un dragon. Tant de soldats lui avaient passé par les mains, qu'il n'y avait pas un village de France où son nom ne fût mêlé aux souvenirs de garnison. Le Castellane des Lyonnais et des soldats était le type du « troupier fini ». Il avait le culte de l'uniforme, qu'il ne quittait jamais. Il se couchait en bottes à l'écuyère et voulait que, nuit et jour, du tambour au général, chacun fût prêt à prendre les armes. Il faisait alarmer la garnison les soirs de bal et, le premier au rassemblement, il notait les retardataires. C'était la plus originale des culottes de peau.

Comme la plupart des légendes, celle-ci repose sur un fonds de vérité, grossi et arrangé. Soldats et civils ajoutaient que jamais chef ne fut plus attentif au bien-être de ses troupes, plus soucieux de leur épargner les fatigues inutiles; que toujours en quête d'améliorations, il donnait au soldat le sentiment de sa dignité et imposait au civil le respect de l'uniforme. Ils rappelaient qu'il avait maintenu, sans effusion de sang, une population d'ouvriers exaspérée par la misère et habituée à l'émeute périodique; qu'il avait épargné à la seconde ville de France le retour des journées qui, de 1831 à 1849, faisaient succéder aux révoltes effrayantes les répressions impitoyables.

Enfin, dans les récits lyonnais, cette figure impérieuse s'éclairait d'un sourire français. Jusqu'au bout, Castellane a aimé le beau sexe. A soixante-dix ans, fortement déjeté, la tête courbée sous le

chapeau à plumes blanches et le dos voûté sous les larges broderies d'or, le bâton de maréchal sous le bras et le monocle à la main, il regardait encore les jolies femmes de fort près. Il s'attirait de vives ripostes, mais beaucoup lui étaient accueillantes, par admiration pour cette ardeur héroïque et en vertu de l'attraction imitative qui profite aux verts galants.

*
* *

Le Castellane vrai, tel qu'il ressort du journal, corrige et complète le Castellane légendaire. Le premier mérite de ce journal est une parfaite sincérité. L'auteur établissait pour lui-même le bilan de ses actes et de ses impressions; il ne semble pas qu'il ait songé à se préparer un témoignage favorable devant la postérité. Il n'a pas l'ombre de modestie; il se sait bon gré de ce qu'il est et il ne désire aucune qualité parce qu'il les a toutes. S'il constate, à l'occasion, ses « gaffes » et s'en amuse, il ne se fait aucun reproche essentiel. Mais, à cette intrépidité de bonne opinion, il joint une haute notion du devoir et y conforme toute sa vie. Par la tenue de son journal, il veut se prouver, heure par heure, qu'il travaille pour le bien du service et l'honneur du métier.

S'il amuse par la franchise avec laquelle il constate ses nombreux mérites, s'il rappelle à maintes reprises, avec une satisfaction toujours prête, qu'il n'a qu'à se montrer pour que, après quelque jours

de commandement, à Rouen comme à Perpignan, à Marseille comme à Lyon, dans une population d'abord hostile, chacun « lui tire sa casquette », il attache et instruit par une intelligence curieuse, un tour d'observation original, un esprit narquois et pince-sans-rire qui se marque en mots courts et pittoresques.

Grand seigneur, il a vu de près la haute société. Par son grade, il a fréquenté les puissants de la politique. Il a longtemps habité la province et la petite ville, observant le peuple, d'où sort l'armée, et en rapport avec tous les degrés de la bourgeoisie. De la sorte, il a noté nombre d'anecdotes amusantes. Quelques-unes sont parmi les plus piquantes dont se soit enrichi notre recueil national, déjà si fourni. Ainsi l'histoire de Mme de Talaru, qui « croyait avoir besoin, pour sa santé, d'avoir un homme couché à côté d'elle » et, quand son mari était absent, faisait coucher avec elle un parent ou un ami, cousu dans un sac, « en ayant soin de faire constater le lendemain, par ses gens ou par sa femme de chambre, que le sac n'avait pas été décousu ». Il abonde en traits de mœurs probants, en petits faits significatifs. Il a concentré, dans une suite d'observations fines ou fortes, une profonde connaissance de la société française.

Cet homme content de lui n'a rien du hâbleur. Il ne donne jamais l'impression de l'arrangement ou de l'exagération. Il n'a pas d'imagination; il ne brode ni n'invente. Surtout, il ne délaye pas; quelques mots lui suffisent pour raconter autrui et lui-même.

Ces cinq volumes sont sobres, malgré l'inévitable fatras que ramasse une plume écrivant chaque soir. S'ils sont pleins et longs, c'est que sa vie fut longue et pleine.

* *

Castellane n'était pas seulement un soldat; par vocation impérieuse, il était un chef, c'est-à-dire un homme né pour conduire des hommes. Depuis le jour où, à seize ans, après avoir été simple soldat et sous-officier d'infanterie, il recevait l'épaulette de sous-lieutenant au 24º dragons et coiffait l'énorme casque à turban de tigre, jusqu'au jour où, à soixante-quatorze ans, il mourait debout, en pantalon d'uniforme, il a commandé. Jamais éducation de l'autorité ne fut plus complète. Il avait pratiqué toutes les sortes de guerres et approché Napoléon. Après les coups de main d'Espagne et d'Italie, il avait vu les manœuvres d'Allemagne et de Russie. Il avait été officier d'ordonnance de l'Empereur, et colonel dans les dernières campagnes de l'Empire.

Mais il fut surtout un instructeur admirable, unique, génial. Or, il est encore plus difficile de former des soldats que de les commander. Castellane avait commencé l'exercice de cette vocation avec les éléments disparates qui formaient les gardes d'honneur. Depuis, ses régiments furent toujours des modèles. Brigadier, divisionnaire, maréchal, il donnait en quelques mois à ses troupes une trempe qui en faisait des pièces de choix dans la machine mili-

taire. Il rétablissait la discipline après les désorganisations politiques de 1830 et de 1848. Tandis que le second Empire détendait peu à peu les ressorts de l'armée, il exigeait la stricte observation des règlements et la maintenait contre tous, ministre et Empereur compris. Il faisait de la paix la préparation constante de la guerre.

Ces troupes si fermement tenues l'adoraient. Elles l'auraient suivi en campagne avec la confiance qui est la moitié du succès. Il n'eut pas le bonheur de les conduire au feu. Écarté des guerres de 1854 et de 1859, d'autres que lui commandèrent ses soldats à Sébastopol et à Solférino : l'Empire avait besoin de créatures. Rien de plus regrettable que cette mise à l'écart de Castellane. Par son expérience, par ce que l'on voit de son intelligence et ce que l'on devine de son instinct militaire; par la justesse de ses critiques et sa connaissance des hommes, par la verdeur qui, jusqu'au bout, comme dit Corneille, lui faisait « passer les jours entiers et les nuits à cheval », et « reposer tout armé », on est sûr qu'il aurait été, sur les champs de bataille du second Empire, non pas seulement, comme les généraux de ce temps, aussi brave que les plus braves, mais vraiment un chef d'armée. Ce n'est pas lui qui, à Melegnano, aurait emporté à coups d'hommes une bicoque dont quelques coups de canon pouvaient briser la résistance, en ménageant le sang du soldat.

Le vieux maréchal ressentit vivement l'injustice qui lui était faite. Il écrivait à l'Empereur, en 1859 : « Il m'a été dur de me séparer de ces belles troupes

dont j'avais la confiance. J'ai eu la consolation de les voir partager mes regrets. Je suis peut-être le premier maréchal de France qui, après avoir formé une armée, ait été privé de marcher avec cette armée lorsqu'elle allait à la guerre. » L'Empereur objectait l'intérêt de l'État : « Personne ne pouvait vous remplacer à ma satisfaction dans l'art de former les nouvelles troupes qui vont être réunies à Lyon, et dans l'influence que vous avez dans cette ville importante. » Mauvaises raisons, car les troupes qui devaient entrer en campagne étaient formées et Lyon ne songeait pas à la révolte pendant la guerre d'Italie. Rongeant son frein, et remâchant cette amertume, Castellane continua de servir avec le même dévouement.

<center>*
* *</center>

Il est trop évident que tous les exemples donnés par Castellane peuvent encore nous servir. Rappelons-nous quelques-uns de nos généraux en 1870 : la trahison de l'un, par ambition personnelle ; la docilité funeste de l'autre, par défaut de volonté ; tel laissant écraser son voisin et sacrifiant au plus vil des sentiments, l'égoïsme envieux, la vie de milliers d'hommes et l'intégrité de la patrie ; tel autre daignant commander, mais abandonnant à un sous-ordre le soin de sa troupe, et montant à cheval, au sortir de table, pour conduire au feu des soldats qui avaient faim.

Depuis, du haut en bas de la hiérarchie, que de

tristes exemples, destructeurs de l'esprit militaire! Nous avons eu le général sans passé et sans nom qui rêvait de Brumaire et de Décembre; nous avons eu celui qui acceptait avec empressement le ministère pour y faire une besogne ordonnée par des politiciens. Parmi le commun des officiers, des mécontents récriminaient et accusaient. L'idée ne leur venait pas, dans l'affaiblissement de l'esprit militaire, que, si légitimes que fussent leurs griefs, en les présentant avec la violence et l'exagération de l'égoïsme, ils travaillaient moins à corriger des abus qu'à énerver la discipline et le sentiment du devoir.

Le vieux Castellane aurait traité ces crimes et ces erreurs avec sa franchise cinglante. Heureusement l'armée contemporaine lui aurait fourni d'autres sujets de remarque. Je ne sais trop ce qu'il aurait pensé des masses énormes, et quelque peu confuses, que le service de courte durée fait passer incessamment dans les rangs de l'armée, de cet instrument formidable et inquiétant que les nouvelles conditions de la guerre ont substitué aux anciennes armées. Mais, dans plusieurs de nos chefs, il aurait retrouvé ses deux qualités maîtresses : le culte de la discipline et la sollicitude pour le soldat. Sur tel commandant de corps d'armée à qui ses ordres du jour nombreux, copieux et savoureux, ont fait une réputation et qui vient de quitter ses troupes en leur laissant de si vifs regrets et de si beaux adieux, il aurait écrit dans son journal quelque chose comme ceci : « Le général Poilloüe de Saint-Mars lance trop d'ordres du jour, et trop longs, mais chacun

d'eux prescrit quelque chose d'utile et va au cœur du soldat. Il épargne la peine des hommes et les fait beaucoup travailler. Il leur donne de la confiance en eux-mêmes et dans leurs chefs. Ils le plaisantent un peu, mais ils l'aiment beaucoup. En somme, le général Poilloüe de Saint-Mars est un vrai chef, énergique et humain. » Castellane est mort; le général Poilloüe de Saint-Mars est en retraite. Souhaitons à notre armée que l'espèce de tels chefs ne disparaisse pas avec eux.

<p style="text-align:right">3 février 1897.</p>

UN CADET DE GASCOGNE

LE MARÉCHAL CANROBERT

Le 17 juillet 1880, à l'Académie des Beaux-Arts, dans une notice sur son prédécesseur, le comte de Cardaillac, le duc d'Aumale lisait cette page pleine et sobre, que l'on me saura gré d'exhumer des oubliettes académiques :

Sa famille était originaire du Lot, le Quercy du temps jadis. De l'épaisse forêt qui donna son nom à cette contrée, il ne reste plus que des bouquets épars au milieu des vignes et des cultures ; mais le caractère de la tribu qui, la dernière de la Gaule, osa résister à César dans le refuge d'Uxellodunum, a survécu aux vieux chênes. Le Quercy fut longtemps un pays frontière, ce que les Écossais appelaient le « Border ». Là se heurtèrent les Croisés et les Albigeois, l'Anglais qui occupait l'Aquitaine et les Bourbons qui, établis dans la Marche, tenaient l'avant-garde de la France. Huguenots et ligueurs se sont disputé ce coin de terre avec acharnement ; c'est à la surprise de Cahors que « se desnoua la vertu guerrière du roi de Navarre » (d'Au-

bigné). De si longues luttes formèrent une forte race qui unit la solidité de l'Auvergnat à la souplesse et à l'audace du Gascon. Les gens de pied du Quercy étaient en grand renom au temps des guerres de religion. Ils n'ont pas dégénéré : nous en retrouvons le type accompli au premier rang de notre armée.

Et le prince-historien ajoutait en note : « M. le maréchal Canrobert ». Le dernier maréchal de France était, en effet, un cadet de Gascogne, le compatriote de Galiot de Genouilhac, de Bessières et de Murat, tous partis du pays natal avec la cape et l'épée, et devenus l'un grand maître de l'artillerie, l'autre maréchal de l'Empire, le troisième roi. Il avait quitté la gentilhommière de beau nom et de petite fortune, pour courir vers la gloire et la conquérir, la main ferme et l'œil hardi.

Cette figure historique est en train de se préciser par une série de biographies. Il en est deux de particulièrement attachantes. L'une ressort des *Lettres et Récits militaires* de M. Charles Bocher, qui figurait en Afrique à l'assaut de Zaatcha et suivait en Crimée, comme officier d'ordonnance, le commandant en chef de l'armée d'Orient[1]. L'autre, qui paraît aujourd'hui même, sous la signature de M. Germain Bapst, reproduit les conversations du maréchal et forme comme ses mémoires sténographiés[2].

M. Charles Bocher est une physionomie curieuse de notre temps. De grande famille bourgeoise, — les

1. CHARLES BOCHER, *Lettres et récits militaires*, 1897.
2. GERMAIN BAPST, *le Maréchal Canrobert, Souvenirs d'un siècle*, t. I, 1898.

Bocher — il adapte à la vie contemporaine les goûts d'un officier de l'ancien régime. Il a été capitaine aux chasseurs d'Orléans et il est le plus ancien abonné de l'Opéra. Dans les tranchées de Sébastopol, il faisait partie d'un petit groupe riche et titré qui charmait les ennuis du siège en parlant du foyer de la danse et du Jockey-Club. Ses lettres sont fines, nourries et discrètes, comme la conversation d'un Parisien très informé et très clairvoyant. M. Germain Bapst, sorti du même milieu social, — les Bapst — unit l'âme d'un archiviste à celle d'un cocardier. Il vit au milieu des livres et du bric-à-brac militaires. A défaut de la poudre, il respire avec délices la poussière des bibliothèques. Tous deux étaient bien préparés pour comprendre et aimer le maréchal, fils d'un officier de l'armée de Condé et cousin germain du général Marbot. Ils l'ont bien connu et ils le font admirer.

Je dis : admirer, en donnant au mot tout son sens. Le caractère et la carrière de Canrobert, dans un pays nécessairement militaire comme la France, sont un de ces exemples qui élèvent les cœurs. Il faut, comme dit la *Marseillaise*, que « la terre en produise de nouveaux ».

Je sais d'abord un gré infini à MM. Bocher et Bapst d'avoir fait la vérité sur le rôle de Canrobert au 2 décembre 1851. Il restait un nuage sur cette pure gloire; ils l'ont dissipé, dans la mesure du possible : Canrobert n'a pas été un conspirateur; il n'a fait qu'obéir à ses chefs; il n'a pas commandé le feu sur le boulevard Poissonnière et il a énergiquement

arrêté les fusils qui partaient tout seuls. Il n'a pas servi le second Empire en soldat politicien, mais avec la parfaite loyauté dans l'obéissance qu'il regardait comme le premier devoir de son métier. On peut préférer à ce rôle celui d'un Cavaignac ou d'un Charras, — quant aux Changarniers, que Dieu nous en préserve dans nos assemblées politiques! — mais tant qu'il y aura des armées permanentes, l'idéal du soldat qui ne veut être qu'un soldat se trouvera traduit dans ce superbe début de « la Théorie », que Canrobert aimait à répéter : « La discipline faisant la force principale des armées, il importe que tout supérieur obtienne de ses subordonnés une obéissance entière et une soumission de tous les instants; que les ordres soient exécutés littéralement, sans hésitation ni murmure; l'autorité qui les donne en est responsable, et la réclamation n'est permise à l'inférieur que lorsqu'il a obéi. »

Canrobert n'a pas attaché son nom à une grande victoire; chef d'une grande armée, il a résigné son commandement avant les opérations décisives; son plus célèbre fait d'armes est la prise d'une bicoque arabe. Avec cela, si notre histoire militaire offre nombre de généraux qui eurent plus de génie et de bonheur, il égale les plus grands par d'autres qualités.

Lui refuser entièrement ce que Napoléon Ier appelait la « partie divine » de la guerre, le coup d'œil qui assure les grands résultats, serait parfaitement injuste. Deux fois au moins, il a vu de très haut et très juste. La première, c'est lorsque, devant Sébas-

topol, malgré les ordres de Paris et l'obstination tout anglaise de lord Raglan, il voulait entreprendre un siège régulier et, avant tout, détruire l'armée russe de secours; la seconde, au début de la guerre d'Italie, lorsqu'il sauva Turin, en obligeant Victor-Emmanuel à quitter la ligne trop faible de la Dorea-Baltea, pour se jeter dans Alexandrie, sur le flanc de de l'armée autrichienne. En Crimée, plutôt que de verser inutilement le sang de ses soldats, il laissait à un autre la gloire du succès qu'il avait préparé. Il donnait un exemple d'abnégation unique — celui que le malheureux Grouchy aurait voulu donner la veille de Waterloo, en suppliant Napoléon de le garder avec lui et d'envoyer Ney à la poursuite des Prussiens — et il demandait à reprendre le commandement d'une simple division. En Italie, il faisait encore ce que ne sut pas faire Grouchy à Wavres, ce que fit Mac-Mahon à Magenta, en marchant au canon et en combinant l'obéissance à l'ordre reçu avec l'initiative du chef responsable.

Ce mélange singulier d'abnégation passive et de décision audacieuse est si bien le trait dominant de Canrobert, que, toujours, il se retrouve dans sa carrière. A Solferino, chargé de soutenir Niel et de couvrir le flanc de l'armée, il réussit à concilier deux devoirs contradictoires et, dans une situation particulièrement ingrate, il laisse à son collègue tous les avantages, en gardant pour lui tous les inconvénients. En 1870, l'Impératrice lui offre le commandement d'une armée à Paris : il préfère conserver, plus près de l'ennemi, le simple corps d'armée où il se croit

plus utile et il demande à rester sous les ordres de Bazaine, moins ancien que lui. A Saint-Privat, abandonné par son chef, il se cramponne à son poste et fait de la garde prussienne le terrible massacre que l'on sait.

Or, comme l'égoïsme des gens de guerre est particulièrement âpre, ceux qu'il a secondés avec cette abnégation ne lui en savent aucun gré. Niel, en toute loyauté, et le louche Bazaine, avec une parfaite mauvaise foi, l'accusaient tous deux de les avoir mal secondés.

*
* *

Il y a deux catégories de généraux, les prodigues et les économes. Pour les premiers, la vie humaine n'a pas de prix; ils la dépensent sans compter. Les seconds estiment que le soldat est une matière précieuse et rare; ils s'efforcent d'obtenir beaucoup de gloire avec peu de sang. Le souci du chef pour le bien-être et la santé de ses soldats vient aussi de deux causes, tantôt le seul désir de maintenir en bon état l'instrument de la guerre, tantôt une affection vraie pour l'humble ouvrier de la grande œuvre qui rapporte tant à ses chefs et si peu à lui-même. Sans parler de Napoléon Ier, on sait quel usage meurtrier fit Pélissier de l'admirable armée que lui laissait Canrobert et le témoignage que les anciens soldats de Crimée portent sur leur premier général. Canrobert les aimait et, en ne les faisant tuer que lorsque c'était nécessaire, il les préservait du froid,

de la faim et de la maladie. Tandis que lord Raglan organisait son quartier général avec tout le confortable anglais et n'en sortait guère, Canrobert veillait sous une tente glacée et parcourait les campements, dans la boue, avec de cordiales paroles.

Enfin, s'il y a des généraux fort braves de leur personne, mais qui regardent comme inutile l'étalage de la bravoure, — tel le Grand Frédéric — nous aimons en France que les chefs d'armée aient leurs heures de soldat. Notre cœur suit Condé à Rocroy, Bonaparte à Arcole, Ney à Waterloo, le duc d'Aumale à Tanguin. Canrobert fut éminemment un général français. Cet homme, « petit, laid, mais bien tourné », comme disait Castellane, avec sa taille cambrée, son teint rouge, sa couronne de cheveux bouclés et sa moustache cirée, — corps, tête et regard de lion — avait la coquetterie martiale de ses deux compatriotes, Murat et Bessières; Murat, qui s'habillait en roi de théâtre et se battait comme un demi-dieu; Bessières, le Gascon froid, rasé et poudré comme un jeune premier de l'ancien répertoire, qui, plaisanté par l'Empereur sur l'origine dont il ne parlait jamais, répondait, avec l'accent classique : « Moi, je n'aime pas à me vanter. »

Murat chargeait avec sa cravache et médusait les cosaques d'admiration. Bessières, poussant une pointe d'avant-garde et roulant sous son cheval éventré par un boulet, faisait pleurer les chasseurs de la garde. Canrobert, vif, pétulant et gesticulant, comme un bon Quercynois, mais gardant au milieu du danger un sang-froid merveilleusement lucide,

montait à l'assaut de Zaatchà la canne à la main et s'en servait pour empêcher ses zouaves de le dépasser, car ils étaient maigres et il était gras. A Saint-Privat, il parcourait les rangs sous un feu terrible, « parlant soldat » à ses petits lignards, en attendant l'artillerie et la garde que Bazaine ne voulait pas lui envoyer.

Et puis, la suprême fourberie venait du traître à ce fidèle : l'ordre de rendre ses drapeaux, « pour être brûlés », en réalité pour être livrés. L'armée de Metz périssait par ce qui aurait dû la sauver, le respect de la discipline, « force des armées ». Il fallait un Bazaine pour duper un Canrobert. Lisez le beau livre si triste des frères Margueritte : vous verrez par cette analyse vivante comment la trahison change une cause de force en cause de perdition.

*
* *

De 1871 à 1895, Canrobert a eu le plus difficile des rôles. Sa simplicité et sa franchise lui ont permis d'en sortir intact. Maréchal de l'Empire sous la République, il se croyait tenu d'honneur envers Napoléon III, qui lui avait remis le bâton. Il le jugeait pourtant, dans ses défauts comme dans ses qualités, ainsi que le laisse voir le premier volume de M. Germain Bapst, et je serais étonné que le second ne confirmât point cette preuve. Son premier soin, en rentrant de captivité, avait été d'offrir ses services à la République, c'est-à-dire à la France, mais il récla-

mait son droit de « conserver la religion du souvenir pour de grandes infortunes ». Il travaillait, comme président des grandes Commissions militaires, à la réorganisation de l'armée et, sénateur bonapartiste, il ne conspirait pas. Il demandait l'autorisation de suivre les funérailles de Napoléon III et, perclus de douleurs, il remontait à cheval pour assister, en tête de l'état-major général, à la distribution des drapeaux républicains. Accablé par l'âge, il rentrait, comme il l'écrivait lui-même, en refusant un présent officiel, « dans la modeste simplicité de son intérieur », et il ne revêtait plus l'uniforme que pour recevoir la visite des marins russes et accueillir aux Invalides le cercueil de Mac-Mahon.

Cette existence de quatre-vingt-cinq ans n'offre pas une faute volontaire. Par la noblesse du caractère, la loyauté des intentions et la qualité de la bravoure, elle est un modèle. Les partis pris de la politique ne tiennent pas devant cet examen. En un siècle et des circonstances qui nous ont montré trop d'incarnations de cette abominable espèce, le soldat politicien, Canrobert s'est gardé des souillures politiques. Il a traversé tous les régimes que la France a connus depuis le début du siècle et, comme la France elle-même, s'il s'est trompé, non seulement ses erreurs ne lui ont rien coûté de son honneur, mais il a grandi par l'épreuve.

Ce cadet de Gascogne fut, en son temps, « le brave des braves », comme, sous la Révolution et l'Empire, le fils du tonnelier de Sarrelouis. S'il avait hésité un moment sur le devoir, si la politique l'avait vrai-

ment égaré, je dirais que le héros de Zaatcha et de Saint-Privat, le chef d'Afrique et de Crimée, le général qui se battait comme un soldat et sauvait son armée de la neige, fut le Ney du second Empire.

<div style="text-align:right">4 juin 1898.</div>

A la suite de l'article, je recevais la lettre suivante :

Monsieur,

La part de gloire récoltée par le maréchal Canrobert, dans son admirable carrière de soldat, est assez considérable pour qu'il ne soit pas nécessaire de l'augmenter au détriment d'un de ses compagnons d'armes, qui fut, lui aussi, une des illustrations du pays et une des figures les plus nobles de l'armée. Je veux parler du maréchal Niel.

Dans votre article du *Figaro* en date du 4 juin (anniversaire de Magenta), intitulé *Un Cadet de Gascogne* et relatif au maréchal Canrobert, vous dites : « En Italie, il faisait encore ce que ne sut pas faire Grouchy à Wavre, ce que fit Mac-Mahon à Magenta, en marchant au canon et en combinant l'obéissance à l'ordre reçu avec l'initiative du chef responsable ».

Vous dites plus loin : « A Solférino, chargé de soutenir Niel et de couvrir le flanc de l'armée, il réussit à concilier deux devoirs contradictoires et, dans une situation particulièrement ingrate, il laisse à son collègue tous les avantages en gardant pour lui tous les inconvénients ».

Enfin vous ajoutez : « Or, comme l'égoïsme des gens

de guerre est particulièrement âpre, ceux qu'il a aidés avec cette abnégation ne lui en savent aucun gré. Niel, en toute loyauté, et le louche Bazaine, avec une parfaite mauvaise foi, l'accusent tous deux de l'avoir mal secondé. »

Permettez-moi de rétablir les faits.

Le maréchal Canrobert, commandant le 3ᵉ corps d'armée, placé à l'extrême droite de l'armée et en arrière du 4ᵉ corps commandé par le général Niel, était chargé de surveiller la route de Mantoue, par laquelle devait déboucher un corps de 30 000 Autrichiens, suivant un renseignement transmis par l'état-major général. Mais le renseignement était erroné et le corps ennemi ne vint pas, par la bonne raison qu'il n'existait pas; une reconnaissance de cavalerie poussée un peu à fond eût permis de s'en assurer.

Le général Niel fut donc seul à soutenir l'effort de toute la gauche de l'armée autrichienne, soit de forces supérieures à celles dont il disposait. Après avoir successivement mis en ligne toutes ses réserves, il fit demander, vers midi, au maréchal Canrobert de l'appuyer. Le maréchal ne crut pas, et de cela nul ne saurait le blâmer, se départir du rôle de surveillance qui lui avait été assigné. A trois reprises, le général Niel envoya à Medole, où se tenait le maréchal, un officier de son état-major renouveler sa demande. A la troisième fois, le maréchal se fit conduire, par cet officier sur le champ de bataille, auprès du général et, ayant apprécié la situation, donna l'ordre à une de ses brigades, commandée par le général Trochu, de venir appuyer la droite du 4ᵉ corps.

Cette brigade ne fut que peu engagée, ainsi que le prouve le chiffre restreint de ses pertes. La bataille touchait à sa fin et, peu après, éclatait le violent orage à la faveur duquel l'armée autrichienne se retira en très bon ordre — c'est une justice qu'il convient de lui rendre — derrière le Mincio. Le soir, dans son rapport

à l'Empereur, le général Niel se bornait à exprimer le regret que le commandant du 3ᵉ corps n'eût pas cru pouvoir lui prêter un concours plus efficace et moins tardif, ce qui, en effet, eût rendu la victoire plus complète et permis de ramasser de nombreux prisonniers. Et j'ajouterai que non seulement il le fit en toute loyauté, comme vous avez raison de le dire, mais encore qu'il éprouva autant de surprise que de chagrin en apprenant que les termes de son rapport avaient éveillé les susceptibilités du maréchal.

Vous voyez, monsieur, qu'il n'y avait véritablement pas lieu à parler de « l'égoïsme particulièrement âpre des hommes de guerre », ni surtout à accuser le maréchal Niel d'ingratitude. Pour moi, qui ai toujours professé pour le héros de Saint-Privat la plus profonde et la plus respectueuse admiration, je ne crois pas faire tort à sa mémoire en rétablissant les faits et en rendant à chacun de ces *deux cadets de Gascogne* la part qui lui est due. Car le maréchal Niel était, lui aussi, un de ces vaillants cadets, étant né sur les bords de la Garonne, à Muret où s'élève aujourd'hui sa statue, et ayant eu un frère aîné qui était président de Chambre à Toulouse.

Veuillez agréer, etc.

<div style="text-align:right">Colonel Ch. Corbin,
ancien aide de camp du maréchal Niel.</div>

J'ai répondu à M. le colonel Corbin par la lettre suivante :

Mon Colonel,

Je vous remercie de l'attention avec laquelle vous m'avez lu et de la manière, toute courtoise et obligeante, dont vous me discutez. Je comprends votre souci de garder contre toute atteinte la grande mémoire

de votre ancien général, mais il n'était nullement dans mon intention de la diminuer.

Avant d'apprécier le caractère et la carrière du maréchal Canrobert, j'avais consciencieusement essayé de m'éclairer, sans parti pris. J'ai donc lu, pour Solférino en particulier, les pièces officielles, c'est-à-dire les rapports des deux commandants des 3º et 4º corps et la note de l'Empereur qui mit fin au débat survenu entre eux. Il m'a semblé en résulter que Canrobert avait soutenu son collègue autant que le lui permettait sa propre situation, mais que Niel, « en toute loyauté », s'était cru moins l'obligé de Canrobert qu'il ne l'était.

Canrobert, me dites-vous, n'a envoyé au secours de Niel que la brigade Bataille (division Trochu), sur le tard. Je vois, cependant, par les relations officielles, qu'il avait envoyé aussi toute la division Renault, aussitôt qu'il avait cru pouvoir le faire sans trop se démunir du côté de Mantoue. Pouvait-il se délivrer de ce souci et secourir Niel plus largement, après avoir poussé à fond une reconnaissance de cavalerie? Veuillez considérer qu'il était sans cavalerie : il n'avait à sa disposition que son peloton d'escorte, car, depuis trois jours, sa division de cavalerie (Partouneaux) lui avait été enlevée.

Cela ne diminue en rien, certes, le mérite de Niel. Toutes les histoires de la campagne de 1859 lui rendent pleine justice, mais, entre toutes, il en est une que l'on ne saurait taxer de complaisance, la *Relation de la campagne de 1859 par la section historique de l'état-major prussien*. Elle signale « la grande bravoure du 4º corps français et la constance inébranlable avec laquelle il conserva sa position, en attirant vers lui trois corps ennemis ».

Voilà, mon colonel, pour la défense de mon opinion, c'est-à-dire pour vous montrer que je l'avais éclairée. N'étant pas écrivain militaire, je ne l'avais pas développée dans un simple article de critique littéraire,

mais il suffit qu'un ancien officier de Niel ait pu se méprendre sur mon sentiment pour que je m'efforce de le préciser. Lorsque je réimprimerai mon article en volume, j'y joindrai votre lettre et ma réponse. Ainsi, tout en constatant l'abnégation de Canrobert, je ne risquerai plus d'abuser involontairement mon lecteur sur le mérite de Niel, qui ne fut pas seulement un grand ministre trop peu écouté, mais un des principaux auteurs de la dernière grande victoire de l'armée française.

Veuillez agréer, etc.

GUSTAVE LARROUMET

LA MORT DU DUC D'AUMALE

Au château de Chantilly, à l'extrémité des grands appartements, se trouve une petite chambre au plafond bas, tendue en drap de soldat et meublée d'un lit de camp. C'est là qu'Henri d'Orléans, duc d'Aumale, propriétaire d'un des plus beaux châteaux de France, attendait la visite de la mort, avec le courage simple qui a marqué tous les actes de sa vie. Il l'a reçue en Sicile, au début d'une villégiature de printemps, par une de ces surprises funèbres qui, pour tout homme, enveloppent de mystère le lieu où l'heure suprême doit sonner pour lui. Le réduit de Chantilly, simple et mâle comme une tente, n'en reste pas moins le symbole d'une existence qui, comblée d'honneurs et de richesses, a eu pour idéal le devoir et la simplicité du soldat.

Dans un salon voisin de cette chambre, sous une vitrine qui enferme de luxueux souvenirs de famille — parures royales et portraits aux cadres de diamants — figure une croix de la Légion d'honneur,

dont le métal est faussé et le ruban décoloré. Le duc la portait au combat de Mouzaïa, lorsque, capitaine de dix-huit ans, il recevait le baptême du feu, sous l'œil de son clairon, Parisien du faubourg Saint-Antoine, qui observait d'un air d'abord narquois, puis respectueux, l'attitude d'un prince du sang devant l'égalité du danger. C'est une balle arabe qui a meurtri l'argent, et le soleil d'Afrique qui a mangé le rouge de la moire. Dans la grande galerie, en face des armes que le grand Condé portait à Rocroy et des immenses drapeaux qui flottèrent sur les bandes espagnoles, au milieu des trophées pris sur Abd-el-Kader, est un fusil de munition, offert au duc par la Suisse. Sans aucune intention de mise en scène, car les visiteurs de Chantilly n'y pénétraient pas, cette chambre de sous-lieutenant, avec cette croix de chevalier et ce fusil de soldat, hommage d'une république à un prince, racontent le caractère et l'existence de celui qui leur avait donné place au milieu de ses trésors, comme, dans le vieux conte, le berger devenu ministre avait fait de ses haillons.

Joignez-y la courte pipe de bruyère que le duc allumait avec un geste troupier après les déjeuners où il réunissait ses camarades de l'armée et ses confrères de l'Institut. Dans ses campagnes d'Afrique, il avait eu pour compagnons d'armes les survivants de la Révolution et de l'Empire; il conservait l'extérieur et les habitudes de la génération militaire que Charlet et Raffet ont dessinée.

Une lithographie de Raffet le représente, à dix-

neuf ans, ramenant à Paris le 17ᵉ léger. Le même artiste l'a peint à l'aquarelle, un an après, en uniforme de maréchal de camp, portant au bras et à l'épée le deuil de son frère, le duc d'Orléans. Ces deux portraits de soldat sont typiques.

Il avait alors le teint clair, les cheveux blonds et les yeux bleus, des yeux singulièrement doux et clairs, aisément rieurs, de ces yeux dont l'azur se fonce vite au gris d'acier, lorsque y passent la colère et le courage. Tel est le soldat de l'Ile-de-France, du Nord et de l'Est. Le général Henri d'Orléans avait conservé cette beauté martiale lorsque, quarante ans plus tard, Bonnat et Paul Dubois le représentaient en commandant de corps d'armée, sous la troisième République.

Sa tête est toujours empreinte d'énergie militaire, malgré la vieillesse, dans la médaille que gravait Chaplain en 1887 et que l'Institut offrait au donateur de Chantilly. On n'oubliait pas, une fois vue, la silhouette du duc en ces dernières années. La démarche alourdie par la goutte, la taille courbée, la main nerveuse s'appuyant sur une canne d'invalide, la moustache et la barbiche d'un blanc d'argent, la grosse rosette rouge à la boutonnière, il ressemblait à un vieux drapeau, ce drapeau déchiré sur lequel, dans la lithographie de Raffet, le *Drapeau du 17ᵉ léger*, chante le coq gaulois et qui guide la forêt mouvante des baïonnettes. Tel l'a peint Benjamin-Constant dans le portrait que, tout à l'heure, au Salon des Champs-Élysées, un crêpe a voilé.

*
* *

Soldat et citoyen, le duc d'Aumale a réglé sa vie sur le sens de ces deux titres, les plus beaux qu'un homme puisse porter. Il aurait pu faire graver sur le tombeau qui l'attend la courte épitaphe que le maréchal de Castellane a voulue sur le sien : « Ci-gît un soldat ». Il aurait pu y joindre la formule aussi brève et aussi pleine où les Romains mettaient tout leur patriotisme et toute leur fierté : *Civis ego sum*. Ce prince du sang a respecté la volonté nationale et s'est soumis aux institutions libres. Exilé, il léguait Chantilly et ses trésors d'art à un corps institué par la Convention nationale, à l'Institut de France. Du jour où il avait dû renoncer à « servir », entre tous les objets d'étude auxquels il pouvait appliquer ses loisirs, il choisissait les institutions militaires. Il écrivait, dans le passé, l'histoire des Condés, dans le présent celle des soldats d'élite, zouaves et chasseurs à pied, qu'il avait commandés ; il signalait les vices d'organisation qui compromettaient la défense nationale. Au moment où sa famille espérait relever le trône, il se tenait à l'écart de toute intrigue et, comme manifeste, se bornait à défendre le drapeau national, le drapeau sous lequel il avait combattu et qu'il voulait maintenir au-dessus de tout.

Cette attitude datait de loin. Lorsque, pour la première fois, il s'était vu dans l'obligation de choisir

entre le rôle de prince et celui de soldat, il avait pris son parti avec une promptitude et une simplicité de décision qui mettaient à nu le fond de cette nature. En 1848, gouverneur général de l'Algérie, en apprenant la révolution parisienne, il donnait à la colonie l'exemple de l'obéissance à la volonté nationale et faisait à l'armée des adieux empreints de la plus digne et de la plus mâle tristesse. Supposez en pareil cas un Bonaparte, je ne dis pas seulement le grand empereur, mais un de ses proches, César plus ou moins « déclassé ». Quelle occasion unique pour jouer un rôle d'ambition personnelle et commencer une campagne de prétendant !

Depuis, le duc d'Aumale n'avait eu qu'un désir : recevoir de son pays le droit de reprendre l'épée. En 1870, il était à Bruxelles, suivant avec anxiété la marche de Mac-Mahon vers la frontière et, à mesure que ses anciens compagnons d'Afrique avançaient vers lui, il frémissait comme le cheval de troupe qui entend venir l'escadron. C'est là qu'il apprenait Sedan, et il refusait d'y croire : « Ce n'est pas possible ! s'écriait-il. Une armée française ne capitule pas en rase campagne ! »

Les politiciens de son parti lui ont reproché ces sentiments. Ils le traitent d'homme de second ordre, inférieur à son nom et à sa destinée. Certes, le duc d'Aumale n'a pu donner toute sa mesure ; il n'a pas commandé de grandes armées sur les champs de bataille d'Europe ; il n'a pas attesté par des victoires décisives les talents de général qu'il avait développés par des études incessantes. Il a dû se tenir

dans une attitude de patience et d'attente qui s'est prolongée jusqu'à la mort. Est-ce sa faute? Regrettons plutôt pour notre pays qu'une telle force ait été perdue. Pour lui, il aura donné les deux plus beaux exemples qui puissent venir de ceux dont le rang fait un modèle pour les autres hommes : le dévouement à la patrie et le respect de la loi.

Empêché par les circonstances de jouer un des premiers rôles de l'histoire contemporaine, il s'est résigné, avec une modestie fière, à pratiquer de hautes vertus. Il y a des Napoléons et des Washingtons. Le duc d'Aumale s'est réglé sur les seconds. L'histoire jugera avec sympathie et respect ce prince qui n'a manqué d'être un grand homme que pour avoir voulu être un homme de bien.

*
* *

Avec la France et l'armée, il aimait d'un grand amour l'histoire et l'art. C'est là le second trait qui définit cette nature. Il a demandé à ces nobles choses la consolation de ses mécomptes, de ses tristesses et de sa longue attente. Il y a deux ans, à l'époque du centenaire de l'Institut, j'avais l'occasion de dire dans quel esprit il avait écrit l'histoire des Condés et comment il avait rétabli Chantilly dans sa splendeur première[1]. Il me suffit de rappeler aujourd'hui que cette histoire aurait éta-

1. Voir, dans mes *Petits portraits et notes d'art*, première série, le *Duc d'Aumale et Chantilly*.

bli la réputation d'un professionnel et qu'il n'y a pas au monde un musée qui, par le développement d'une idée maîtresse, le choix et l'arrangement, égale Chantilly. Avec le Louvre, Fontainebleau et Versailles, qui racontent l'histoire de la royauté française, le château des Montmorency et des Condés déroule celle de la noblesse féodale. Pour notre démocratie, aussi fière du passé de la France que passionnée d'égalité, il constitue un de ces titres de famille qui permettent à notre pays d'imposer le respect de sa jeune république aux vieilles monarchies de l'Europe et de recevoir d'égal à égal la visite d'un empereur.

A peine rentré en France, l'avant-dernier jour de l'année 1871, le duc d'Aumale avait été élu membre de l'Académie française, en attendant d'entrer, en 1880, à l'Académie des beaux-arts et, en 1889, à l'Académie des sciences morales et politiques. Supposez-le sans autres titres que ceux d'historien et d'amateur d'art, il aurait largement mérité sa place dans ces trois Compagnies. L'Académie française ne réunit pas seulement des écrivains, mais tous ceux qui, à un degré éminent, honorent la France. L'Académie des sciences morales a une section d'histoire, et non seulement nul plus que le duc d'Aumale ne répondait à la définition des membres libres de l'Académie des beaux-arts, mais il était à Chantilly un conservateur de musée comme j'en souhaiterais plusieurs au Louvre.

Avant lui, l'ancienne Académie française avait élu un prince du sang, le comte de Clermont, qui fut

un académicien fort négligent de ses devoirs et, après avoir aspiré à l'égalité académique, se prévalut de son rang pour ne pas prononcer le discours d'usage et ne pas siéger. Le discours prononcé à l'Académie française par le duc d'Aumale en 1871, pour succéder à Montalembert, est un très beau morceau d'éloquence vibrante et sobre. A l'Académie des beaux-arts, la notice qu'il lut sur le comte de Cardaillac, à défaut des grands traits que ne lui fournissait pas une carrière purement administrative, lui donnait lieu à tracer du coin de Gascogne auquel appartenait son prédécesseur un portrait d'une ferme et fine justesse, portrait de famille, car ce pays avait appartenu à l'apanage d'Henri IV.

Il se partageait, avec un grand souci de faire les parts égales, entre les trois Compagnies. Partout il avait exigé que les usages académiques lui fussent appliqués, ne voulant être traité que de « Monsieur ». Il parlait bien et aimait à parler, même lorsqu'il n'avait pas la parole, et, aux beaux-arts, le couteau à papier du président se soulevait pour lui assez souvent. Je dois ajouter que, vu la qualité du causeur, le couteau s'abaissait respectueusement. Voisin de Detaille, il discutait avec lui d'uniforme et de bouton de guêtre, suivant de l'œil et commentant les dessins que le peintre traçait à la plume sur le papier académique. Deux ou trois fois par an, il assistait au dîner qui réunit, le premier samedi de chaque mois, les membres de l'Académie. Ces dîners sont très gais et presque toujours, grâce aux membres de la section de musique, ils se terminent par

une sorte de concert où l'on n'interprète pas que des maîtres. Le duc d'Aumale y payait son écot d'anecdotes et accompagnait *mezza voce* la mélodie ou même les chœurs.

En tout, chez lui, on sentait la race, ni trop, ni trop peu. Il inspirait l'aisance par la sympathie et le respect par l'estime, celle qui va de l'homme à l'homme. Tel il se montrait en toute circonstance, dans la vie parisienne. Une rare sûreté de tact et une mesure attentive lui faisaient partout une place qui, jamais, n'a été gênante pour lui ou pour autrui. Il se montrait sans se prodiguer; il prenait sa part des plaisirs élégants; il témoignait son intérêt à toutes les manifestations d'art. Dans des situations très délicates, où il eût suffi d'un rien pour le faire discuter ou pour embarrasser autrui, où il s'agissait de ne rien céder et de ne rien exiger de son rang, il a montré une dignité aisée et parfaite. Au retour d'exil, il allait faire au président Carnot une visite de remerciement où il disait tout ce qu'il fallait dire et rien de plus. Invité par M. Félix Faure aux fêtes données en l'honneur du Tsar, il allait lui dire de vive voix pourquoi il s'était abstenu d'assister à des cérémonies, où il n'aurait pu paraître qu'en uniforme de général français, et cet uniforme, une loi non rapportée le lui avait enlevé. Il y a quelques mois, à la représentation de *Lorenzaccio*, il allait féliciter Sarah Bernhardt dans sa loge et, tandis qu'autour de lui l'emphase cabotine enchérissait sur l'enthousiasme sincère, il disait à la grande artiste juste ce qu'il devait dire, avec esprit et galanterie.

*
* *

Au moment où le duc d'Aumale entre dans l'histoire, rappelez-vous les princes qui sont morts dans des circonstances analogues, c'est-à-dire réduits à la condition de simples citoyens. Un tel rang est si difficile à garder que la plupart n'ont laissé que l'exemple de grandes fautes ou de déchéances personnelles. Pour un comte de Chambord, que de Charles-Édouard !

Ce n'est pas à l'étranger, dans une attitude de volonté, avec le prestige de l'éloignement, que le duc d'Aumale a forcé le respect de ses ennemis politiques. C'est au milieu de nous, vivant de notre vie et sans autres droits que les nôtres, bien plus frappé par une loi d'exception. Il a mérité que la plus ombrageuse démocratie se parât de son nom et de sa présence.

On écrira et on parlera beaucoup sur lui ; on fera son oraison funèbre, quoique notre temps ne puisse offrir un Bossuet à ce dernier représentant des Condés. Entre tout ce qui peut être dit ou rappelé à son sujet, un souvenir et un mot me semblent être la plus belle parure de ce cercueil, que ne couvrira pas l'uniforme de général français. Lorsque furent célébrées les funérailles du tsar Alexandre II, Gambetta fit demander au duc d'Aumale s'il consentirait à y représenter la France républicaine. Le duc avait accepté avec empressement, mais la politique empê-

cha le ministre patriote d'exécuter son projet. En 1884, J.-J. Weiss, voyageant en Alsace, faisait, près de Dannemarie, la rencontre d'un bûcheron, ancien soldat français, qui lui racontait son histoire : « J'étais du 17e léger, et le duc d'Aumale était mon colonel. Beau régiment et beau colonel! Je ne me doutais pas en ce temps-là que je mourrais Allemand. » L'Alsacien choqua son verre contre celui du voyageur français, en disant : « A la France et à mon ancien colonel[1] ! »

<div style="text-align:right">8 mai 1897.</div>

1. J.-J. WEISS, *Au pays du Rhin*, p. 325-330.

TROIS FRANÇAIS

LE DUC D'AUMALE — HENRI MEILHAC
ALPHONSE DAUDET

Avec ces trois hommes, la mort nous a pris cette année une part de ce que nous aimons le plus et de ce que nous faisons le mieux. Le duc d'Aumale était comme l'aboutissement de dix siècles d'histoire, le résumé de ce que la France a développé de plus fort et de plus brillant à travers sa formation, la fleur dernière d'une noble plante. Henri Meilhac concentrait au théâtre un tour d'observation et — dût le mot étonner au premier aspect — une morale, un genre d'esprit et une grâce essentiels à notre tempérament national. Alphonse Daudet illuminait le roman français du plus brillant soleil qui éclaire notre sol.

Descendant de Henri IV, fils de Louis-Philippe et héritier des Condés, soldat, écrivain et amateur d'art, le duc d'Aumale incarnait en sa personne un ensemble de dons traditionnels et originaux, qui faisait de lui un homme à peu près unique dans les spécialisa-

tions et les catégories modernes, un homme complet tel que l'entendaient les civilisations anciennes. En servant son pays, il continuait l'illustration de sa famille; pour lui, l'honneur du nom et l'amour de la patrie ne faisaient qu'un. Alors que la Révolution française avait creusé un fossé entre la France d'autrefois et celle d'aujourd'hui, et que notre vieille noblesse mettait son point d'honneur dans un rôle d'hostilité contre la société nouvelle, il se trouvait que, par Philippe-Égalité et le roi constitutionnel de 1830, il pouvait servir la démocratie et la liberté sans renier ses origines. Il avait le droit d'aimer d'un égal amour les fleurs de lis et les trois couleurs. Si la réconciliation eût été possible entre l'ancien régime et le nouveau, elle n'aurait pu se faire plus complète et plus solide que par ses mains.

Les événements ne lui ont pas permis de remplir tout son rôle et de donner toute sa mesure. Il n'a point trouvé, au cours de ces vingt-sept dernières années, l'occasion de rendre à son temps et à son pays tous les services dont il était capable. Il n'y a pas eu de sa faute; il était prêt et il attendait. En cas de grande guerre, tant qu'il appartint à l'armée, il était désigné par la confiance des généraux et de l'armée pour marcher le premier vers les provinces perdues; président, il aurait loyalement servi et affermi la République. Au lieu de la victoire et du pouvoir, il a dû quitter l'armée et partir pour l'exil. La persécution politique ne l'a pas diminué, et il est mort entouré du respect universel. Quelques années avant, injustement frappé, il avait légué à la France

le meilleur de son héritage, un château historique qui complète Versailles et Fontainebleau, un musée qui est au Louvre ce que Chantilly fut à l'ancienne demeure des rois de France. Le peuple de Paris se promène en ce moment à travers le parc et les galeries qui sont devenues propriété nationale par la volonté de celui dont les vainqueurs de 1848 avaient saccagé la résidence familiale, le château de Neuilly.

Henri d'Orléans fut avant tout un soldat. Revêtu de l'uniforme dès l'enfance, il aurait voulu être enseveli dans le costume militaire. Si la mort, en le surprenant à l'étranger, n'a pas permis de remplir cette volonté dernière, son épée de général a été déposée sur son cercueil, portant à la garde sa première croix de la Légion d'honneur, gagnée sur le champ de bataille. Il avait tout du soldat, l'aspect physique, l'âme, l'amour du danger et le désir constant du sacrifice. Cette tête blonde et ces yeux bleus, avec la moustache gauloise et la barbiche d'Afrique, étaient typiques. En le représentant, Raffet comme jeune colonel, Bonnat et Paul Dubois comme général, Chaplain sur une médaille à l'antique, Benjamin-Constant comme un invalide, nos artistes semblaient symboliser les âges successifs de l'officier français.

Dans son intimité, ouverte et choisie, la simplicité cordiale du soldat relevait de manière charmante la grande allure du prince et du gentilhomme. Il était « troupier », sans rien du traîneur de sabre. Il n'affectait pas la familiarité grossière par laquelle le duc de Berry s'efforçait autrefois de gagner les grognards de l'Empire. Il se contentait d'aimer la vie

mâle, fière et modeste que l'on mène au camp et sous la tente. Il parlait uniforme et armement sans affectation, sans hâblerie, sans le goût puéril du « bouton de guêtre », mais avec le vif sentiment de tout ce qui peut rendre le soldat brave et utile. Il n'était jamais plus heureux et plus à l'aise que, la courte pipe de bruyère à la bouche, entre quatre ou cinq compagnons d'armes, rappelant l'Afrique et ses combats, appréciant la reconstitution de l'armée française après 1870 et exprimant le grand espoir qui, depuis lors, est allé s'affaiblissant, mais qui était si vif au début, et qu'aucun Français n'a gardé plus que lui toujours présent à l'esprit et au cœur.

Je le vois encore dans la grande galerie de Chantilly, faisant les honneurs de ses collections à ses hôtes, lettrés et artistes, ou, après les dîners mensuels de l'Académie des beaux-arts, prenant sa part de la gaieté bon enfant qui anime ces réunions. Il avait agi, vu et lu autant qu'homme de notre siècle; il parlait bien et aimait à parler; il avait le goût de l'anecdote caractéristique, du trait qui porte et du mot qui jaillit. Sa conversation était un délice, par sa gaieté fine et sa verve discrète, tout animée par le courage, l'énergie, le patriotisme, le sentiment du beau.

Il a écrit autant qu'un professionnel, en se préservant de la vanité et, pour ainsi dire, de l'absorption par le métier, contre lesquelles l'homme de lettres se défend si malaisément. Le genre qu'il préférait, l'histoire, était le plus digne de lui; prince et soldat, il en faisait la continuation ou la consolation de l'ac-

tion. Il discutait des problèmes d'histoire militaire, comme le *Siège d'Alésia* ; il retraçait une crise d'histoire nationale, la *Captivité du roi Jean* ; il racontait des créations militaires, dans *Zouaves et chasseurs à pied*. Contre une attaque injuste, sans générosité ni prudence, il défendait le rôle de sa famille, dans la *Lettre sur l'histoire de France*. Il élevait un monument à ceux dont il était l'héritier et le mandataire, dans l'*Histoire des princes de la maison de Condé*.

Il est rare que toute une existence pleine et active ne puisse pas se résumer d'un mot qui en marque l'unité. Ce mot, le duc d'Aumale l'a prononcé lui-même. Dans le procès Bazaine, il répondait à l'accusé qui essayait de justifier sa conduite sur l'absence d'un gouvernement légal : « La France existait toujours ». Cette pensée a réglé toute sa vie ; elle en reste la devise et l'honneur.

*
* *

Représentez-vous une séance publique de l'Institut ; sous la coupole, dans l'hémicycle étroit, dominant le flot des assistants qui montent de minute en minute vers l'amphithéâtre où siègent les académiciens et empiètent jusque sur le bureau, placez l'un près de l'autre le duc d'Aumale et Henri Meilhac, vous aurez une idée concrète et frappante des éléments divers qui concourent à former cette chose si une, l'Académie française, image de la France elle-même. A côté du prince du sang, homme de guerre et homme d'État, se consolant par les lettres et l'art

de ne pouvoir plus combattre et gouverner, image de la patrie guerrière et conquérante, « Tout Paris » s'incarne dans le pur homme de lettres, curieux et sceptique, l'homme de théâtre et de plaisir, ironique et blasé, indulgent et narquois, sentimental et viveur. Il en représente l'âme artificielle, et aussi une part charmante de l'esprit français.

L'homme est court, replet, la tête ronde. L'œil rond brille de finesse malicieuse, mais la forte moustache retombe sur une bouche sensuelle et bonne. Ironique et bienveillant, il regarde la corbeille diaprée. Ses modèles sont là : mondaines élégantes et compliquées, comédiennes aux traits délicats et fatigués, diplomates et hommes politiques, journalistes et cercleux, tous affinés et fourbus, l'esprit aiguisé et le cœur déçu, sceptiques et gobeurs, fleur composite d'une civilisation très avancée. Le peintre ressemble à la part masculine de ses modèles; il a leurs qualités et leurs défauts. Pour lui comme pour eux, la femme est de grande importance, et ce genre de femmes si spécial qu'il est unique, la Parisienne. Ils jouent avec elle, tantôt chasseurs, tantôt gibier, tantôt dupés, tantôt dupeurs, avec des airs de scepticisme blasé et un fonds irréductible de tendresse naïve.

Ces hommes et ces femmes continuent, avec le tour particulier de langage et de sentiments qu'ils doivent à leur époque, cette galanterie que l'élégance et l'esprit sauvent de la débauche, ces escarmouches où la sensualité se voile de délicatesse, ce jeu d'escrime amoureuse, où l'éternel instinct s'adoucit en

curiosité et tourne sa brutalité en politesse, ce genre de conversation subtile et raffinée auquel Marivaux a donné son nom. Henri Meilhac est authentiquement le Marivaux du XIXe siècle, ou, du moins, la moitié, son collaborateur Ludovic Halévy formant l'autre. Je n'ai pas ici à rechercher ce qui, dans le fond commun, revient à chacun d'eux, mais, quoique dans la dernière part de sa vie Meilhac ait rompu la collaboration, Meilhac et Halévy resteront inséparables pour la postérité. Le talent composite et charmant qui s'affirmait en 1865 avec la *Belle Hélène* et, avec la *Roussotte*, en 1881, donnait son dernier fruit, est le marivaudage de notre siècle. Je continue donc à dire Meilhac pour la commodité de l'écriture, mais entendez Meilhac et Halévy.

Comme l'auteur de l'*Homère* et du *Télémaque* travestis, de *Pharsamon* et du *Don Quichotte moderne*, les auteurs de la *Belle Hélène*, de *Barbe-Bleue*, de la *Grande-Duchesse* et des *Brigands* ont commencé par parodier la mythologie, l'antiquité, les légendes du moyen âge et l'héroïsme emphatique. Ils sont essentiellement des modernes et ils sacrifient la superstition du passé à l'amour de leur temps. En poussant ce parallèle, on trouverait, entre l'œuvre de Meilhac et la partie la moins connue de celle de Marivaux, des analogies bien curieuses, quoique Meilhac, s'il a bien lu et connu le Marivaux du *Jeu de l'amour et du hasard* et des *Fausses confidences*, ait probablement ignoré celui qui, ami de Fontenelle et de La Motte, s'acharnait contre les idoles classiques ou romanesques, avec — il importe de le dire — beau-

coup moins d'esprit et de succès que Meilhac ne fera plus tard.

A l'imitation respectueuse du passé, Meilhac substitue, comme Marivaux, l'étude complaisante de la vie contemporaine, et surtout d'une part de cette vie, la galanterie mondaine, allant du caprice à la passion, s'arrêtant de préférence à l'amour tempéré. Mais, de même que Marivaux faisait vibrer une passion sincère dans plusieurs scènes de ses deux chefs-d'œuvre et, çà et là, montrait la souffrance dans l'amour, Meilhac, allant beaucoup plus loin, abordait franchement dans *Froufrou*, son chef-d'œuvre, l'amour qui brise les cœurs et traîne à sa suite la mort.

L'analogie s'arrête là, car Meilhac dépasse de plus en plus Marivaux. Avec le *Réveillon*, le *Roi Candaule*, la *Petite Marquise*, la *Mi-Carême*, la *Boule*, le *Mari de la Débutante*, il pousse la peinture ironique des mœurs contemporaines avec une hardiesse, une verve et une liberté dont les salons du xviii^e siècle n'offraient pas encore les modèles. Pour trouver, dans l'ancien théâtre, une ressemblance avec cette part du théâtre de Meilhac, à Marivaux il faudrait joindre Dancourt, l'auteur du *Chevalier à la mode*, des *Bourgeoises de qualité*, des *Vendanges de Suresnes* et de la *Comédie des comédiens*.

Dans cette comparaison, l'avantage resterait encore à Meilhac. S'il a plus de force comique et d'invention que Marivaux, il a plus de finesse et de goût que Dancourt, surtout plus d'art et de style. Marivaux n'a guère peint que le grand monde et Dan-

court que le petit monde. Meilhac est allé de l'un à l'autre, en réservant une large place au monde intermédiaire, qui comprend le demi-monde, les comédiens et les habitués de coulisses, les viveurs jeunes et vieux, tous galants, les uns par sensualité et amour-propre, les autres avec une pointe d'attendrissement sénile.

La légèreté et la rouerie de la femme, la fatuité et la sottise de l'homme, le contraste entre le sérieux des attitudes et le comique des actes, une moquerie tempérée d'indulgence et une malignité adoucie par la bonhomie forment les sujets et le genre d'observation propres à Meilhac. Là est son originalité, bien à lui, unique et incomparable. Dans ce domaine restreint, il est le maître.

Comme ses sujets et son observation, sa langue est à lui. Il parle le meilleur français de Paris, le plus alerte, le plus souple et le plus fin, le plus semblable à la conversation courante et le plus personnel, à la fois copié et créé, avec ce relief scénique et cette concentration expressive qui font un style de théâtre.

Il y a peu d'honnêtes femmes dans l'œuvre de Meilhac, sans doute parce qu'elles sont en minorité dans la part restreinte de la société parisienne à laquelle il bornait son observation. Mais si la vertu manque à ce théâtre, la bonté s'y trouve, et c'est aux hommes que l'auteur confie le soin de la représenter. Avec l'âge, ses viveurs sceptiques deviennent indulgents et presque bienfaisants. Ils ne s'indignent pas d'être dupes; ils constatent leur infortune avec

un sourire et ne se vengent pas. Le scepticisme les
a conduits à l'indulgence et la sensualité à la tendresse. Qu'il y ait une forte part d'égoïsme dans ce
genre de bonté, cela ne fait pas de doute, mais il
faut savoir gré à celui qui, assez clairvoyant et assez
bien armé pour être méchant, préfère être bon et
épargne la souffrance à autrui, ne fût-ce que pour
ménager sa propre tranquillité.

Cette disposition sentimentale résultait si naturellement chez Meilhac de l'expérience que, déjà très
marquée dans l'*Été de la Saint-Martin*, elle s'accuse
de plus en plus à mesure qu'il avance dans sa carrière et que, lorsqu'il travaille seul, ce que l'on
pourrait appeler le bon viveur est son personnage
de prédilection. Il l'a peint avec une complaisance
particulière dans une de ses dernières pièces, *Margot*; en réunissant les traits épars dans la partie de
son théâtre qui va de 1881 à sa mort, on aurait tous
les éléments d'un type neuf et vrai. Lorsqu'il mourut, l'été dernier, après une maladie où cet épicurien
s'était montré ironique, doux et brave devant la
mort, un de ses derniers mots a permis de voir dans
ce type une part de lui-même. Jusqu'au bout, il a
été indulgent avec les femmes, dupe avec clairvoyance, et il n'a pris d'elles d'autre revanche que
celle de l'esprit.

*
* *

Artiste exquis comme Meilhac, Alphonse Daudet
fut une intelligence autrement haute. Il ne borna

pas son observation à un coin restreint de la société et des mœurs. Il ne concentra pas son intérêt sur une forme de sentiment où l'égoïsme a tant de place, apparente ou cachée. Puis, le roman est un genre plus large et plus souple que le théâtre. Entre ceux qui ont recueilli l'héritage du grand Balzac, Daudet fut certainement le plus digne du maître, plus fécond que Flaubert, moins lourd que Zola, moins artificiel que les frères de Goncourt, égal au meilleur de ses amis dans le détail de son œuvre, supérieur à eux tous dans l'ensemble.

Il s'est raconté volontiers, directement ou indirectement, tantôt transposant son expérience personnelle pour en faire un des éléments, reconnaissable et transformé, de ses créations, tantôt procédant par franche autobiographie et écrivant des fragments de mémoires. Ici et là, il se servait ou parlait de lui-même avec une franchise et une clairvoyance également rares. Il a bien vu que les deux éléments de sa nature étaient la sensibilité et la curiosité, traduits par l'union de l'ironie et de la tendresse. Il fondait les résultats de son émotion et de son observation dans un style où trouvaient place les incontestables qualités que la littérature française doit au naturalisme et qui en évitait les fâcheux défauts. Son œuvre est pittoresque, colorée et vibrante; elle n'est ni lourde, ni grossière, ni factice. Ce talent est un des plus clairs et des mieux équilibrés de ce siècle.

Provençal, Daudet a fait passer dans le français les couleurs, les senteurs et l'atmosphère de sa terre natale, mais il s'est préservé du provincialisme

étroit par son amour profond et sa pratique étendue de la vie parisienne. Il a revêtu ses impressions d'enfance et de jeunesse d'un des plus purs français qui se soient écrits au nord de la Loire. A Paris, il a connu le peuple et il y a, dans ses *Contes du Lundi* et ses *Lettres à un absent*, un Arthur et un Bélisaire qui resteront parmi les plus franches et les plus pénétrantes études de faubouriens. Mêlé aux artistes, il a pris chez eux son œuvre la plus forte, *Sapho*. Marié dans la bourgeoisie, il a emprunté aux mœurs bourgeoises ce chef-d'œuvre, *Fromont jeune et Risler aîné*. Secrétaire de Morny et ami de Gambetta, il a saisi le monde politique du second Empire et de la troisième République dans le *Nabab* et *Numa Roumestan*. Parisien du boulevard, il a vu la triste fête et l'infortune sans noblesse des *Rois en exil*. Plus profondément ému par la souffrance d'autrui que par la sienne propre, qu'il voilait de gaieté, d'espérance et d'ironie, l'auteur du *Petit Chose* est aussi l'auteur de *Jack*, de l'*Évangéliste* et de la *Petite Paroisse*.

Provençal ou Parisien, Daudet doit en partie à son origine, en partie à son expérience, les types qu'il a créés avec une vérité et une puissance supérieures. Il est le père de Tartarin, de Sidonie, de Delobelle, de tante Portal, d'Amaury d'Argenton. Il mérite le mot glorieux qui fut appliqué à Balzac : il a fait concurrence à l'état civil. Ces êtres continuent à vivre parmi nous, avec une plénitude, un relief, une fermeté d'évocation et de comparaison, qui sont le plus haut degré de la création littéraire.

C'est que Daudet avait une philosophie, des idées générales, une conception de la vie. Il lui suffisait de les appliquer comme des moules à la matière diffuse que lui offrait l'observation pour en tirer des reliefs énergiques, aux traits nets et frappants. Il lui suffisait de prêter son âme à ses personnages pour leur donner une vie intense. Dans les purs miroirs qu'il offrait à son temps, les physionomies innombrables et confuses de la foule se concentraient en images lumineuses. Il n'a pas fait de métaphysique dans le roman et il a eu bien raison ; mais pour savoir combien il avait réfléchi sur le sens de la vie, le bien et le mal, la bonté et la méchanceté, le bonheur et le malheur, pour apprécier l'idée qu'il se faisait de la loi de souffrance imposée à l'humanité et du devoir de pitié qui l'allège, il suffit de lire l'étude si clairvoyante dans son émotion, que son fils Léon vient de lui consacrer[1].

Cette loi de souffrance s'est cruellement exercée sur lui. Atteint de bonne heure d'un mal terrible entre tous, celui qui frappe l'homme au siège même de la sensibilité, il lui a dû la noblesse du martyre supporté avec une vaillance stoïque. Si, peu à peu, ce mal rendait la production de l'écrivain difficile, la même sensibilité, qui s'est pour lui tournée en torture, avait commencé par mettre dans son talent une émotion que, sans la souffrance, il n'aurait pas éprouvée et communiquée à ce degré.

Après une courte période de pauvreté humiliée, le

[1]. Léon Daudet, *Alphonse Daudet*, 1898.

petit maître d'études du collège d'Alais avait connu la vie facile et brillante. Remarquablement beau, avec une finesse sarrasine du visage et du corps, passionné de vie, de sensation et de mouvement, poète charmeur, causeur délicieux, ami très aimé, il avait traversé tous les mondes parisiens, éprouvant et observant, jetant sa fantaisie aux vents qui soufflent de Bohême et retrempant son amour de la nature dans les retraites fréquentes sur les collines de Provence ou à bord des bateaux corses. Puis, le mariage avait assis son existence, et, aussitôt après la guerre de 1870, où il avait regardé en face le danger et la mort, épreuve suprême qui ajoute quelque chose à tous les hommes, il était entré dans la célébrité. A quarante ans, il était un maître des lettres françaises.

C'est à ce moment, en plein succès, entre *Sapho* et l'*Immortel*, que la maladie était venue le saisir d'une étreinte lentement resserrée, tenace et implacable, l'arrêtant en plein essor, restreignant chaque jour le cercle de son activité physique, raccourcissant sa lourde chaîne, le clouant enfin sur le fauteuil, qu'il ne pouvait plus quitter sans le secours d'un bras ami. Il a supporté cette terrible épreuve avec héroïsme. Elle ne l'a pas aigri; elle ne lui a causé ni révolte ni impatience. Elle n'a fait que développer en lui le sens de la pitié, le respect de la souffrance chez autrui, le désir de la soulager par sa parole, ses livres, son appui.

Je l'ai connu dans cette période de sa vie. Je le voyais, à Paris, dans cet appartement de la rue Bel-

lechasse, — qu'il a quitté seulement pour aller mourir rue de l'Université — où Mme Alphonse Daudet, compagne dévouée de l'homme et collaboratrice discrète de l'écrivain, talent exquis et cœur délicat, ajoutait le charme de la femme à celui du maître écrivain, où il voyait son fils Léon affirmer un talent si différent du sien et égal à son nom, où un plus jeune fils et une toute jeune fille l'entouraient d'affection, où un cercle d'amis choisis et nombreux l'entouraient chaque jeudi, où il se faisait tout à tous et à chacun, où il marquait ses affections de nuances si délicates. J'étais son voisin de campagne et, l'été, je le retrouvais à Champrosay, au bord de la Seine, dans le beau parc qu'il parcourait à petits pas tremblants, aux bras de ses fils, sur la terrasse où, frileusement embossé dans une guérite d'osier, il regardait le soleil se coucher sur cette vallée radieuse, dont il sentait le charme depuis trente ans, plus vivement à chaque saison.

Ces deux asiles sont au nombre de ceux où reviendra toujours mon souvenir reconnaissant. Je souhaite avoir mis dans ces courtes pages un peu de l'affection et de l'admiration que j'ai éprouvées pour Alphonse Daudet.

<div style="text-align:right">Avril 1898.</div>

L'ANCIENNE SORBONNE
ET LE VIEUX QUARTIER LATIN[1]

Encore quelques semaines et l'architecte Nénot aura fini de couvrir le vaste quadrilatère qui lui avait été livré en 1884, entre la rue des Écoles, la rue de la Sorbonne, la rue Cujas et la rue Saint-Jacques. La nouvelle Sorbonne sera terminée dans son gros œuvre et il ne restera plus qu'à parfaire son aménagement intérieur.

Je suis de ceux qui profitent de ce palais et j'apprécie à leur valeur le caractère somptueux et pratique, la richesse d'invention artiste et l'adaptation à l'objet qui en font le plus bel édifice et le plus à l'honneur de l'architecture française dont Paris se soit orné depuis l'Opéra de Garnier. Pourtant j'ai quelque regret des vieux bâtiments que les nouveaux ont remplacés.

1. Voir, dans mes *Nouvelles études de littérature et d'art*, le chapitre sur la *Vieille Sorbonne*, d'après le livre de M. OCTAVE GRÉARD, *Nos adieux à la Vieille Sorbonne*, 1893, et la description de la nouvelle par son architecte, M. NÉNOT, la *Nouvelle Sorbonne*, 1895.

En principe, je suis pour qu'on laisse les vieux murs debout jusqu'à ce qu'ils tombent d'eux-mêmes. Quoique la démolition de l'ancienne Sorbonne ait prouvé que les entrepreneurs de Richelieu n'avaient pas été très scrupuleux sur la qualité des matériaux fournis, l'édifice de Lemercier pouvait encore durer des siècles. L'église seule a été conservée, et encore parce que les héritiers de Richelieu l'ont exigé. Il eût été possible, tout en donnant au siège de la nouvelle Université de Paris un développement en rapport avec celui qu'elle prenait elle-même, de respecter le vieil édifice, qui aurait été comme la *cella* du nouveau temple, une *santa casa* consacrée au culte des origines.

L'ancienne Sorbonne se composait uniquement d'un carré de bâtiments entourant une cour, mais ces bâtiments offraient les belles lignes, fermes et sobres, du style Louis XIII, et la cour, dominée par le dôme de l'église, avec ses deux cadrans solaires en marbre rouge et bronze doré, le large degré qui la divisait en deux parties et le portique corinthien qui en fermait la perspective, était un des coins les plus curieux de Paris. On pouvait s'y croire bien loin de la grande ville et de son tumulte. Les bruits de la rue n'arrivaient pas jusque-là ; entre ces murs austères, noircis par la patine des siècles, au son de l'horloge laissant tomber les heures dans le silence, on évoquait la vision lointaine d'un passé calme et recueilli. Si les salles de cours et d'examen étaient singulièrement étroites et obscures, il faisait bon lire dans la grande salle de la bibliothèque ou,

mieux encore, dans une des petites pièces tapissées de livres qui la prolongeaient.

Dans celles-ci, l'École des Hautes-Études était installée, plutôt mal que bien, et elle travaillait beaucoup avec d'infimes ressources. Au-dessous, les trois facultés, — théologie, sciences et lettres, — continuaient le *trivium* et le *quadrivium* scolastiques. Elles retenaient quelque chose de ces lointaines origines, malgré la création impériale de 1808 et la poussée de l'esprit moderne.

Si différents que la vie française soit de la vie anglaise et notre système d'enseignement national, tout d'une pièce, de celui que nos voisins d'Outre-Manche ont lentement constitué par l'initiative privée, cette vieille Sorbonne offrait quelque analogie avec ces collèges d'Oxford et de Cambridge dont Paul Bourget, en quelques pages exquises, a senti la noblesse et dégagé le charme.

* *
*

Pendant la plus grande partie de l'année, on y travaillait sans beaucoup de bruit et en petit nombre. Les étudiants réguliers étaient rares et le public bénévole n'affluait qu'à un petit nombre de cours. Lorsque j'entrai pour la première fois à la Sorbonne, en 1874, l'helléniste Egger exposait l'histoire de l'éloquence grecque devant une vingtaine de jeunes gens et de vieux messieurs, tandis que le latiniste Benoist commentait les *Amours* d'Ovide devant un

auditoire de même nombre et de même composition.

Pourtant, une fois par semaine, la rue de la Sorbonne offrait une animation extraordinaire ; la vie et le luxe l'envahissaient. Sur la petite place qui s'étendait derrière l'église, la place Gerson, s'alignaient les coupés de maîtres; les bêtes de prix piaffaient en agitant leurs gourmettes; les portières claquaient. Une foule élégante remplissait l'amphithéâtre que le ministre Victor Duruy avait fait élever *extra muros*, vers 1865, pour un public plus large. C'était le jour où Caro faisait son cours de philosophie. Par la finesse de sa pensée, l'élégance de sa parole, sa fidélité au vieux spiritualisme, et aussi par la solidité d'une science très étendue, il continuait la grande tradition oratoire de Guizot, Cousin et Villemain. Il avait attiré « le grand public » et, la mode s'en mêlant, à celui-ci était venu se joindre un appoint, chaque année grandissant et absorbant, de mondains et surtout de mondaines.

De là des jalousies et des railleries. On accusait le professeur de sacrifier aux goûts frivoles de son auditoire, d'abaisser la philosophie à son niveau, de moins se préoccuper d'instruire que de plaire, de chercher le succès personnel au lieu de servir une science désintéressée entre toutes. C'était parfaitement injuste. Caro enseignait d'une manière tout à fait digne de la philosophie et de la Sorbonne ; il n'avait beaucoup de succès que parce qu'il avait beaucoup de talent. Il eut le tort de ressentir vivement les attaques violentes ou légères de la presse et du théâtre. Il en souffrit tant qu'il en mourut.

Deux fois l'an, pour le congrès des sociétés savantes et la distribution des prix du concours général, il y avait foule et pompe dans l'ancienne Sorbonne. Le ministre venait présider ces deux cérémonies, escorté le jour du concours général par la garde républicaine à cheval et, chaque fois, recevant les honneurs militaires de la garde à pied.

Au congrès, de très vieux lauréats recevaient la récompense d'une longue carrière d'étude patiente et modeste. Après des discours et des lectures, qui eurent parfois, comme lecteurs ou orateurs, Pasteur et Renan, ils venaient, en cheveux blancs, prendre des mains du ministre la croix d'honneur ou les palmes d'or. C'était une cérémonie calme, sans musique, comme il convenait à une assemblée sérieuse.

Au concours général, les robes multicolores des professeurs remplissaient l'hémicycle du grand amphithéâtre. Les lycéens lauréats s'étageaient au-dessus et, dans les tribunes, bruissait la foule des mères en grande toilette. Chaque premier prix était salué par la musique de la garde d'un air de quadrille, vif et court. Ce jour-là les vieux murs s'éclairaient d'un sourire ; tant de couleurs, de sons et de jeunesse dissipaient leur sérieux séculaire.

Enfin, quelques jours après, le baccalauréat venait les changer en ruche bourdonnante. La cour se remplissait de pâles candidats et de mères tremblantes. Dans chacune des petites salles un jury siégeait et l'examen oral se passait avec quelque solennité. Les juges n'interrogeaient que l'un après l'autre

et à haute voix. Les candidats répondaient de même, et un à un, de manière à ce que l'auditoire pût entendre questions et réponses. Pendant ce temps, les mères allaient prier dans l'église et, d'année en année, aux murs nus des chapelles latérales, leur reconnaissance accrochait les petites plaques de marbre, en ex-voto des diplômes miraculeusement obtenus.

* *

La nouvelle Sorbonne a conservé tout cela, cours, cérémonies et examens, mais bien amplifiés et modifiés. Elle est toute une ville, avec des quartiers, des places et des rues. Elle s'ouvre à des milliers d'étudiants ; le nombre des professeurs a triplé et tous ont de nombreux auditoires. Lorsque, pour une cause ou pour une autre, quelque émotion soulève « la jeunesse studieuse », le trouble prend les proportions d'une émeute. Les pompes officielles qui remplissaient l'édifice restreint de Lemercier sont à l'aise dans celui de M. Nénot. Chaque dimanche, les réunions les plus diverses se tiennent dans le grand amphithéâtre, l'immense *aula* que décore la célèbre peinture de Puvis de Chavannes. Le concours général a beaucoup perdu de son importance aux yeux des élèves et des familles, par l'accroissement du nombre des lycées qui y prennent part, la diversité des enseignements classique et moderne, l'émiettement des récompenses sur le grand nombre de concurrents. Le baccalauréat continue d'être une

épreuve angoissante, mais la foule des candidats est devenue telle que les examens, pour aller plus vite, se chuchotent à voix basse entre l'interrogeant et l'interrogé, tous les membres du même jury opérant à la fois, sur un nombre de candidats égal à celui des juges. Par la force des choses, il y a, dans tout ce qui se fait à la nouvelle Sorbonne, quelque chose de fiévreux et de pressé. Le présent y a décidément remplacé le passé.

*
* *

Les entours de l'édifice ont subi la même transformation. Jadis, sous l'ancien régime, la Sorbonne était strictement close et comme séparée de la ville. Non seulement elle tenait ses portes fermées sur la rue, mais cette rue elle-même avait, à ses deux bouts, un mur qui se voit encore sur les vieux plans de Paris, comme celui de Bretez et Lucas, avec deux portes fermées chaque soir au son d'une cloche, qui annonçait l'heure du couvre-feu pour l'Université. Le premier Empire abattit ces murs, et le second, par le percement du boulevard Saint-Michel, mit aux portes de la Sorbonne une grande voie passante. La rue dont elle formait un côté se bâtit sur l'autre d'hôtels garnis pour les étudiants, qui ne manquèrent pas d'y amener avec eux la vie, la gaîté et le bruit. Le percement de la rue des Écoles la dégagea vers le midi, comme le boulevard Saint-Michel avait fait vers l'ouest.

Toutefois, elle restait encore cernée, au nord et à l'est, par un dédale de rues vieilles, étroites et sombres. C'étaient, ici, la rue Saint-Jacques, presque aussi noire et populaire qu'au temps de Villon, et là, derrière la place Gerson, la rue des Cordiers, dans laquelle Jean-Jacques Rousseau aurait retrouvé intact le triste hôtel où il connut sa Thérèse.

Il a fallu la construction de la nouvelle Sorbonne pour provoquer tout autour un vaste mouvement de démolition et de reconstruction. En face d'elle, à l'est, le vieux lycée Louis le Grand s'est décidé à tomber et s'est relevé lui aussi en palais. En montant vers le nord, elle a couvert la place Gerson et la rue des Cordiers. Aujourd'hui, de la rue des Écoles à la rue Soufflot, les larges voies et les façades monumentales ont partout remplacé les sombres ruelles et les bouges innomables.

La façade de la vieille Sorbonne s'étendait sur la rue du même nom ; la nouvelle borde la rue des Écoles. Cette nouvelle Sorbonne est très belle avec ses larges portes conduisant à un vaste atrium et ses immenses fenêtres à meneaux. Mais elle manquait de recul et l'architecte disait lui-même qu'il ne l'avait vraiment vue que sur le papier. La démolition de la librairie Delalain et la création d'un square sur son emplacement vont lui donner la perspective qui lui manquait. Déjà la lumière joue sur la façade de Nénot ; elle donne toute leur valeur à ses lignes robustes et fines. En même temps, l'hôtel de Cluny se trouve dégagé, et, de l'autre côté

du square, il donne le plus gracieux pendant au majestueux palais de l'Université.

Ainsi le regard n'aura qu'à franchir quelques mètres de verdure pour passer du quinzième siècle à la fin du dix-neuvième. La série des temps se complète tout près de la Sorbonne et de Cluny, avec le Luxembourg de Marie de Médicis et le Panthéon de Soufflot.

<center>*
* *</center>

J'avoue, en finissant, que cette promenade a diminué les regrets que j'exprimais au début. Si je conserve un souvenir de piété filiale à la vieille Sorbonne et si je demeure, en principe, un ami des vieux murs, je reconnais que sa démolition a provoqué le rajeunissement et l'assainissement d'un quartier plein de laideurs et de misères, que l'édifice de Lemercier a été conservé dans sa partie essentielle, l'église, et, pour le reste, remplacé par un autre, bien adapté à sa destination, ce qui est le vrai but de l'architecture, tandis que la partie démolie ne pouvait plus servir à rien. Tout progrès cause des pertes en même temps que des gains. Dans la parallèle des deux Sorbonnes, ceux-ci l'emportent sur celles-là. Oui, décidément, il faudrait être un archéologue maniaque pour ne pas se résigner à la chute des vieux murs dont Richelieu avait posé la première pierre.

Saluons-les, du moins, au moment où ils achèvent

de tomber. Ils ont réalisé de la beauté; ils ont abrité de la piété, de la science, de l'éloquence. Ils nous ont transmis l'âme vénérable et bienfaisante du passé.

<div style="text-align: right">Avril 1899.</div>

LE DOYEN HIMLY

La Faculté des lettres de Paris tient aujourd'hui à la Sorbonne, en famille et à huis clos, sa séance de rentrée, et le nouveau doyen, M. Alfred Croiset, prend possession de la charge que lui transmet l'ancien, M. Auguste Himly.

Il y a cinquante ans que M. Himly appartient à la Sorbonne et dix-sept qu'il occupe le décanat. Durant cette période, le professeur n'a jamais interrompu un enseignement très solide et devenu un modèle dans la réforme de notre enseignement géographique ; le doyen a rempli ses fonctions avec un zèle, un succès et une originalité qui resteront légendaires.

Quant à la Sorbonne, elle s'est plus profondément transformée sous ce décanat que dans les cinq siècles qui vont de sa fondation par saint Louis jusqu'à sa destruction par la Convention nationale ; que dans les soixante-dix années comprises entre la création des Facultés par Napoléon Ier en 1808 et la

réorganisation de l'enseignement supérieur à partir de 1877.

En 1876, elle comptait douze professeurs et n'avait que des auditeurs bénévoles ; elle vivait à part, sans aucun lien réel avec les autres Facultés. Son corps enseignant compte aujourd'hui cinquante membres, elle a quinze cents étudiants réguliers, et elle fait partie de l'*Université de Paris*, rétablie par la loi du 10 juillet 1896.

Six personnes ont été, à divers titres, les ouvriers de cette œuvre, énorme par ses proportions et ses résultats, sous les vingt-cinq ministres qui se sont succédé de 1876 à 1898 : les trois directeurs de l'enseignement supérieur, MM. du Mesnil, Albert Dumont et Liard ; M. Gréard, recteur de l'Académie de Paris ; M. Lavisse, professeur à la Faculté des lettres, et M. Himly, doyen [1].

[1] Il convient d'ajouter que ce rapide essor de l'enseignement supérieur avait été facilité par une mesure initiale dont tous les universitaires apprécieront la portée et que cette mesure avait été prise dès 1875 par M. Wallon, alors ministre de l'Instruction publique, et ensuite prédécesseur de M. Himly au décanat de la Faculté des Lettres. Elle consistait à supprimer le traitement éventuel des professeurs des Facultés, ou pour mieux dire à le réunir, en l'évaluant largement, à leur traitement fixe. Elle permettait ainsi de créer des chaires nouvelles et des maîtrises de conférences, en sauvegardant les intérêts des professeurs en exercice. Sans elle, en effet, l'éventuel eût été diminué par toute création de chaires nouvelles.

* *

M. Himly est Alsacien, et cette origine, écrite dans toute sa personne, physique et morale, fait qu'en quittant la Sorbonne il emporte encore quelque chose de la chère province, séparée de la patrie depuis vingt-sept ans. Ils deviennent rares, dans l'armée, l'enseignement, l'administration et les Chambres, les Alsaciens qui, après 1871, continuèrent à servir la France, en maintenant un lien plus fort que les traités. De l'Alsacien, M. Himly a le tour d'esprit, la bonhomie, la jovialité et l'accent; il en a l'aspect, avec ses yeux rieurs et francs, sa moustache et sa longue barbiche, vaguement militaires. Il n'est pas rare que, chez ses compatriotes, quelque chose de « troupier » marque les natures et les professions les plus pacifiques, comme si la province féconde en soldats mettait dans le sang de tous ses fils un peu de son instinct cocardier.

Le doyen est un chef et un collègue dans un corps où l'individualisme domine. Il est élu et il exerce son autorité sur ceux de qui il la tient. Beaucoup de ses subordonnés sont des hommes de premier mérite et tous ont une valeur. Cassant ou maladroit, il froisserait les amours-propres et provoquerait des résistances. Quant aux étudiants de la Faculté, ils ont le tempérament spécial de l'étudiant français : irrespectueux, mobile et bruyant, sur le fonds généreux de la race. Le doyen doit maintenir parmi eux un ordre

d'autant plus nécessaire que leur nombre augmente toujours. Il représente la Faculté devant le public, au dedans et au dehors.

M. Himly remplissait sans effort cette tâche complexe, en laissant faire sa nature. Tous ses collègues le traitaient avec un mélange très particulier d'affection et de respect. Dans ce corps, où les différences de caractères et d'idées sont aussi nombreuses que les individus, il y avait unanimité de sentiments pour le doyen. Non seulement son autorité paraissait à tous également légère, mais, dans l'occasion, chacun s'adressait à lui comme au plus sûr des conseillers. Les salles de cours ont été plusieurs fois troublées sous son administration, mais toujours les troubles sont venus du dehors. Les tapageurs étaient des intrus.

*
* *

Quant aux actes publics de la Faculté, le doyen les présidait d'une manière assez originale pour qu'il y ait intérêt à la définir.

Une fois par an, M. Himly haranguait les étudiants réunis dans le grand amphithéâtre de la Sorbonne. Anciens et nouveaux, blasés par l'habitude ou saisis de curiosité, Parisiens acclimatés ou provinciaux débarqués de la veille, ils couvraient les gradins, sous l'œil du secrétaire, M. Lantoine, et de son lieutenant, M. Uri. Le doyen leur adressait une improvisation, savoureuse par le sérieux du fond, la familiarité de la forme et le ragoût de l'accent. Il

leur disait ce qu'ils devaient attendre de la Faculté et ce que la Faculté attendait d'eux. Il leur donnait des conseils pratiques de travail et d'existence.

Rien de moins académique et de moins solennel que sa parole. Elle inspirait la bonne humeur cordiale dont elle était pleine. La communication magnétique entre l'orateur et son auditoire, qui est le but de l'éloquence, s'établissait aussitôt. Les étudiants se sentaient admis dans une famille, dont le chef leur serait de bon conseil et d'utile secours.

Mais c'est aux soutenances de thèses, beaucoup plus fréquentes que les rentrées annuelles, car il y en a jusqu'à deux et trois par mois, que le doyen donnait toute sa mesure. Les soutenances, quoique modernisées, sont un reste de moyen âge[1]. On n'y parle plus latin et elle ne durent plus la journée entière, du lever au coucher du soleil, mais elles tiennent encore de la scolastique et un peu de la torture. Le candidat doit supporter, durant cinq ou six heures, l'assaut de la Faculté, céder sans reculer, se montrer modeste même lorsqu'il prend l'avantage, dépenser lentement une énorme provision de patience. M. Himly soutenait et encourageait le patient; parfois il prenait sa défense. Il le retirait aux mains trop dures; il le protégeait lui-même contre son propre énervement.

Les spécialistes sont la force d'un corps savant,

[1]. Un livre récemment publié donne la plus pittoresque et la plus amusante description des soutenances de thèses en Sorbonne avant 1789. Voir les *Mémoires de l'abbé Baston*, t. I, 1741-1792, publiés par MM. l'abbé J. Loth et Ch. Verger, 1897.

mais ils ont une tendance à s'absorber dans leurs études et à parler un langage d'initiés. Esprit curieux, mais hostile au raffinement et n'admettant pas que tout ne puisse pas se dire en clair français, le doyen résistait si le jargon tentait d'entrer en scène, par la bouche du candidat ou des juges. La prétention lui inspirait une bonne et large gaieté. Là où les snobs font semblant de comprendre pour se montrer à la hauteur, il disait franchement : « Je ne comprends pas! » Le docteur Pancrace, de Molière, avait deux oreilles, « l'une destinée aux langues scientifiques et étrangères, l'autre pour la vulgaire et la maternelle ». Le doyen estimait que cette oreille-ci suffit au public et, bon gré mal gré, avec lui, il fallait parler pour elle. Le pédantisme étant l'écueil de tout corps savant, il y avait quelque mérite à en préserver la Sorbonne, et cela dans un genre d'épreuve où il régnait au temps jadis.

*
* *

Dans une administration qui se compliquait à mesure que s'élargissaient les cadres de la Faculté, le doyen venait à bout d'une tâche très lourde à force d'activité, et surtout de méthode. Il avait toute une bibliothèque de petits cahiers bleus, et il ne s'en séparait jamais, car il la logeait dans les poches de sa redingote. Toute l'histoire de la Faculté, maîtres et étudiants, toute son organisation et son fonctionnement tenaient là dedans. Dès que se présentait une

obscurité, le doyen prenait sur son cœur un de ses précieux cahiers et en faisait jaillir la lumière. Mais il n'avait pas qu'une mémoire de papier. Je n'ai pas connu d'esprit plus précis, plus net, plus soucieux d'exactitude.

Tous les collègues actuels de M. Himly avaient commencé par être ses justiciables. Il les avait vus, modestes et inquiets, devant la petite table du candidat au doctorat, avant de leur ouvrir la porte de la Faculté, où ils ont conquis peu à peu la notoriété et l'autorité. De là, entre eux et lui, une fraternité d'aîné et de cadets.

Ce caractère lui survivra, car il en a fait l'esprit même de la maison. Je suis trop l'obligé de son successeur, M. Alfred Croiset, mon ancien maître tout au début de ma carrière, pour lui faire de longs compliments. Je suis sûr de le retrouver à la Sorbonne tel que je l'ai connu pour la première fois, au lendemain de la guerre, dans la conférence de province où je passais de la théorie du sous-officier à l'explication ardue des discours de Thucydide. Il est cordial, fin et courtois. L'Athénien continuera l'œuvre de l'Alsacien.

Tout à l'heure, les deux doyens vont prendre place sur deux fauteuils jumeaux, dans une des belles salles où M. Nénot loge la Faculté des lettres. La nouvelle Sorbonne est plus qu'un palais; c'est une ville luxueuse, avec des rues, des places et des quartiers distincts. Certainement, M. Himly songera, en inaugurant l'amphithéâtre Descartes, à la vieille Sorbonne, dont les derniers murs viennent de tom-

ber. Il reverra ce grand amphithéâtre d'autrefois, que meublaient des bancs si étroits et que décoraient de si mauvaises peintures, ces corridors élevés au rang de salles de conférences, et dont un village n'aurait pas voulu pour sa maison d'école. Il a vu poser la première pierre de la nouvelle Sorbonne; d'année en année, il a installé la Faculté des lettres dans ses nouveaux bâtiments. M. Nénot a créé le corps de ce vaste organisme; M. Himly en a créé l'âme.

<div style="text-align:right">3 novembre 1898.</div>

GUILLAUME FOUACE

La mort de Guillaume Fouace, enlevé subitement dans les premiers jours de janvier dernier, n'a pas été seulement une grande douleur pour tous ceux qui, connaissant l'homme, avaient apprécié sa droiture, sa bonté et la sûreté de son caractère. Pour la première fois, elle a mesuré la valeur de l'artiste. C'était un modeste et un isolé, parfaitement dénué de cet esprit d'entregent qui, dans la carrière de peintre, telle que nos mœurs l'ont faite, procure le succès rapide. Du jour où Fouace n'a plus été un rival trop digne d'une de ces places au soleil que se disputent si âprement les égoïsmes et les vanités, on n'a plus fait difficulté de lui rendre pleine justice.

Comme peintre de nature morte, en effet, il était devenu l'égal des premiers. L'exposition dont l'État l'a jugé digne, dans cette École des beaux-arts où il n'avait pas étudié, est la consécration d'une maîtrise longtemps contestée, désormais reconnue.

Fouace s'était fait lui-même; il devait tout à la

nature, à la force de sa vocation, à l'étude personnelle. Je ne suis pas de ceux qui pensent du mal de nos écoles spéciales. La plupart des attaques dirigées contre elles partent de l'ignorance ou de l'envie. Nous leur devons plus d'initiative que de routine, et la tradition nationale, depuis un siècle, reçoit d'elles une grande part de sa force. L'École des beaux-arts, la plus discutée, est peut-être la plus utile. Mais plus leur enseignement est profitable à qui le reçoit, d'autant plus grand est le mérite de ceux qui, privés d'un tel secours, ont eux-mêmes frayé leur route.

*
* *

Fils de paysans bas-normands, Fouace n'avait reçu d'autre éducation que celle d'une famille très modeste, d'autre instruction que celle de l'école primaire de Réville. Il semblait destiné à pousser la charrue comme son père, et ni lui ni les siens ne prévoyaient pour lui un autre sort. Mais ce petit paysan avait reçu de la nature l'œil et la main du peintre. Il se mit un jour à les exercer de façon instinctive. Comme tous ceux dont la sensibilité est vive, il aimait fortement son pays natal et ses premières impressions éveillaient en lui une poésie confuse. Sur cette pointe du Cotentin, la nature est pleine de contrastes, âpre et douce, vigoureuse et délicate. Féconde, elle exige beaucoup du travail humain. La mer hérisse des vagues courtes et dures entre les îles anglo-normandes et le cap de la Hague.

La lumière brumeuse ou dorée multiplie ses jeux entre le ciel et l'eau, sur la verdure, les flots et les rochers. Une sève vigoureuse anime les êtres, homme, animal et plante. Avec la joie de vivre alterne la nécessité de l'énergie et le danger avec la sécurité.

Fouace se trempa fortement dans ce milieu contrasté. Il était robuste et doux, simple et droit d'esprit. Travailleur patient de la terre, il aimait à lutter avec la mer. A certains jours, il avait assez de vigueur physique et de courage moral pour engager avec le flot ces rudes batailles dont la vie humaine est le prix et il obtenait des médailles de sauvetage dont il ne songeait même pas à porter le ruban. Plus tard, quand vint la guerre de 1870, il partit au premier appel, et ses camarades le choisirent pour les conduire au feu.

A cette date, il avait déjà fait son apprentissage de peintre, par la seule force de la nature, qui sait bien ce qu'elle veut, et du hasard, qui, en servant la nature, est une forme de la logique. Il avait commencé, tout enfant, par dessiner, dans les intervalles du travail champêtre, ce qu'il avait sous les yeux : des chaumières, des ustensiles de labour, des fruits. Pour cela il lui suffisait du papier et du crayon rapportés de l'école primaire. A Réville est un château, habité autrefois par la famille du Parc. Elle entendit parler de ces essais et voulut les voir. Les jeunes filles du château lui prêtèrent une boîte de couleurs et lui donnèrent quelques leçons. Il s'en servit pour copier exactement, avec scrupule, deux petits ta-

bleaux de l'école hollandaise. Puis avec un don déjà remarquable de la couleur, avec plus d'aptitude à voir juste et à rendre fortement qu'à imaginer et combiner, il peignit des scènes d'intérieur champêtre, des paysages et des marines. Ce que j'en ai vu contient en germe ses qualités. C'est robuste et consciencieux, fidèle et large. Fouace sera un beau peintre, faisant copieux et solide, sans finesses ni procédés, avec une vigueur tranquille, satisfaisant son goût de la couleur franche et de la pâte grasse, normand de race et d'instincts, aimant la force naturelle qui s'incarne dans les corps sains, les chairs fraîches et les fruits savoureux.

Déjà l'on parlait à Cherbourg de ce paysan de Réville, qui dessinait et peignait. Le conservateur du musée, M. Henry, voulut le voir. C'était un homme de goût, passionné pour la peinture. Il reconnut au premier coup d'œil qu'il y avait là des preuves d'artiste, et il conseilla aux parents de favoriser cette vocation. Grave sujet de délibération pour la mère, restée veuve. La famille avait grand besoin de ce gars robuste pour faire valoir son patrimoine. La mère était prudente et timide, comme les paysans de tous pays. Le métier de peintre lui semblait ce que, en ce temps, il semblait encore, même à des bourgeois, un métier de meurt-de-faim. Par surcroît, elle était pieuse et elle craignait que son garçon ne « perdît son âme », dans un métier qui ne peut s'apprendre qu'à Paris, la grande ville, si pleine de dangers.

Heureusement, cette femme sans instruction était

intelligente et d'esprit ouvert. Elle se rendit aux raisons de M. Henry. Celui-ci obtint au jeune homme un secours de quatre cents francs du conseil municipal de Cherbourg; les parents en ajoutèrent deux autres, et il vint à Paris en 1867.

Il avait alors trente ans. Il vécut cinq mois sur ses six cents francs, seul et sans maître, faisant au musée de Versailles la copie d'un portrait de Vauban pour le musée de Cherbourg, et pour l'église de Réville celle d'un tableau du Guide. Son argent épuisé, il revenait à Réville et, sur le vu de ses premiers essais, la ville de Cherbourg lui accordait un nouveau secours, de six cents francs cette fois. Il repartait pour Paris et recommençait à faire des copies, en y joignant quelques portraits, notamment celui de son bienfaiteur, M. Henry. Cette fois, il entrait à l'atelier d'Yvon, qui lui donnait des leçons excellentes, et, le soir, il suivait les cours de l'école de dessin de la rue de l'École-de-Médecine, qui, avant de devenir l'École des arts décoratifs, a rendu tant de services avec de si faibles ressources. En 1869, il était admis au Salon.

*
* *

Le succès de ses premiers envois détermina le genre qu'il devait pratiquer, par nécessité autant que par goût. C'étaient des natures mortes. Fouace les exécutait, dès le début, avec une supériorité qui attira vite l'attention sur lui. Mais il était trop peintre pour n'aimer que cette partie de son art. Tout ce qui

offre des formes robustes et des couleurs franches le sollicitait. De sa première existence, dans les champs et au bord de la mer, il avait gardé un goût très vif pour les marines, les mœurs villageoises et les types paysans. A Paris, dans les études de l'atelier, il avait ressenti l'attrait de l'artiste pour le nu féminin, pour la forme animée par la vie et colorée par le sang courant sous l'épiderme. Dans ces divers genres aussi il aurait pu marquer sa place au premier rang. Son exposition posthume contient trois grandes toiles fort capables de montrer ce qu'il y aurait fait, s'il avait pu y persévérer.

C'est d'abord une étude de falaises, *les Gorges de Plémont*, à Jersey; car, dans son amour des côtes marines, il avait passé le canal normand pour les voir plus franches et plus caractéristiques, dans les îles, où la mer, la lumière, la construction des terrains sont en quelque sorte plus libres. Le puissant relief de la géologie marine, l'âpreté de ses contours, la vigueur de sa verdure rase, l'assaut monotone du flot contre la falaise, l'impression de solitude et d'immensité, la mélancolie sereine de ces sites s'accusent dans cette vaste toile avec une vérité et une puissance qui supportent toutes les comparaisons.

Le Baptême à Réville est une scène de mœurs paysannes, sincère et touchante d'impression, simple et vigoureuse de facture, avec une science instinctive du clair-obscur qui fait songer à l'habileté réfléchie d'un Édouard Dantan. Dans la vieille église romane, sous un cintre trapu, le vieux curé lit les

paroles sacramentelles sur le gros livre que l'enfant de chœur tient à deux mains; la mère, en haut bonnet cauchois, présente l'enfant aux joues rondes; les grands parents, endimanchés et sérieux, regardent, l'homme le prêtre, et la femme l'enfant. Un vieux suisse, en uniforme de garde du corps de Charles X, défroque légitimiste donnée à l'église par la famille du Parc, se tient derrière le curé. Un pêcheur hâlé, deux fillettes et un garçonnet, très sages, ressentent, chacun à sa manière, l'impression auguste de la scène.

Comme peintre de nu, Fouace laisse une étude, grandeur naturelle, de femme couchée. C'est une rousse, au corps ivoirin et ambré, à la chevelure flamboyante. Un professionnel, amoureux de la chair féminine et longuement habitué à son étude exclusive, n'aurait pas fait plus franc et plus vrai. Grain et frisson de la peau, étude délicate de la lumière, finesse et vigueur du modelé, fraîcheur du coloris, transparence bleuissante ou rosée des ombres, art robuste et franc traduisant un être sain et fort, émotion de l'artiste devant la nature, cette toile représente plus qu'une distraction dans une existence occupée à autre chose; elle dénote une aptitude qui se fût aisément développée si elle n'eût pas été contrariée.

Et pourtant je crois bien que l'une au moins de ces trois toiles a été refusée au Salon. C'est que Fouace, classé au début comme peintre de nature morte, s'est trouvé désormais, contre son gré, enfermé dans cette spécialité restreinte. Il en souffrait beau-

coup et il essayait en vain d'élargir sa prison. Une coalition tacite et puissante l'y maintenait. Fils de ses œuvres, étranger par cela même à toute association de camarades, à toute coterie d'école ou d'atelier, il n'avait personne pour le soutenir et le défendre; il ne pouvait compter que sur lui-même. Dans la nature morte il y a peu de concurrence; dans le genre et le paysage, la rivalité est acharnée. De façon volontaire ou inconsciente, on écartait ce solitaire dès qu'il présentait autre chose que des fruits ou des fleurs, des chasses ou des pêches. Jusqu'au bout, il a lutté vainement contre ce parti pris. Modeste et pratique, il tenait peu aux récompenses pour elles-mêmes. Il y voyait surtout un affranchissement. Il les briguait donc avec patience, et les obtenait avec peine. La décoration de la Légion d'honneur l'eût délivré, en lui permettant, comme il le disait, de « faire ce qu'il voulait ». Il est mort au moment de la recevoir.

Il n'a donc guère exposé de son vivant que des natures mortes, alors qu'aucune sorte de peinture ne l'effrayait et que, volontiers, il les abordait toutes. C'est ainsi que, par reconnaissance pour le pays natal, il décorait, près de Réville, l'église de Montfarville. Ce n'était pas, certes, ambition excessive, car il était la modestie même, mais amour de son art. Peu à peu, les natures mortes lui avaient donné la notoriété et l'aisance; il touchait à la réputation et à la fortune, lorsque la mort est venue. Nul n'était moins pessimiste et moins porté à l'amertume que ce Normand aux goûts simples et à l'esprit clair. Il

se résignait donc et peignait patiemment des gibiers et des poissons, des orfèvreries et des cuivres, des fleurs et des légumes. Chaque année sa signature prenait une valeur plus grande et les amateurs venaient plus nombreux à son atelier. Il eut trois grandes joies dans les dernières années de sa vie. La première, lorsque, spontanément, en 1888, la veille de l'ouverture du Salon, Castagnary, directeur des beaux-arts, lui proposa l'acquisition d'un de ses tableaux, en lui faisant espérer le Luxembourg; mais la toile était déjà vendue. L'année suivante, le président Carnot, conduit par le ministre, M. Édouard Lockroy, marquait son admiration devant le *Déjeuner de carême*, et la direction des beaux-arts achetait l'œuvre pour le palais de l'Élysée. En 1890 et 1891, Fouace entrait au Luxembourg avec *Ma pêche* et *Jours gras*. Désormais il était arrivé, sans appuis et sans médailles, par la seule force du talent et du travail.

A côté des maîtres du genre, — et l'école française en compte de premier ordre, égaux ou supérieurs aux plus célèbres, de tous les temps et de tous les pays, — Fouace avait pris son rang; il était leur pair. Dans une sorte de peinture où brillent ces merveilles, les poissons et les chaudrons de Chardin, il apportait une note personnelle. Toutes offrent la même franchise de touche, la même sûreté de main, la même facilité de travail, la même aptitude à peindre en pleine pâte, vite et bien. Car il avait le travail aisé, fécond et joyeux. C'était aussi une variété de faire qui se pliait sans effort à la nature

de chaque modèle, sombre ou claire, délicate ou vigoureuse. Toujours l'amour de la couleur et le sens de la lumière, le goût des choses saines et fraîches dominaient le choix de ses sujets et s'accusaient dans ses moindres études, grandes toiles lentement menées ou impressions rapides, saisies d'après le quartier de viande que la cuisine réclame, le panier de fruits et le vase de fleurs qui ne vont durer qu'un jour, le gibier tué de la veille ou du matin.

*
* *

Chez Fouace, l'homme valait l'artiste. A la vie de famille il avait dû des joies profondes et une grande douleur. Dès le début de sa carrière, il avait eu son roman de cœur, simple et franc comme sa nature, et qui a duré autant que sa vie. Aussi trouvait-il au foyer domestique le complément du bonheur que lui donnait l'atelier. Il y a près de sept ans, il perdait une grande et belle jeune fille, en pleine fleur de jeunesse, et il exécutait pour son tombeau, dans le cimetière de Réville, un marbre, *le Dernier Sommeil*, où le peintre se révélait sculpteur. *Le Dernier Sommeil* marque aujourd'hui la place où il repose lui-même, près de l'Océan qu'il aimait et au bord duquel il passait les mois d'été, se délassant de la nature morte par la nature vivante, peignant des marins et des paysans, pêchant et chassant.

Dans les mois d'hiver, il vivait à Paris, au fond d'une cité de la rue du Val-de-Grâce, habitée par

une petite colonie d'hommes de lettres, de professeurs et d'artistes, qui se connaissent et voisinent comme en province. Chacun y aimait ce bon géant à longue barbe rousse, aussi simple dans le succès que dans le labeur obscur des débuts; ce Normand, fin et franc, de relations sûres, d'affections fidèles, économe et désintéressé. Ses voisins formaient toutes ses relations, avec les quelques maîtres qui l'avaient encouragé et un petit groupe d'amis intimes, dont l'un me permettra de le citer ici, car il est d'une espèce rare : c'est M. Sylvain Chateau, un amateur d'art, qui aide les artistes, et qui, en achetant un tableau, ne songe pas à faire une bonne affaire, mais simplement à se donner un plaisir relevé, souvent aussi à rendre un service. C'est lui qui possède les plus beaux Fouaces, et l'exposition posthume de l'artiste est faite en partie avec la galerie Chateau.

Telle a été cette vie d'homme et d'artiste. L'œuvre du peintre est groupée pour la première fois devant les yeux du public. Il y manque plusieurs de ses toiles les plus importantes. Dispersées en Europe et en Amérique, il n'a pas été possible de les obtenir de leurs possesseurs. Beaucoup ont redouté pour elles les risques du voyage; quelques-uns, même parmi les Parisiens, n'ont pas voulu attrister leurs yeux par le vide qu'un prêt aurait laissé sur leurs murs. Quant à l'État, on sait que rien ne sort des musées nationaux. Le comité de l'exposition a pu, cependant, réunir un assez grand nombre de toiles pour donner une idée fidèle et complète de l'œuvre. L'atelier de

l'artiste, surtout, a fourni bien des éléments qui le montrent sous un aspect inconnu du public, dans la variété de ses goûts contrariés. Pour la première fois, Guillaume Fouace va être apprécié au complet et classé à son rang.

<div style="text-align:right">Mai 1896.</div>

ÉDOUARD DANTAN

C'était un solitaire et un modeste. Jamais on n'a tant parlé de lui que depuis l'horrible accident de Villerville, et il y a un contraste singulier entre le silence de sa vie et le bruit de sa mort. Il avait horreur de la réclame et de l'intrigue, de toute sollicitation au succès. La pratique exclusive de l'art, la vie de famille, quelques amitiés sûres lui semblaient d'un autre prix que la célébrité tapageuse. Ce peintre du clair-obscur vivait dans une pénombre. Il a fallu qu'une catastrophe ramenât l'attention sur son œuvre pour la faire apprécier à sa valeur.

.˙.

Édouard Dantan n'était pas seulement un de nos meilleurs peintres de genre. Il réalisait plusieurs de nos qualités françaises, et du plus grand prix, à un degré qui n'est plus commun, car elles vont s'affai-

blissant, et il les maintenait avec une tranquille constance parmi les surenchères et les outrances qui traversent le développement de notre art national par la confusion d'une foire cosmopolite.

Il représentait la troisième génération d'une famille d'artistes. Son père et son oncle, Dantan aîné et Dantan jeune, tous deux sculpteurs, se ressemblaient peu. Le premier pratiquait l'art traditionnel avec une correction expressive; le second tournait à la plus amusante caricature la réalité finement observée. Édouard Dantan réunissait en lui quelque chose de ces deux tendances, mais il gardait l'instinct du comique pour son agrément personnel et il appliquait à la peinture de genre l'amour de la simple vérité, traduite par un métier scrupuleux et délicat. Ses amis appréciaient la verve discrète avec laquelle, dans la conversation, sans ombre de méchanceté, il faisait saillir les ridicules latents. Au public, il ne montrait que le côté sérieux d'une nature volontiers mélancolique et tendre.

Il était homme de famille et d'intérieur, fidèle aux vieilles habitudes. Sa large aisance lui aurait permis de s'installer dans le quartier à la mode, parmi les peintres élégants. Il avait conservé l'habitation paternelle, sur la colline de Saint-Cloud, et il ne la quittait guère. En entrant dans le grand atelier où ses propres études alternaient aux murs avec les maquettes de son père et de son oncle, après avoir salué dans le jardin la vieille mère, assise dans sa chaise roulante d'infirme et, plus tard, la jeune femme surveillant les jeux de ses enfants, on se croyait admis chez

un de ces artistes du siècle dernier, Chardin ou Moreau, qui restaient dans leur monde et leur milieu, unissaient la simplicité des mœurs populaires à la solidité des mœurs bourgeoises, et se trouvaient parfaitement heureux loin des gens en place, des financiers et des coteries.

Je ne saurais oublier, discrètement cachés dans un coin de l'atelier, mais soignés comme des reliques, un sabre et un képi de lieutenant de mobiles. En même temps que Henri Regnault, le héros de Buzenval, et que nombre de ses camarades de l'École des beaux-arts, Dantan avait défendu Paris pendant le siège ; à Champigny, il avait vaillamment conduit sa section à l'assaut du parc de Cœuilly.

Comme Chardin et Moreau, Édouard Dantan peignait ce qu'il voyait et ce qu'il aimait, sa vie de tous les jours. Il avait commencé par suivre la tradition de l'école, parce qu'il avait le respect des maîtres, puis, sûr de son métier, il n'avait plus regardé que la nature, parce qu'il était sincère. En quittant l'atelier de Pils et de Lehmann, il rentrait dans celui des siens et dans sa famille. Il y trouvait bientôt ses sujets préférés. Il se contentait de représenter directement les objets et les scènes sur lesquelles se posait son regard dans sa maison et autour de sa maison, en y mettant à l'occasion un peu de son cœur.

Tout atelier d'artiste est un motif de tableau. La diversité amusante du mobilier et, par là-dessus, les jeux de la lumière, entrant à flots par les vitrages ou tamisée par les rideaux, ont souvent tenté les peintres. Aucun n'en a tiré d'effets plus justes et plus neufs qu'Édouard Dantan. Il obtenait du premier coup un égal succès, auprès des connaisseurs et du grand public, avec son *Coin d'atelier*. Il y avait représenté son père terminant, par une dernière caresse du ciseau, son grand bas-relief, l'*Ivresse de Silène*, tandis que le modèle, nu jusqu'à la ceinture, regarde le travail du maître avec l'intérêt d'un collaborateur. La vérité des poses, l'harmonie de l'arrangement, la finesse de l'exécution, cette atmosphère close enveloppant le travail calme, un caractère et une vie racontés par l'aspect de ce vieil artiste et le fouillis de ces plâtres, de ces marbres et de ces outils, tout concourait à produire une œuvre parlante et achevée.

Édouard Dantan a repris souvent le même motif et, plusieurs fois, il a retrouvé un succès égal au *Coin d'atelier*, notamment avec le *Moulage d'après nature*, où il montrait une superbe fille, d'une blancheur ambrée dans sa nudité de rousse, tendant sa jambe fine que le sculpteur et son praticien dégagent avec précaution du plâtre durci. On l'a accusé de monotonie. C'était inévitable; c'était aussi parfaite-

ment injuste. Telle était sa conscience d'observation et sa justesse d'exécution que chacune de ces toiles est nouvelle. Dans toutes, le choix du motif et de l'heure, l'harmonie différente des tons, les jeux de la lumière et de l'ombre, tantôt la délicatesse des blancs et des gris, tantôt l'énergie des couleurs vives mettent une poésie et une vérité différentes.

Vérité et poésie, il les trouvait dans tout ce qu'il voyait. Il traitait le plein air avec autant de justesse que le clair-obscur, ici plus délicat, là plus vigoureux. Il représentait des maçons construisant une serre sous le jour éclatant qui baigne la colline de Montretout; de forts chevaux hissant un fardier le long de la côte qui aboutit devant sa porte; des effets d'hiver et d'été. Il descendait à l'hôpital de Saint-Cloud et, dans le cabinet du médecin, vieil ami de sa famille, il peignait sa *Consultation* à trois personnages : la malade, une petite ouvrière dévorée de phtisie, le docteur qui l'ausculte avec une attention triste et la sœur de Saint-Vincent, impassible et douce, qui va la soigner.

A mesure qu'il avançait dans la vie, la tendresse rêveuse gagnait dans son âme sur la gaieté ironique. Il commençait à souffrir d'une des maladies qui portent le plus à la tristesse, une affection de l'estomac. Il avait perdu sa mère, puis il avait trouvé dans son mariage et la naissance de ses enfants un bonheur ressenti d'autant plus vivement qu'il crai-

gnait de ne pas le voir durer. Dès lors, regret du passé, joies du présent, appréhensions de l'avenir se reflètent et se mêlent dans son œuvre. Il allait chercher dans les jardins de Trianon, au moment où l'automne étend sur les grands arbres sa première couche d'or bruni, devant le temple de l'Amour, le motif de ces *Adieux*, où une jeune femme en amazone et un cavalier en habit rouge terminent leur roman. Rappelez-vous les vers délicieux de Verlaine :

Dans le vieux parc solitaire et glacé....

Cela, c'était le passé, le souvenir des amours de jeunesse. Le présent, c'était la *Toilette*, une jeune mère, toute fière de son bel enfant. Le passé et l'avenir, c'était l'*Aïeule*, la grand'mère paralytique, réchauffant ses derniers jours au soleil et regardant son petit-fils, qui joue sur le gazon.

Il avait peint l'*Aïeule* en Normandie, près de Villerville, dont il aimait le site, où il passait ses étés et où une mort tragique les attendait, sa femme et lui. Un des premiers tableaux avec lesquels il ait attiré l'attention est un *Enterrement d'enfant à Villerville*. C'est là aussi qu'il a trouvé le sujet du *Veuf*, un marin rentrant le soir dans la petite maison où ses enfants sont restés seuls tout le jour, car la mère est morte ; toile charmante et poignante, qui fait songer aujourd'hui à ses enfants à lui, les pauvres enfants que ses amis ont ramenés de là-bas, avec les corps brisés du père et de la mère.

Entre temps, il peignait des portraits. Il ne les

recherchait pas, car, pouvant travailler à son heure et à son idée, il préférait choisir ses sujets et ses modèles. S'il l'eût voulu, il se fût fait par là une réputation et une fortune. Il avait la délicatesse qui convient aux visages féminins et la vigueur que réclament les figures mâles. Les portraits qu'il a peints pour ses amis sont de premier ordre, par le sens de la vie, le don du caractère, l'arrangement qui définit une existence.

Un amateur éclairé, fervent de la Comédie-Française, M. Édouard Pasteur, formait une collection avec les portraits des sociétaires. Il en avait confié plusieurs à Dantan et il avait eu l'idée d'y joindre un *Entr'acte de première*, où seraient groupées les physionomies les plus connues du « Tout-Paris ». On se rappelle le succès de curiosité que la toile obtint au Salon. Le peintre l'a offerte à la Comédie. Toutes ces têtes, massées sur le fond rouge du grand rideau, sous la clarté jaunissante du gaz, sont pleines de vie et arrangées avec beaucoup d'adresse. Il y a là un précieux document pour l'avenir. Conduit par M. Pasteur, Dantan était allé, pendant des semaines et des mois, dessiner chacun de ses modèles chez eux, au fusain, dans une manière large et précise.

Une toile du même genre, mais beaucoup plus considérable, lui fut commandée, en 1888, par la direction des beaux-arts, pour représenter l'inauguration de la Faculté de médecine de Bordeaux. Il procéda comme pour l'*Entr'acte* et commença par réunir un grand nombre de portraits, peints avec

scrupule sur petits panneaux. Ici, le cadre d'architecture, l'éclat des uniformes, les vives couleurs des robes universitaires, l'animation d'une fête lui permettaient de donner à sa composition une ampleur et une vie dont il n'avait pas encore offert l'exemple. Il y réussit pleinement. Il conservait ses qualités de coloriste délicat et il rendait avec une franchise vigoureuse une scène largement éclairée par les reflets blancs d'une tente et d'une haute colonnade. La toile terminée, il ne songeait même pas à s'en faire honneur. Il l'expédiait à Bordeaux, où elle était attendue avec impatience, sans demander le temps de l'exposer à Paris.

Puis il revenait à ses sujets habituels, les scènes de genre, exprimant une idée gracieuse ou touchante, sans tomber dans l'anecdote et l'esprit facile. On a d'autant moins oublié les derniers qu'il renouvelait la curiosité de ses confrères et du public en abordant le pastel, et, du premier coup, il y révélait une nouvelle maîtrise.

.˙.

Tel fut cet artiste, connu et apprécié, mais supérieur encore à sa réputation. Patiemment, par une formation lente, à force de conscience et de sincérité, il était arrivé à l'excellent. Prononcé devant ses confrères, son nom éveillait aussitôt une estime sérieuse et cordiale. J'ai appris sa lamentable fin, loin de Paris, au fond d'une vallée des Alpes, où je me trouvais avec deux maîtres de l'école française,

Léon Bonnat et Édouard Detaille. La manière dont je les ai entendus apprécier l'œuvre de Dantan est le plus grand honneur que puisse obtenir une mémoire d'artiste. C'est une consolation, dans une telle catastrophe, pour ceux qui aimaient l'homme, et qui ne le reverront plus.

Édouard Dantan était de sa race et de son pays. Vigoureux et délicat, spirituel et ému, il restait fidèle au dessin précis et à la couleur juste. Nous avons aujourd'hui beaucoup de peintres, et fort habiles, qui violentent le succès au détriment de ces vieilles qualités. Ils sont Italiens, Anglais, Scandinaves, etc. Dantan était un Français et un Parisien. A ce degré, l'espèce devient rare.

<div style="text-align:right">21 juillet 1897.</div>

LE PEINTRE DE L'ARMÉE FRANÇAISE

ÉDOUARD DETAILLE

Nous sommes divisés et bruyants; elle est silencieuse et unanime. Elle concentre notre âme éparse; elle nous donne un but et une espérance. Il n'y a plus qu'un objet sur lequel nous soyons tous d'accord : c'est elle. Ai-je besoin de dire que je veux parler de l'armée? Aussi, lorsque, par la complaisance de l'auteur et de l'éditeur, j'ai pu feuilleter en épreuves le beau livre que va publier dans quelques jours la librairie Lahure, me suis-je jeté dessus comme un affamé sur un morceau de pain[1]. Jamais livre ne vint mieux à son heure. L'image fidèle qu'il nous offre de l'armée contemporaine effacerait, s'il en était besoin, les tristes impressions de ces derniers jours. Il ne restera rien de celles-ci, car la justice, enfin saisie, fera justice. Mais il suffit qu'une effrayante silhouette d'officier, sortant de l'ombre,

1. MARIUS VACHON, *Detaille*, 1898.

ait troublé les esprits, pour que le lumineux et vaste spectacle que nous offre le peintre soit salutaire et reposant.

Detaille a représenté l'armée de son temps, la nôtre. S'il a fait de vivants tableaux d'histoire rétrospective et si, dans sa belle publication de *l'Armée française*, il a groupé les soldats du siècle autour de ceux d'aujourd'hui, cette part de son œuvre n'est pas la plus considérable. Il est, par définition, le peintre de ce qu'il voit.

Or, il se trouve que, depuis l'origine des armées permanentes, la période militaire qui va de 1871 à nos jours a vu le plus profond changement dans leur organisation. Avant 1789, la France avait une armée d'enrôlés plus ou moins volontaires. De 1789 à 1871, elle eut une armée populaire, c'est-à-dire réduite, par le remplacement et les exemptions, à prendre ses éléments parmi les paysans et les ouvriers. Depuis 1871, elle a une armée nationale. Même sous la Révolution et l'Empire, lorsque, par libre patriotisme ou contrainte despotique, toutes les classes portaient les armes, un régiment n'était pas, au même degré qu'aujourd'hui, l'image du pays entier. A cette heure, par un progrès constant de logique et de nécessité, le principe du service personnel et obligatoire fait passer dans les rangs toute la population virile de la France.

Ce changement radical devait amener une révolution semblable dans l'art. A la justice dans la loi militaire allait répondre la vérité dans la représentation du soldat. Lorsque l'armée n'était qu'un ins-

trument que rois et généraux faisaient servir à leur propre gloire, le peintre donnait le premier plan aux états-majors. Van der Meulen représentait un LouisXIV gigantesque assistant de la rive au passage du Rhin par ses soldats, tout petits. Gros, dans *les Pestiférés de Jaffa* et la *Bataille d'Eylau*, groupait les malades et les morts, à l'état de comparses, autour de Bonaparte héroïque et de Napoléon humain. Il y a déjà beaucoup plus de vérité, s'il y a moins d'art, dans Horace Vernet, mais il s'en faut que la convention de l'aristocratie militaire ait disparu de la *Barrière Clichy* : c'est le chef, le maréchal Moncey, qui règle toute la composition, avec le même geste, exactement, que Louis XIV au bord du Rhin.

Du jour où les peintres ont commencé à parcourir les rangs, ils ont vu du premier coup le soldat français tel qu'il est, simple, brave et gai. Mais, si Raffet, dans le *Réveil* et la *Revue*, consacrait deux pages d'épopée à l'humble foule des soldats, Charlet, avec ses grognards, prenait le contre-pied de l'ancienne peinture et, par cela même, ne montrait qu'une part de la vérité. Ces grognards sont du peuple et lui ressemblent. Ils en ont l'esprit gaulois et chauvin, le goût de la gaudriole et du cabaret. Il y a du Béranger dans Charlet, et réciproquement. L'âme militaire de la France n'est pas au complet dans le peintre, pas plus que son génie poétique n'est tout entier dans le chantre de *Lisette*, du *Dieu des bonnes gens* et du *Vieux Sergent*.

Le réalisme, cure nécessaire de l'esprit français après les débauches du romantisme, préparait à la

peinture militaire un retour vers la vérité complète, par l'élargissement des sujets et la ruine des conventions. De 1850 à 1870, Protais et Pils serraient de plus près et avec plus de sérieux la représentation du soldat. Mais il restait de la « romance » dans les chasseurs à pied de Protais et les artilleurs de Pils passaient l'Alma dans une tenue bien correcte.

Meissonier a fait faire un pas décisif au réalisme militaire par le goût de la précision qui le poussait lui-même de l'histoire ancienne à l'histoire contemporaine, des soldats de Louis XIII à ceux de Napoléon. C'est encore un état-major que sa *Bataille de Solférino*, mais représenté avec un scrupule de vérité sans précédent. Tout l'œuvre du peintre est une leçon de vérité individuelle. Il n'a formé qu'un élève direct, Édouard Detaille, mais tous ceux qui, dans la peinture contemporaine, ont serré la vérité de près, ont suivi l'exemple énergique de Meissonier. Lorsque éclatèrent les événements de 1870, nos peintres étaient bien préparés à représenter une guerre qui, de notre côté, fut surtout une guerre de soldats. Alphonse de Neuville et Édouard Detaille prirent la tête d'une école de peintres militaires dont la vérité individuelle fut le principe constant.

*
* *

L'esprit français a toujours oscillé de la grandeur à la simplicité. Le prétentieux et le trivial sont ses deux écueils, en littérature et en art. Il passe du

précieux au burlesque, de l'académique au débraillé.
Nos plus grands écrivains et nos plus grands artistes
sont ceux qui ont su concilier ces deux tendances.
Je me garderai bien de donner du « grand » à un de
nos contemporains dont j'ai le plaisir et l'honneur
d'être l'ami. La postérité seule a le droit de conférer
cette épithète. Mais j'ai le droit de dire qu'Édouard
Detaille est de cette famille équilibrée, à un degré
que l'avenir précisera, mais singulièrement visible
pour nous.

Car il unit le goût du grand à celui du simple.
C'est un Parisien ironique et un Français cocardier.
Il aime l'héroïsme, qui est rare, et la familiarité, qui
est de tous les jours. Il va de l'un à l'autre, les alternant et les mêlant avec le sentiment de la vérité pour
guide. Son biographe, M. Vachon, le suit pas à pas
dans les étapes de sa carrière et le développement
de son talent. Il l'a beaucoup fait parler et il a fidèlement recueilli ses confidences. Pas plus qu'on ne
peut demander à un contemporain de fixer le rang
définitif d'un artiste, on ne peut exiger d'un critique
collaborant avec son auteur de le juger avec une
indépendance complète. Mais si la méthode a des
inconvénients, elle a de grands avantages. Detaille
voit clair en lui-même, et cette lumière passe dans
les propos recueillis par son biographe. Il résulte de
cette narration attentive que Detaille a eu toute sa
vie le culte de la vérité vraie. Mais dans la vérité il
choisit et, à l'aide de la vérité, il invente, car, sans
choix et sans invention, il n'y a point d'art. Il pense
et rêve, car la peinture sans idées ne montre que

l'extérieur des choses et n'en pénètre pas l'âme.

Cette dualité de nature lui a permis de nous donner une image complète de l'armée contemporaine, telle que l'ont faite notre évolution sociale et notre tempérament national. Il a vu la guerre de 1870 et il a pris dans ses souvenirs deux toiles typiques : *En reconnaissance* et *les Cuirassiers de Morsbronn*, c'est-à-dire l'incident de chaque jour et l'action héroïque. Il a suivi pas à pas la reconstitution de l'armée et, en 1875, avec *le Régiment qui passe*, il nous a montré l'armée nouvelle, un matin de printemps, sur un boulevard de Paris, à l'une de ces heures changeantes où le nuage vient de disparaître et où le soleil va revenir, au milieu de la foule vibrante. Quelle plénitude de sens dans cette toile d'une vérité si simple! Notre armée reparaissait, solide et fière, après les grands malheurs. Quelle joie douloureuse à la revoir, escortée par cette foule, d'où elle était sortie et qui, tout entière, lui tenait par quelque lien! Paris et la France faisaient cortège à ce régiment. Dessinateur ferme et coloriste juste, animant les formes exactes par une pensée profonde, spirituel et ému, le peintre avait fixé l'image complète de la patrie.

Classez et groupez de la sorte toute la production de Detaille, vous y trouverez la même diversité d'éléments, arrivant à la vérité complète. Dans *Mon ancien régiment* comme dans *le Rêve*, dans la *Sortie d'Huningue*, comme dans les *Funérailles de Pasteur*, une pensée maîtresse se réalise. Le peintre voit l'armée d'aujourd'hui et pénètre son âme, faite de sou-

venir et d'espérance. Le paysan qui fut dragon salue le drapeau neuf, le drapeau d'étamine, autour duquel se rangea l'armée nouvelle, en attendant le drapeau de soie brodée. Pendant les grandes manœuvres, couchés au pied des faisceaux, nos jeunes soldats voient passer à travers leur sommeil les assauts vainqueurs et les marches triomphales de leurs pères. Les deux tambours d'Huningue, le vieux et le jeune, ces tambours de la vieille armée, où se mêlaient les vétérans et les enfants, rythment vers l'avenir la marche de l'armée nouvelle.

Puis c'est la foule innombrable des petits tableaux, des types individuels, des aquarelles, des croquis exprimant l'aspect multiple du soldat français, avec une touche souple et ferme, facile et surveillée, dans le même esprit de vérité. J'en ai beaucoup vu et je ne les connais pas tous. Detaille ne s'étonnera pas si je marque une prédilection pour un franc-tireur de la Loire, en sentinelle dans la neige, et un dragon du second Empire, en habit vert et plastron rouge, attendant au soleil levant la sonnerie : *A cheval!* Je ne puis songer sans rire à certains petits soldats de la division Berthezène, qui prit Alger en 1830, regardant, avec la tranquillité supérieure qui sied à des vainqueurs et l'ahurissement contenu des paysans français, une danse d'odalisques dans une cour mauresque. Je revois, en enviant l'heureux propriétaire, une scène de jalousie faite par une négresse de Saint-Domingue à un fantassin de Leclerc, et un gigantesque carabinier de 1812 prenant congé d'une mignonne modiste.

※

Les illustrations semées à travers le livre de M. Vachon offrent tout le développement de cette carrière artistique et, lorsqu'on le ferme, l'image une et multiple qu'a voulu tracer l'artiste, son modèle idéal et permanent, surgit devant la pensée. Cette image est celle de l'armée contemporaine, formée de 1871 à 1897, aujourd'hui consciente de sa force, à la hauteur de son rôle et prête à tous ses devoirs. Et cette armée est la France elle-même, la France passant tout entière sous les drapeaux. Nos peintres n'avaient pas encore eu pareil modèle sous les yeux. Celui qui en a fait son étude constante l'a représentée au complet.

Nous sommes aussi prompts à nous dénigrer qu'à nous exalter. Tantôt nous exerçons sur nous-mêmes une sévérité acharnée, tantôt nous exigeons l'éloge sans réserve. Il en est de l'armée nouvelle comme de la France contemporaine. Notre effort depuis vingt-six ans a été colossal. L'armée est le plus admirable de ces résultats. Elle subit parfois le contre-coup de nos fièvres. C'est inévitable, puisqu'elle est nous-mêmes. L'amour que nous lui portons est passionné, comme l'espérance que nous avons en elle. L'énorme émotion qu'a soulevée l'affaire d'hier n'aura fait qu'attester encore ce double sentiment.

Je l'ai ravivé, pour ma part, en feuilletant le livre qui rassemble les titres artistiques d'Édouard De-

taille et en revenant, par la même occasion, à cette *Armée française*, où il a raconté son histoire pendant un siècle. Il y a, certes, des malheurs et des fautes dans cette histoire, comme dans toutes celles dont les hommes sont l'objet, mais son peintre l'a bien montrée telle qu'elle est, une école constante d'honneur et de confiance.

9 décembre 1897.

L'ESTHÉTIQUE DE DETAILLE

L'ARMÉE DE LA DÉFENSE NATIONALE

La correction de la tenue, même en campagne, est une des vertus militaires. Édouard Detaille pense, à ce sujet, comme le maréchal de Castellane. Le vrai soldat, du plus bas au plus haut de la hiérarchie, doit suivre l'ordonnance, car il importe, pour avoir de bonnes troupes et qui se battent bien, que leur armement, leur équipement, leur habillement n'abandonnent rien au laisser aller, n'accordent rien à la fantaisie. Par cela seul qu'il est « troupier dans l'âme », le peintre de l'armée française aime le soldat astiqué, brossé et sanglé, sous les armes brillantes. Méthodique et correct dans son caractère comme dans son talent, il suit une préférence instinctive en représentant les soldats tels qu'ils doivent être et tels qu'ils sont, en temps de guerre comme en temps de paix, lorsque le vent de la défaite ne souffle pas sur les troupes, comme la bise d'automne

sur les feuillages mourants. Ses *Cuirassiers de Mors-bronn* mènent leur charge désespérée dans une tenue aussi correcte que les petits tapins de la *Halte de tambours*, son tableau de début.

Mais il s'en faut de beaucoup que même les armées les plus solides aient toujours observé cette correction de tenue. Sous le premier Empire, sans parler de la campagne de Russie, il arrivait, en Espagne, par exemple, que, loin de leurs magasins, nombre de corps fussent à peu près en guenilles; plusieurs régiments de dragons durent remplacer leurs habits verts par du drap brun trouvé dans les couvents. En partant pour la campagne de 1815, même dans la Garde impériale, une partie des régiments présentait une étrange bigarrure. Le capitaine de Mauduit les a décrits dans une page peu connue :

Les 1er et 2e régiments de grenadiers et de chasseurs, et une partie des 3e régiments de ces deux armes étaient seuls à peu près complètement habillés, équipés et armés, au moment de leur départ pour les frontières; mais les 4e régiments de grenadiers et de chasseurs avaient, par la bizarrerie de leur tenue, quelques rapports avec la garde nationale de la banlieue, moins les bizets.

Les uns, en quittant Paris, emportèrent une capote, un habit ou un pantalon coupés, mais qu'ils durent coudre ou faire coudre en arrivant à la première étape; d'autres avaient des gibernes, suspendues à des ficelles, à défaut de fourniment; ceux-ci avaient conservé leur coiffure de la ligne, bien que revêtus d'une capote ou d'un habit de la garde; ceux-là avaient un bonnet à poil hors de service, quelques-uns des chapeaux : en un mot, il ne se trouvait peut-être pas vingt hommes par

compagnie, dans ces deux derniers régiments, qui eussent une tenue complètement uniforme¹.

Il y a un élément pittoresque dans cette bigarrure, et nos peintres militaires de 1870 ont su le voir. Ils nous ont conservé l'aspect des mobiles se défendant contre le froid par tous les moyens en leur pouvoir, le mouchoir de couleur noué sous le képi et la peau de mouton sur les épaules. Sur le fond de l'armée régulière, les corps francs piquaient des notes originales ou ridicules, martiales ou grotesques. A ce point de vue, les armées de province, surtout, offraient un aspect tout spécial. Celles de Paris, malgré leurs contingents de gardes nationaux et de corps fantaisistes, étaient moins variées.

Édouard Detaille servait dans celles-ci, comme attaché à l'état-major du général Pajol, puis du général Appert. Peintre réaliste, il a peint les soldats de l'année terrible, comme dans son fameux tableau de *Champigny*, sous des uniformes réguliers et relativement corrects. Cependant, il suffit de parcourir son œuvre pour reconnaître qu'il a bien vu dans ces soldats le laisser aller des armées improvisées, ou même des vieilles troupes, lorsque le désarroi des guerres malheureuses se complique par la nécessité de se défendre contre les rigueurs du froid. Le catalogue dressé par M. Marius Vachon dans le beau livre qu'il consacrait naguère à notre peintre, relève aussi nombre d'études individuelles où se marque ce

1. Capitaine P. DE MAUDUIT, *Histoire des derniers jours de la Grande armée*, 1854, t. I, chap. XVIII, p. 331.

souci de vérité : ainsi les *Gendarmes en tenue de guerre*, le *Caporal de mobilisés* et les *Clairons de garde mobile*.

Je possède une aquarelle de Detaille, représentant un *Franc-tireur de l'Armée de la Loire*, qui, sans amour-propre de propriétaire, me paraît capitale à ce point de vue. Ce soldat d'occasion est en sentinelle à la lisière d'un bois, au sommet d'un talus qui domine un chemin creux. Le sol est couvert de neige, mais le franc-tireur, pour n'être pas embarrassé dans sa faction, a roulé sa pèlerine sur son sac. Il n'a guère plus de dix-sept ans et le peintre a imprimé une énergie précoce sur ce visage juvénile, à la moustache naissante et aux joues rondes. Son uniforme, simple et pratique, rappelle celui des chasseurs à pied : vareuse bleu foncé à retroussis vert sombre, cor de chasse au collet, boutons de métal bruni, pantalon gris de fer à liséré vert, ceinture de laine verte, fortes guêtres de cuir. L'armement est une carabine Spencer, à répétition, de fabrique américaine. Le soldat a la cartouchière sur le ventre, mais, en outre, il porte en sautoir, dans un étui long, de cuir noir, la réserve de cartouches disposées par chapelets. Un revolver belge est passé dans le ceinturon. Ainsi, ce soldat de France, se sert d'armes étrangères, achetées à grand'peine.

Rien de plus mêlé que ces compagnies de francs-tireurs. Il y en avait d'excellentes, il y en avait de détestables. Celles-ci ont fait du tort à celles-là. Aussi, de même que j'empruntais plus haut le témoignage d'un grenadier de Waterloo, je transcris ce

passage d'un court rapport, sur le combat de Varize, en 1870, que le général Chanzy n'a pas dédaigné d'insérer dans son histoire de *La Deuxième armée de la Loire*[1].

... A neuf heures du matin, nous, les tirailleurs girondins, nous nous trouvions attaqués par tous les Bavarois (une brigade) et une batterie. Après trois heures et demie de combat et deux charges à la baïonnette, acculée dans un petit marais, la compagnie, décimée, sans cartouches, fut obligée de se rendre à l'ennemi, qui ne put croire qu'un si petit nombre d'hommes (110 de notre compagnie et quelques francs-tireurs de Paris) eût pu les tenir en échec aussi longtemps et leur faire éprouver des pertes aussi sérieuses. Ils ont avoué 450 hommes, tués ou blessés, et 11 officiers. Nos pertes, quoique très cruelles à cause de notre faible effectif, furent comparativement bien inférieures aux leurs : nous eûmes 10 morts et 37 blessés, dont 18 grièvement.

Signé : Dubois, ex-enseigne de vaisseau.

Il y a maintenant à Paris une rue de Varize. Je lisais naguère dans un journal les doléances d'un confrère qui se plaignait, à son sujet, que le Conseil municipal donnât souvent aux rues des noms sans signification connue. Celui-ci, du moins, est bien mérité et il est bon de rappeler son origine, puisque nombre de Parisiens l'ignorent. Le souvenir du combat où furent détruits les tirailleurs girondins était pour beaucoup dans la barbarie, née de la peur et de la rancune, avec laquelle les Prussiens traitaient

[1]. Général Chanzy, *La Deuxième armée de la Loire*, 1871, appendices, livre I, note 5, p. 458.

les francs-tireurs de la Loire. Celui de ces soldats qu'a peint Detaille appartenait à une compagnie recrutée dans la même région que l'héroïque troupe de Varize. Il est bon que, sinon celle-ci, du moins une troupe sœur ait sa place dans son œuvre.

.·.

A côté de ces types individuels, les pages fixant le souvenir des grandes journées de 1870 et 1871 sont capitales dans l'œuvre de Detaille. Avec son ami Alphonse de Neuville, il est le peintre de la défense nationale, au moins autant que celui de l'armée du second Empire et de la troisième République, que l'exact évocateur des armées d'autrefois. J'aurais plaisir à dire ce qu'il y a de vérité et de poésie, d'observation et d'invention, de sincérité et d'habileté, de dramatique sobre et vigoureux, dans sa *Charge du 9ᵉ cuirassiers à Morsbronn* et son *Panorama de Rezonville* — dont l'une des parties, l'état-major du maréchal Canrobert, arrêté au pied d'une croix de pierre, dont le soleil couchant dore le faîte, est un morceau de maîtrise et laisse une impression inoubliable.

Pour rester dans les bornes de mon sujet, je me contente de rappeler deux toiles qui, avec le *Panorama de Champigny*, sont le centre et le nerf de la partie de son œuvre consacrée à la défense nationale, à Paris et en province. Elles embrassent au complet

cette partie de la guerre et la symbolisent par deux scènes typiques.

La première est *La Reconnaissance*. Je vois encore, au Salon de 1876, la foule sans cesse renouvelée qui se pressait devant ce tableau. Le peintre avait déjà donné la *Charge de Morsbronn*, apothéose de l'armée impériale, et le *Régiment qui passe*, première apparition martiale et confiante de l'armée reconstituée par la République. *La Reconnaissance* remplissait l'intervalle de ces deux époques. La scène se passe dans un village de la Beauce ou du Vendômois. La route, formant la grand'rue, traverse en tournant une double rangée de maisons basses et de murs clôturant des jardins. On est au milieu de novembre et l'armée de la Loire marche sur Paris. Entre les batailles de Coulmiers, Loigny, Vendôme, le Mans, les combats d'avant-garde étaient continuels. Voici le prélude d'un de ces petits engagements. Au premier plan, sont couchés les cadavres d'un uhlan et de son cheval; en arrière, un autre uhlan, démonté et assis sur le sol, soutient, avec la main droite, son bras gauche cassé. En face, un gendarme blessé à mort est adossé contre un mur et des villageois s'empressent à le secourir. Un petit peloton, commandé par un sous-lieutenant, est arrêté et examine au loin la direction par laquelle arrive le corps ennemi, dont ces uhlans formaient la pointe d'avant-garde. En arrière, par la grand'rue et deux rues latérales, débouchent les têtes de colonnes d'un bataillon de chasseurs à pied et d'un régiment de mobiles.

C'est bien ainsi que les choses se passaient et tous

ceux qui les ont vues attesteraient la faculté évocatrice du peintre. Il n'y a pas un détail du tableau où l'invention réfléchie, appuyée sur la connaissance générale de la guerre et l'étude approfondie de cette guerre spéciale, n'ait pas ressucité l'exacte et complète vérité. Chaque trait exprime et explique quelque chose de typique. La tête du gendarme qui agonise, le bourgeois de campagne et le jardinier qui l'assistent, la femme qui apparaît dans l'embrasure d'une porte, les enfants qui se glissent le long du mur, le petit paysan qui sert de guide à l'officier et lui montre la direction de l'ennemi, les sept têtes de soldats, anciens et nouveaux, chasseurs barbus et mobiles imberbes, composant le premier peloton, celle de l'officier, retenant de la main un de ses hommes qui apprête son arme, sont autant de morceaux achevés pleins de pensée et de sens, dans la forte unité de la composition.

Et, tout en avant de la toile, il y a comme un trophée dans les deux armes tombées sur le sol et encore dirigées l'une vers l'autre, la lance du uhlan et le sabre du gendarme.

Nous voici maintenant, avec *La Division Faron à Champigny*, dans la banlieue de Paris, au commencement de décembre 1870. Le champ de l'action est l'intérieur d'un de ces parcs qui s'étendent le long de la Marne. La maison d'habitation, élégante villa de style Louis XVI, occupe le fond de la scène; le mur du parc, percé d'une grande porte, la ferme à gauche. On va s'égorger, au milieu de ce séjour d'été, si tranquille et si riant quelques mois avant, à

présent dépouillé par l'hiver, dévasté par la guerre et grouillant de soldats. Une section du génie est en train de pratiquer des embrasures et des meurtrières à travers le mur. Déjà, près de la porte, une pièce est en batterie et dans l'air glacé vient de tirer ses premiers coups, dont la fumée blanche monte vers le ciel gris. Au premier plan, une compagnie d'infanterie est au repos, les deux officiers debout, les hommes assis, accroupis ou à genoux, les clairons attendant l'ordre de sonner. Sur le balcon de la villa, des tirailleurs ont engagé le feu avec l'ennemi et des soldats s'agitent sur le perron. Les sapeurs du génie déménagent la maison et fortifient la porte du parc avec des entassements de barriques, de tables et de chaises. Les châssis vitrés de la serre gisent sur le sol, parmi les cloches à melon renversées.

Ici encore, vous pouvez examiner attentivement toutes ces figures. Qu'elles soient précisées ou indiquées, chacune d'elles exprime quelque chose ; chacune est typique dans l'unité générale d'une composition simple et forte, depuis les soldats du premier plan, si calmes, car ils sont aguerris par trois mois de combats, jusqu'à l'agitation lointaine du fond, depuis les deux officiers debout sur le front de leur troupe, depuis le général interrogeant le jardinier, au milieu de ses aides de camp, jusqu'à l'officier d'artillerie observant l'ennemi à la lorgnette, par-dessus le mur.

※

Cette manière de représenter la guerre est aussi originale que vraie. Vous n'en trouveriez l'équivalent chez aucun de nos peintres militaires, anciens ou nouveaux.

En effet, il reste de la convention académique chez ceux du premier Empire; Meissonier, maître et chef de la nouvelle école, donne encore une place dominante aux états-majors; Alphonse de Neuville s'occupe surtout de l'ensemble et vise à produire l'effet dramatique par le mouvement. Detaille arrive à la vérité générale par la vérité individuelle. Chez lui, chaque détail a sa valeur, tout en se subordonnant à la composition. Ses tableaux s'expliquent et produisent leur effet d'un coup d'œil; ils demandent à être longuement étudiés, plan par plan, figure par figure. Mais ceci conduit à essayer de définir son esthétique.

On peut le faire d'un mot : c'est le réalisme. Avant tout Detaille veut faire vrai. Comme tous les artistes dignes de ce nom, il sait que, seule, l'imagination a le pouvoir de créer, mais, chez lui, l'imagination s'appuie toujours, et de près, sur l'observation directe et scrupuleuse.

Cette union des deux facultés maîtresses de l'artiste est ici particulièrement étroite. Il n'y a pas ur tableau de Detaille qui ne procède d'une idée, mais il ne fait pas le morceau pour le morceau; les études

de détail ne sont pour lui que des éléments observés qui doivent concourir à un ensemble créé. D'autre part, nul moins que lui ne croit pouvoir s'affranchir de l'étude attentive qui, dans une scène inventée, n'admet que des détails réels. Toutes différences gardées entre deux domaines distincts, comme aussi réserve faite de la différence des talents, il fait en peinture ce que Mérimée et Flaubert ont fait dans le roman. Ceux-ci procédaient du mouvement dont Stendhal fut le lointain initiateur, par delà le romantisme. Le chapitre de la *Chartreuse de Parme*, où l'on voit un soldat d'occasion, le petit Fabrice, prendre part à la bataille de Waterloo, sans se douter qu'il y assiste et que c'est, comme il le dit, « une vraie bataille », est le premier modèle d'un procédé tout nouveau en littérature. Nos peintres militaires devaient l'appliquer à l'art.

Non pas qu'il y ait eu de la part de ceux-ci reprise directe et voulue. Depuis plus de vingt ans le roman français poursuivait son évolution réaliste lorsque Detaille débuta. Mais, outre que la littérature et l'art suivent un même mouvement, celui des sentiments et des idées, et que tout, de 1850 à 1870, était au réalisme, depuis la peinture de Meissonier jusqu'au théâtre d'Alexandre Dumas fils, il y avait un accord singulièrement heureux entre la nature du nouveau venu et la tendance générale de son temps, plus nette et plus forte à cette date de 1867, où il exposait son premier tableau, qu'elle n'avait jamais été.

Je viens de nommer Meissonier. Il a été le seul maître de Detaille. Or, faisant en art ce que Mérimée

faisait en littérature, Meissonier avait beau traiter des sujets anciens, dans le *Corps de Garde* et la *Rixe*, comme Mérimée dans la *Chronique de Charles IX* et les *Ames du Purgatoire*, l'étude directe des documents originaux et leur reproduction scrupuleuse étaient la règle constante du peintre comme du romancier. Meissonier plia son élève à l'observation patiente, et ce que son maître appliquait au passé, celui-ci s'en servit pour représenter le présent. Sauf exceptions assez rares, Detaille ne devait pas sortir de notre siècle. Son premier tableau, *La Halte de tambours*, représente l'armée de 1868 ; son dernier, *Les Funérailles de Pasteur*, celle de 1897. L'armée qu'il a ressuscitée, celle du premier Empire, est encore assez voisine de nous pour qu'il lui soit facile de reconstituer, sur documents authentiques, son aspect et son esprit, son corps et son âme.

La guerre de 1870 précipitait cette tendance. Non seulement Detaille la vit, mais il y prit part ; l'homme et l'artiste en reçurent une impression également profonde. Il a complété cette première expérience par une étude constante des hommes et des uniformes, des terrains et du ciel. Toute son œuvre est d'égale valeur par ce que j'appellerais volontiers la probité de l'exécution, mais je ne crois pas que l'on puisse pousser plus loin qu'il ne l'a fait une enquête directe sur un point spécial d'histoire. Alphonse de Neuville est plus dramatique ; Detaille est plus vrai. S'ils doivent rester tous deux les peintres de l'Année terrible, la postérité demandera surtout au premier de lui rendre la fièvre de ce temps, au second de le lui

raconter dans la manière ferme et sobre de l'historien.

Dès le baptême sanglant de 1870, Detaille avait pris conscience de son âme d'artiste. Il conserva la religion du vrai. S'il est le peintre de l'armée française, dans la plénitude de ce beau titre, il est surtout le peintre de cette armée au moment le plus dramatique de son histoire depuis 1815.

Quant à la manière dont se traduit une tendance de nature doublement fortifiée par l'éducation et les circonstances, Detaille l'a définie lui-même avec autant de simplicité que de précision. J'emprunte au livre de M. Marius Vachon cette profession d'esthétique personnelle, dont rien ne donnerait l'équivalent :

Je compose un tableau dans ma tête comme un musicien compose, sans piano.... Tel tableau demande des mois entiers de réflexion intérieure ; il en est d'autres qui ont germé dans mon cerveau pendant des années. C'est seulement quand je l'ai vue intérieurement que je jette sur le papier ma vision, qui apparaît alors complète et que je modifie rarement.... Donc, je compose par la pensée et même les choses les plus compliquées, qu'il faut voir par grandes masses. Alors commence le travail de mise au net de ma pensée, travail que je ne laisse pas au hasard, car je fais toujours d'après nature ces premières indications sommaires ; je déteste les barbouillages où le hasard joue le plus grand rôle. Si je fais un grand tableau, mon esquisse est très arrêtée et très mûrie, sans être pour cela ce qui s'appelle exécutée.... J'ai beaucoup de mal à peindre d'après des études. Je perds tout mon entrain en me copiant ; et c'est toujours directement d'après nature que j'exécute

un morceau. Ce n'est pas toujours commode; mais l'exécution est bien plus franche et plus vivante au contact direct de la nature[1].

Ainsi, deux opérations successives dans la création de l'œuvre d'art : d'abord l'imagination qui conçoit et ordonne, puis l'observation qui choisit et exécute. Sans jamais céder à la poursuite du sujet pour le sujet, laquelle aboutit si souvent à l'anecdote, cet écueil de la peinture française, Detaille veut toujours réaliser une idée. Chacun de ses tableaux a un sens et produit chez le spectateur une secousse de l'esprit analogue à celle qu'a ressentie l'artiste. Le peintre émeut parce qu'il est ému. Son émotion est réfléchie, mâle et sainte. Elle n'est jamais factice ni déclamatoire; elle ne demande rien au chauvinisme ni à la sensiblerie.

Cet historien comprend autant qu'il sent; ce patriote raisonne l'amour qu'il a de son pays; il sait pourquoi il l'aime; ce peintre des soldats a leur âme et leurs qualités morales. On devine, à travers cet art loyal et franc, le génie clair, courageux et spirituel de notre race; ce génie, toujours le même, sous des apparences diverses, dans nos armées, notre littérature et notre art.

1. MARIUS VACHON, *Detaille*, p. 38-39.

*
* *

Pour se documenter, Detaille s'est fait un arsenal et un magasin d'habillement. Son hôtel du boulevard Malesherbes est un musée militaire. Sous le vestibule, un mannequin de cheval attend les harnachements disposés en bel ordre dans la sellerie. Au milieu de la cour, un fourgon d'artillerie se présente, avec cette forme en dos d'âne qui fut longtemps réglementaire et que l'on voit à moitié enfouie sous la neige, dans les représentations de la retraite de Russie.

L'atelier est entouré d'armoires pleines d'uniformes; aux murs, s'étagent les râteliers d'armes. Dans une galerie du premier étage, de vieux drapeaux et des armes de prix sont disposés dans des vitrines. Tout cet arrangement dénote le choix réfléchi. Il n'y a point là le bric-à-brac fantaisiste et l'amoncellement d'objets hétéroclites auquel les peintres se plaisent souvent pour la simple joie de l'œil. Cela est pratique comme une bibliothèque et un dépôt d'archives. Là sont les matériaux avec lesquels le peintre conçoit et exécute. Cet artiste travaille au milieu d'eux avec la conscience et la méthode d'un savant et d'un historien. Le document n'est pour lui que l'auxiliaire de l'imagination, puisqu'il est artiste, c'est-à-dire créateur, mais il ne le perd jamais de vue. Sa fiction est toujours faite de vérité.

L'école de Manet a cru inventer le plein air; elle

a crié si haut sa découverte qu'elle a fini par y faire croire. En fait, le travail de l'atelier et celui du plein air ont toujours été inséparables. Il n'y a pas de vrai peintre sans le sentiment de la lumière libre et des aspects changeants dont elle revêt les choses.

Depuis que la peinture existe, tout vrai et bon peintre observe le plein air : « Un système que j'emploie souvent, dit encore Detaille, et que j'aime beaucoup, est d'exécuter d'abord le paysage, très à l'effet, très poussé, très serré, d'après nature, et d'y mettre ensuite les figures qui doivent entrer dans la composition[1]. »

La bonne fortune d'une villégiature commune m'a permis de constater par moi-même combien cette déclaration est sincère. C'était dans une vallée des des Alpes dauphinoises, à l'époque de l'année où la lumière et la végétation sont dans leur plein effet, en toute virilité, pour ainsi dire, après les juvéniles douceurs du printemps et avant les rudesses mûrissantes de l'été. D'autre part, la plaine et la montagne offraient la plus riche variété de sites, doux et vigoureux, sauvages et riants. J'ai vu le peintre étudiant tout le long du jour cette nature où la guerre a souvent passé et qu'il animera ensuite avec l'éclat des armes et les couleurs des uniformes. Le paysagiste préparait l'œuvre de l'historien. Il agissait en cela comme la nature et la vie mêmes, celle-ci s'emparant du théâtre préparé par celle-là.

Il n'y a de peintres excellents que les dessina-

1. MARIUS VACHON, *Detaille*, p. 41.

teurs accomplis. Sans reprendre la déclaration fameuse d'Ingres, il est certain que le dessin est à la peinture ce que le squelette est au corps, ce que celui-ci est au vêtement. Le dessinateur chez Detaille est d'une sûreté et d'une précision merveilleuses. Son grand ouvrage sur l'*Armée française*[1] et le livre de M. Marius Vachon nous offrent à profusion les preuves de cette maîtrise. Mais il faut, pour l'apprécier à sa valeur, avoir vu les originaux, depuis les simples et rapides croquis au crayon, qui fixent un geste ou un détail de costume, jusqu'aux dessins à la plume, patiemment poussés et qui, par l'idée, la composition, le nombre des figures, sont de vrais tableaux. Regardez avec attention, par exemple, dans l'*Armée française*, le dessin intitulé 1830, qui sert de frontispice à l'un des volumes : le général Berthezène présente le drapeau français à un groupe de chefs arabes, après la prise d'Alger. La justesse et la finesse ne sauraient aller plus loin. Il est impossible avec du blanc et du noir, de produire plus complètement l'illusion de la vie. Il faut surtout avoir vu travailler l'artiste, sans modèle, en écoutant une conversation ou en causant lui-même. Alors il évoque sur le papier les attitudes, les costumes, les fantaisies dont son œil a rempli sa mémoire ou que son esprit crée avec une fécondité et une aisance auxquelles je ne connais point d'analogue. Des mains avisées se trouvent toujours prêtes à recueillir ces précieuses improvisations. Mais surtout quel

1. *L'Armée française*, par ÉDOUARD DETAILLE, texte par JULES RICHARD, 1885-1889.

recueil de dessins prépare l'artiste avec ceux qu'il conserve soigneusement comme des notes pour ses travaux futurs !

Le coloriste, comme le dessinateur, vise surtout à la justesse et à la précision, sans étalage de virtuosité ni recherche de la « tache » pour elle-même. Son art est loyal; il se subordonne à la réalité. Je ne crois pas que Detaille ait jamais cédé à la tentation de faire chanter les couleurs, comme on dit, sans autre but que de produire une harmonie brillante. Malgré la facilité que le costume militaire, plus que tout autre, offre à ce point de vue et la tentation qu'il cause à l'artiste, Detaille peint des soldats tels qu'ils sont et tels qu'il les voit, pittoresques et vrais. Sa couleur est sobre et ferme.

On y voudrait parfois plus de douceur et de fondu. Mais le rouge et le bleu, le jaune et le vert, les reflets de cuivre et d'acier, se prêtent-ils à ces qualités? Il ne faut pas attendre d'un peintre d'hommes et de casernes, de champs de batailles et de marches dans la poussière, les effets délicats d'un peintre dont le pinceau caresse des chairs et des étoffes féminines, dans le décor harmonieux d'un salon, ni même les nuances joyeuses d'une fête en plein air. La peinture militaire peut avoir quelque chose de net et de tranché, voire de heurté. La vigueur y est à ce prix.

Mais que Detaille peigne des hommes ou des chevaux, un boulevard de Paris ou la grand'rue d'un village d'Alsace, une feuillée sous laquelle veillent les vedettes et les petites postes, un champ dans lequel officiers et curieux suivent les grandes ma-

nœuvres, il est dessinateur et coloriste au même degré et par les mêmes qualités. Il a la force continue et la justesse variée. C'est un artiste complet et sincère dans un temps qui serait envahi par le charlatanisme et l'à-peu-près, sans l'exemple que fort heureusement, des maîtres comme celui-ci continuent de donner à leurs confrères et au public. Il est de ceux qui continuent à un haut degré les meilleures qualités, et les plus indigènes, de leur race et de leur pays.

*
* *

C'est que, par le fait de son tempérament et de sa situation géographique, par la nécessité de toute son histoire, de sa formation et de sa durée, la France est une nation militaire. Elle est née et elle existe, elle s'est faite et elle se continue par ses armées. On peut maudire en principe la guerre, comme tous les autres « vices unis à l'humaine nature ». Elle n'en est pas moins génératrice de vertus. Le meilleur de l'homme — mépris du danger, de la fatigue et des privations, sacrifice de la vie — vient de là[1]. Nous autres Français nous lui devons le meilleur et le plus juste de nos fiertés.

Il en est, dans la littérature et dans l'art de la France, comme dans son histoire. Faites le compte de ce que l'inspiration militaire nous a valu, depuis la *Chanson de Roland* jusqu'aux mémoires récem-

1. Voir plus haut *Les champs de bataille de France*.

ment publiés de Marbot, jusqu'au livre d'hier, *le Désastre,* des frères Margueritte, depuis les vieilles tapisseries où les compagnons de Guillaume le Conquérant partent pour Hastings, où ceux de saint Louis escaladent les murs de Damiette, où se déroulent les gestes de Bertrand Duguesclin, jusqu'aux innombrables tableaux qu'a provoqués la guerre de 1870-1871.

Dans cet ensemble, des grandes œuvres où souffle le génie aux simples documents qu'anime l'inspiration patriotique et guerrière, il y a comme une réserve toujours entretenue de force et d'espérance. La littérature et l'art peuvent se compliquer et s'alanguir, se complaire aux recherches et aux mollesses décadentes. Le danger de ces œuvres de paix trouve une sauvegarde dans les virilités de la guerre. David vient après Fragonard. Aujourd'hui, tandis que les surenchères du snobisme et de l'exotisme font rage aux salons annuels, que le dessin et la couleur flottent et se fondent au gré des esthétiques incohérentes, il reste assez de peintres fermes, nets et francs pour rassurer sur la santé du tempérament national. On peut s'amuser sans trop de risques aux œuvres de paix, lorsque la pensée de la guerre passée ou future veille et maintient les énergies.

Mars 1898.

LUC-OLIVIER MERSON

On dit communément que la peinture religieuse est morte, et aussi la peinture mythologique, par l'affaiblissement parallèle de l'esprit classique et de la foi. Les deux sources les plus profondes, où l'art français puisait depuis la Renaissance, seraient taries. En vain l'Institut, l'École des beaux-arts et l'Académie de France à Rome s'efforceraient de les entretenir. Il n'y aurait là que routine attardée et pastiches sans conviction. Nos peintres renonceraient au souvenir et au rêve. Ils achèveraient de se tourner vers le réalisme contemporain. L'esthétique de Courbet, défendant de représenter Dieu et les anges, parce que personne ne les a vus, aurait triomphé.

Il y a là une double erreur. Dans toute civilisation, la religion et l'histoire sont des éléments trop nécessaires pour que l'art ne leur garde pas toujours une place en rapport avec leur importance. Puis il ne lui suffit pas de copier; il veut créer. Tant que les hommes se souviendront du passé de leur espèce et

méditeront le mystère de leur destinée, ils essaieront de ressusciter les âges morts et de figurer les explications de l'éternelle énigme. La représentation artistique du passé et de l'au-delà change de siècle en siècle, pour traduire l'âme de chaque temps, mais cette âme, sous la variété des formes, conserve le même fond. Naïve et crédule au moyen âge, païenne et savante au xvie siècle, pompeuse et monarchique sous Louis XIV, raisonneuse et « philosophique » au siècle dernier, la peinture reflète à cette heure l'inquiétude de l'individualisme contemporain. Les peintres qui n'ont jamais touché à l'antiquité et au christianisme sont le petit nombre. Les plus Parisiens ont leurs heures de mysticisme, et nous avons vu M. Jean Béraud changer la butte Montmartre en Golgotha. Parmi les maîtres, presque tous ont mesuré leur talent avec les éternels sujets. Plusieurs l'ont voué tout entier à les reproduire. Une école où figurent Gustave Moreau, Jean-Paul Laurens et Luc-Olivier Merson, n'est pas près de renoncer à la mythologie, à l'histoire et à la religion.

Comme inspiration et facture, ces trois peintres se ressemblent aussi peu que possible, mais ils ont cette marque commune de représenter chacun une face caractéristique du génie français. M. Gustave Moreau est un penseur et un visionnaire, revêtant les légendes antiques d'une forme éclatante et solide comme une orfèvrerie. M. Jean-Paul Laurens sent le moyen âge avec l'âme ardente d'un Albigeois et tient le pinceau comme une épée. M. Luc-Olivier Merson, Parisien rêveur, insinue l'esprit dans l'émotion et

traduit, par une forme délicate et fine comme l'esprit de Paris, un double besoin de tendresse et de sourire. Tantôt il fait alterner l'observation et le rêve; tantôt il les combine avec une exquise mesure.

*
* *

Il fut élève de Pils, et l'on peut remarquer à ce sujet que ce maître précis, dont les tableaux d'histoire faisaient penser à M. Gérôme, tandis que ses peintures militaires racontaient la guerre à la façon de Meissonier, a formé deux des talents les plus gracieux de notre temps, Édouard Dantan et M. Olivier Merson. Preuve que l'excellence d'un maître consiste à aider l'éveil de l'originalité; preuve aussi que la justesse attentive trouve partout son emploi, puisque le peintre de l'*Intérieur d'atelier* et celui du *Repos en Egypte*, l'ont apprise du peintre de la *Bataille de l'Alma*.

Olivier Merson serait, je crois, devenu ce qu'il est à n'importe quelle école; je crois aussi que, prix de Rome, il doit beaucoup à son séjour en Italie. Parisien et fils d'un Nantais, il unit la douceur originelle à la finesse de l'Ile-de-France et il aurait pu prendre comme devise les vers de Joachim du Bellay :

> Plus me plaist le séjour qu'ont basty mes ayeulx
> Que des palais romains le front audacieux;
> Plus que le marbre dur me plaist l'ardoise fine;

> Plus mon Loyre gaulois que le Tybre latin;
> Plus mon petit Lyré que le mont Palatin,
> Et plus que l'air marin la doulceur angevine.

Il dut, au premier abord, se trouver dépaysé, sinon devant Raphaël, au moins devant les toiles ronflantes de ses successeurs romains et bolonais. Il dut admirer les splendeurs des coloristes vénitiens, la poésie profonde et savante du Vinci, le charme voluptueux du Corrège, mais sans la moindre intention de les imiter. Je croirais plutôt qu'il trouva son milieu favori d'art et de nature entre Florence et Assise. Le réalisme délicat et ferme des maîtres florentins satisfaisait une part de sa nature, le besoin de fine justesse, tandis que les horizons nets et doux, harmonieux et fermes, du pays où saint François promena son rêve de tendresse, remplissaient ses yeux et son âme d'images qui n'en sont plus sorties. Aux bords de la Loire et de la Seine, sous le soleil de son pays, il aurait trouvé avec le temps les impressions dont il avait besoin, mais, sans l'Italie, il ne les aurait pas eues aussi promptes et aussi conscientes d'elles-mêmes. Revenu dans son pays, il n'aura qu'à évoquer les souvenirs du Campo-Santo de Pise, des Offices de Florence et du couvent de Saint-Marc, pour consacrer à sa manière la fraternité artistique de l'Italie et de la France. Les qualités françaises, l'âme charmante et forte qui, en poésie, flotte de Marot à Ronsard et de La Fontaine à Racine, cet esprit de rêve et d'ironie, de grâce ferme et de force contenue, achèveront de dégager son originalité.

Comme tout Romain, il a commencé par sacrifier à la mythologie. Son premier envoi, au Salon de 1867, fut *Leucothoë et Anaxandre*. Il récidivait avec

une *Pénélope* et un *Apollon exterminateur*, qui eurent leur succès, mais que lui-même, à cette heure, juge sévèrement. Je demande grâce pour la Pénélope, dont l'attitude est charmante de mélancolie et qui indique déjà la note d'émotion discrète que le peintre va faire vibrer.

Il ne renoncera jamais tout à fait à l'antiquité et il fera bien. Il avait assez d'esprit pour en tirer des anecdotes amusantes, mais il ne se servira de cet esprit que pour l'insinuer dans l'émotion. Il préférera demander aux sujets anciens des rêves de beauté, comme le *Jugement de Pâris*, et cette idylle que l'on croirait empruntée à un bas-relief sicilien, le *Réveil du Printemps*, où il montrait une nymphe, délicieuse de grâce juvénile et couchée sous une neige de fleurs, tandis qu'un pâtre ailé, semblable à une statuette de bronze, sonne l'aubade au renouveau. Même lorsqu'il représente l'antiquité familière, comme dans le *Sacrifice des poupées*, il semble traduire Théocrite. Une autre fois, il se servira d'un thème antique pour symboliser l'héroïsme et la douleur de la guerre, et il en tirera la *Bella matribus detestata*, page de maître, où s'étend un des plus beaux corps d'éphèbes et où sonne une des plus fières Renommées que nous ait montrés l'art contemporain.

<p style="text-align:center">*
* *</p>

Mais, gracieuses ou grandioses, ces toiles ne sont que des intermèdes. Les sujets favoris d'Olivier Merson, ceux qui marquent la vraie suite de sa car-

rière, sont empruntés au Nouveau Testament et au moyen âge. Il laisse à d'autres les pages sombres de la Bible : il s'éprend des légendes lumineuses dont les « ailes d'or » battent doucement sur le berceau du Christ. Il expose l'*Arrivée à Bethléem*, l'*Annonciation*, le *Repos en Égypte*.

La première de ces toiles, inspirée par un vieux noël, est exquise d'arrangement. Dans la nuit claire et froide, sous l'étoile qui va guider les rois mages, saint Joseph et la Vierge cherchent un gîte, poursuivis par les chiens errants. Le père nourricier, le bâton de voyage à la main, implore en vain une hôtesse revêche. La Vierge est à genoux au milieu de la rue, les mains sur son cœur serré d'angoisse et son flanc où tressaille Dieu.

De la troisième, exposée en 1879, date pour l'artiste, cette prise soudaine d'admiration et d'émotion qui classe un talent. C'est encore une scène de nuit, dans un clair-obscur d'une infinie délicatesse. La sainte Famille, fuyant en Égypte, s'est arrêtée dans le désert, aux pieds d'un sphinx colossal. La mère dort entre les énormes pattes du monstre et le nimbe divin de l'enfant éclaire la poitrine de granit. Saint Joseph a allumé un maigre feu de broussailles, dont la fumée monte toute droite dans l'air immobile : il dort sur le sable, la tête appuyée aux marches du piédestal, et l'âne débâté broute au bout de sa corde. Le sens du mystère et celui de la vie réelle, la poésie et la vérité, la délicatesse et la fermeté de la touche s'unissent dans cette scène de manière inoubliable.

Il n'y a ici que de l'émotion. L'esprit a sa part, toute discrète, dans la toile : *Je vous salue, Marie*, qui, par la date, est voisine de nous, mais qui, dans l'œuvre de l'artiste, forme la transition entre les sujets légendaires et ceux de la vie réelle. Au crépuscule, un paysan revient des champs, la faux sur l'épaule, suivi de sa petite fille qui porte une brassée d'herbes, et de son chien. Il passe devant la sainte Vierge debout au bord du chemin et tenant l'enfant Jésus dans les bras. L'homme tire dévotement son chapeau, et la petite fille envoie un baiser à l'enfant Jésus, tandis que le chien, la queue basse, avec la terreur confuse que le surnaturel inspire aux bêtes, se serre contre son maître. Car le groupe divin n'est pas de pierre ou de bois : il est vivant. Par là le peintre a exprimé ingénieusement la foi qui hallucinait les âmes naïves et leur montrait Dieu lui-même dans son image. Cette foi est celle que Villon exprimait dans la ballade qu'il « feit à la requeste de sa mère pour prier Nostre Dame » :

> Femme je suis, pauvrette et ancienne,
> Qui rien ne sais ; oncques lettres ne lus ;
> Au moustier vois, dont suis paroissienne,
> Paradis peinct, où sont harpes et lus,
> Et un enfer où damnés sont boullus....

Le même sentiment unit la légende et l'histoire dans *Angelo pittore*, où le peintre a traduit la gracieuse aventure que racontent les biographes de Fra Beato Angelico : le moine s'est endormi de fatigue en peignant la Vierge à la voûte de Saint-Marc, et, pendant son sommeil, deux anges conti-

nuent son œuvre. A la vie de saint François d'Assise, Olivier Merson empruntait l'histoire du loup d'Agubbio et celle du saint prêchant aux poissons. L'esprit met un sourire dans ces deux scènes d'émotion. Au bas de l'apparition angélique, un apprenti broie les couleurs avec un zèle important ; les paysans qui entourent saint François expriment toute la gamme de l'admiration ; le plus étonné est un chien qui tend, pour comprendre, tous les ressorts de son intelligence. Quant à la tête du saint, elle est délicieuse d'extase et de candeur.

L'histoire et la vérité remplissent la série d'œuvres où Olivier Merson montre par les côtés touchants ou amusants, d'une noblesse calme ou d'une grâce attendrie, ce moyen âge dont Jean-Paul Laurens se réserve les côtés terribles. Pour la galerie de Saint-Louis, au Palais, il a peint le saint roi, faisant grâce et justice, ouvrant, à son avènement, les geôles du royaume et envoyant au supplice Enguerrand de Coucy. Pour la nouvelle Sorbonne, il a symbolisé la science par une figure drapée et voilée, fille légitime de l'antique Minerve, grave et auguste comme elle. De chaque côté un maître et un étudiant expriment sur leurs visages, illuminés de pensée, l'ardeur d'enseigner et d'apprendre. Cinq figures allégoriques, d'un arrangement ingénieux et clair, symbolisent le Droit, la Médecine, les Sciences, les Lettres et, à côté d'elles, l'école des Chartes, jeune sœur qui prend dans l'édifice la place primitivement réservée à la Théologie.

Peintre d'un coloris délicat et fondu, Olivier Merson est un dessinateur vigoureux et fin. Il a donné, pour un conte de Jules Lemaître, *l'Imagier*, — collaboration bien assortie, car au physique et au moral, il y a quelque ressemblance entre le peintre et l'écrivain, — une série de dix dessins qui présentent par le côté tragique une légende analogue à la gracieuse anecdote de fra Angelico. Pour une revue anglaise, le *Harper's Magazine*, il en a exécuté neuf, figurant la *Représentation d'un mystère au XVIe siècle*. Ici l'ironie du Parisien qui connaît le théâtre a pu se donner carrière : il faut avoir vu les coulisses pour saisir avec cette vérité les choristes buvant, les machinistes faisant le tonnerre, et surtout l'acteur suffisant, le bon « cabot », qui, l'œil distrait, jongle avec son sceptre, tandis que l'auteur lui donne les intonations du rôle.

Mais, jusqu'ici, l'œuvre maîtresse d'Olivier Merson, comme dessinateur, est la grande suite de *Notre-Dame de Paris*, dans l'édition nationale de Victor Hugo. Les deux éléments de sa nature, le don de l'émotion et le goût de l'ironie, y trouvaient la même facilité à se donner carrière, dans la représentation de son cher moyen âge. Il est d'un dramatique poignant dans le meurtre du capitaine Phœbus, et ce doit être ainsi que l'on assassine encore dans les bouges de la place Maubert. Rien ne sur-

passe la grâce svelte ou le charme douloureux de son Esmeralda. Il est, à ma connaissance, le seul de nos artistes qui soit parvenu à fixer la créature dansante et lumineuse que le poète a rêvée. Il n'y a qu'un Parisien pour saisir avec autant de justesse des écoliers en liesse, des gamins contrefaisant un infirme, deux ivrognes monologuant par les « compites et quadrivies de l'urbe inclyte qu'on vocite Lutèce ».

Olivier Merson a dépensé des trésors d'invention dans cette suite, mais deux planches entre toutes, une petite et une grande, valent des tableaux. La petite représente la Esmeralda glissant, comme un fantôme, au clair de lune, aussi svelte que les grêles colonnettes, sur la galerie aérienne de Notre-Dame, dans la grande, elle rêve, appuyée contre une poterne, devant Paris endormi. Dans toutes deux, le crayon de l'artiste a retrouvé l'atmosphère limpide et la douce lumière dont il a baigné par le pinceau l'*Arrivée à Bethléem* et le *Repos en Égypte*.

Il me reprocherait assurément comme une injustice si je ne rappelais pas, à propos de *Notre-Dame de Paris*, le nom de son graveur habituel, M. Géry Bichard. L'alliance forcée qui, pour beaucoup d'artistes, tourne à la torture est pour ceux-ci une entente heureuse. Il faut cette fine pointe pour traduire ce crayon délicat et cette peinture harmonieuse.

J'aurais à parler encore de Merson décorateur, verrier et orfèvre. Il a exécuté, pour M. Gouin, une cheminée monumentale qui égale les plus riches et les plus beaux types de la Renaissance. Il a peint un

carton de vitrail, *les Fiançailles*, exécuté par M. Oudinot, et dessiné une coupe ciselée par le regretté Falize. Ce sont deux chefs-d'œuvre d'un art, l'art décoratif, auquel ne manqueraient de notre temps ni les artistes ni les ouvriers, si la manie du vieux ne stérilisait, bien malgré eux, les uns et les autres. Mais cette étude est déjà longue et le peintre suffit à la remplir. Je ne pourrais aussi que répéter ce que j'ai dit sur le mélange d'émotion et d'esprit, de finesse et de fermeté, de grâce et de force qui constitue son talent, là comme ailleurs.

Puis, je dois le montrer encore quittant le moyen âge et descendant tout près de nous avec ses deux grandes peintures de Chantilly. Dans le parc du château, entre une fontaine et un lac, sous de grands arbres, se cache le *Pavillon de Sylvie*. Sylvie était le nom que Théophile de Viau donnait dans ses vers à la duchesse de Montmorency. Le poète reçut asile au fond de ce pavillon, lorsque, en 1626, il fut condamné à mort, pour cause d'irréligion. La duchesse aimait à pêcher dans le lac, ayant près d'elle un cerf privé et entourée de ses dames. Le poète versifiait ce délassement. Un siècle plus tard, en 1724, le pavillon de Sylvie fut le théâtre du roman d'amour de Mlle de Clermont et de M. de Melun, joliment raconté par Mme de Genlis. Quelques vers de Théophile et quelques lignes de Mme de Genlis ont suffi au peintre pour évoquer, d'un côté, la grâce finissante de la Renaissance, de l'autre, un décaméron brillant, à l'exemple des cercles précieux que Marivaux faisait parler. Il a représenté dans la

vérité de leurs costumes les modèles féminins que Watteau avait revêtus de soies changeantes, d'après les actrices de la Comédie italienne.

⁎
⁎ ⁎

Je me suis efforcé de préciser les caractères du talent d'Olivier Merson, tels que je les vois. Il en est deux qui sont essentiels et que je dois marquer encore en finissant.

Merson a l'esprit, la qualité française par excellence, non pas seulement l'ironie légère et gaie, mais l'adresse ingénieuse, l'habileté probe, l'aisance distinguée ; l'esprit, essence subtile, qui peut se mêler à tout et relever tout, qui fut longtemps commune dans notre pays, mais qui, ce semble, devient plus rare. Toujours ses personnages parlent et l'on devine leur pensée, alors que tant de figures, peintes par des peintres d'ailleurs fort habiles, ne disent rien, parce que l'artiste manque d'esprit.

Puis, Olivier Merson a cette excellence de la facture qui en art n'est pas tout, mais sans laquelle il n'y a point d'art. Il dessine et il peint avec une sûreté qui devient rare en peinture, comme l'esprit en toutes choses. Il maintient pour sa part ces qualités françaises de justesse et de mesure dont nous ne sentons plus assez le prix.

Au total, il est poète, puisqu'il rêve et qu'il crée. En France, si l'esprit a toujours abondé, la poésie n'a jamais été commune. Elle ne l'est pas même au-

jourd'hui, où, s'il faut en croire nos marchands d'orviétan, elle nous arriverait à flots de l'étranger. Je préfère encore la trouver dans notre race et sur notre sol.

<p style="text-align:right">Décembre 1897.</p>

INJALBERT

Ce n'est pas seulement Molière que vient de célébrer Pézenas, devenu pour un jour, avec Montpellier et Toulouse, la troisième capitale du Languedoc. C'est aussi le sculpteur Injalbert, fils de Béziers, mais adopté par toute la province.

Injalbert doit beaucoup à ses compatriotes et il s'est acquitté largement envers eux. Ils l'ont pensionné à ses débuts; ils l'ont ensuite pourvu de superbes commandes, — superbes de programme et modestes de prix. En échange, il leur a prodigué les œuvres de valeur : à Montpellier, les lions du Peyrou, les hauts-reliefs de la préfecture et la décoration du théâtre; à Béziers, la fontaine du Titan; à Pézenas, le monument de Molière.

Mais, outre la qualité du talent et l'empressement de la province à se faire honneur de ses enfants, surtout en pays félibre et cigalier, les sentiments mutuels du Bas-Languedoc et de son sculpteur s'expliquent par leur ressemblance l'un avec l'autre.

Injalbert est bien de son pays, et ce pays s'aime en lui.

Un peu plus haut, vers l'Ouest, l'école de Falguière, Mercié et Marqueste traduit le génie aisé et brillant de Toulouse. La région de Béziers ne ressemble pas plus à celle-là qu'à la Provence. Dans cette plaine, entre les Cévennes et les Pyrénées, la race est robuste et tenace. Ce pays est celui des Albigeois et des Camisards. Tout voisin de l'Espagne et en relations constantes avec elle, il en a quelques traits, comme la Provence de l'Italie. Il aime le mouvement et la vie jusqu'à la violence, la parole éloquente jusqu'à la déclamation, le geste ample jusqu'à l'emphase.

Tels sont bien les qualités et les défauts que l'on trouve comme fond de nature chez Injalbert. Il est le sculpteur du Bas-Languedoc et du Roussillon. Et il est bon qu'il y en ait un, ou même plusieurs. Par là se complète l'admirable variété de l'école qui, en ce siècle, outre les maîtres de Toulouse, nous a donné la vigueur bourguignonne de Rude, la fougue flamande de Carpeaux, l'élégance rêveuse de Chapu, l'équilibre exquis et fort de Paul Dubois. L'avenir jugera dans quelle mesure la sculpture languedocienne contribue à cet ensemble. Pour nous, à qui manquent encore le recul et la perspective, contentons-nous de marquer la ressemblance qu'Injalbert offre avec son pays.

⁂

Sur cette originalité de race, des goûts très divers et des influences fort opposées se sont exercées pour aboutir à un résultat complexe.

Injalbert a eu pour maîtres Dumont et M. Jules Thomas, deux classiques et deux maîtres excellents, qui lui ont appris l'orthographe de l'art, indispensable aux talents les plus personnels et la même pour tous. Mais, dès l'École des beaux-arts, il admirait de tout son cœur Rude et Carpeaux, qui, après cinquante ans de froideur, avaient dégelé le marbre et le bronze. Dans le passé, il aimait les petits-maîtres du xviiie siècle pour leur grâce agile et souple, mais il mettait au-dessus de tout Puget, dont la fécondité et l'énergie lui semblaient réaliser l'absolu des qualités auxquelles il aspirait.

Prix de Rome, il poursuivait en Italie une formation inquiète qui l'aurait égaré sans la persistance de ses goûts originels et la solidité de son éducation classique. Il admirait à la fois les néo-Grecs de Pompéi, les primitifs de Florence, Michel-Ange et le Bernin. C'est que, dans les petits bronzes du musée de Naples, il trouvait une origine et une parenté pour les terres cuites de notre xviiie siècle. Devant les portes de Ghiberti et les Donatellos d'Or-San-Michele, il admirait une sculpture colorée comme de la peinture, le réalisme expressif des têtes et la finesse nerveuse des corps. Pouvait-il ne pas s'en-

thousiasmer pour Michel-Ange, maître de Puget? Quant au Bernin, qui pousse l'amour du mouvement jusqu'à poser ses figures en maître de ballet et fait passer un souffle de tempête à travers leurs draperies, il offrait à une nature si éprise de vie mouvante un modèle aussi dangereux que séduisant.

Injalbert a concilié ou alterné ces diverses influences. Le premier de ses envois, un *Adam et Ève*, rappelait la finesse, la sobriété et la fermeté florentines. Le second, un *Christ en croix*, tendait au réalisme jusqu'à sacrifier le dieu à l'homme. Le troisième, un *Titan* portant le monde, faisait songer, par l'intensité de l'effort douloureux, aux *Esclaves* de Michel-Ange et au *Milon* de Puget. Un envoi supplémentaire, l'*Amour excitant des colombes*, ressemblait à un motif de Pompéi repris par Clodion.

Rentré en France, toute sa production peut se ranger sous les divers chefs indiqués par ces envois. L'unité et l'originalité de son œuvre sont dues aux qualités de sa race, disciplinées par l'éducation classique et traduites par une facture très sûre. Car il a le don sans lequel tous les autres ne sont rien, la valeur de l'exécution. La complexité de ses goûts et la vivacité de ses impressions ne prévalent pas contre la sûreté exigeante de son travail.

Avec cela, dans tout ce qu'il fait, il s'efforce de mettre une idée réfléchie ou un sentiment éprouvé. Il s'est formé lui-même; aussi son instruction a-t-elle des lacunes. Mais il observe d'un œil attentif et relit souvent quelques livres de forte substance, choisis par instinct; ainsi Montaigne, dans lequel il voit

avec raison tout l'esprit de la Renaissance française, et Dante, dont la poésie fait parler tout ce que l'art italien du moyen âge a représenté. Il féconde ses impressions de musée et de bibliothèque par le sentiment de la vie.

Il a commencé par être ouvrier ornemaniste et il le rappelle lui-même sans vanité de parvenu, simplement pour constater qu'il doit beaucoup à cet apprentissage. Il y a pris la conviction que, au-dessus de l'art pur et de l'art appliqué, il y a l'art sans épithète. Aussi, l'un des premiers a-t-il travaillé avec ardeur à cette renaissance de l'art décoratif qui marquera la fin de notre siècle. Il estime que, en art, l'ouvrier doit être un artiste et l'artiste un ouvrier. Il n'a jamais laissé le praticien et le fondeur terminer ses œuvres à leur guise. Il travaille lui-même ses marbres, modèle à cire perdue, coule en argent et en étain, patine la terre cuite et le bronze, cherche des formes, exécute nombre de vases et d'objets usuels, avec le souci dominant de la destination et de la matière.

Et comme une même faculté, le sens de l'art complet, permet, en l'embrassant tout entier, de passer du petit au grand, il est architecte, voire ingénieur et jardinier. Il combine lui-même les piédestaux de sa sculpture ; il construit des cheminées monumentales ; il a dessiné, à Béziers, le parc que décore sa fontaine du Titan.

De tout cela résulte un œuvre varié, inégal, jamais banal, où se heurtent quelquefois, où s'accordent le plus souvent, les éléments et les influences que je viens de dire dans la recherche constante de la vie et du mouvement, servie par une maîtrise aussi constante de l'exécution. Les *Lions* du Peyrou, conduits par des Amours, procèdent de Barye et de Clodion. Les *Fleuves* de la préfecture de Montpellier rappellent Puget et Coysevox. Il a, au Luxembourg, un Hippomène qui fait songer à un bronze de Naples, échappé du musée et courant sur la plage. Sur le fronton du théâtre de Montpellier il a dressé des statues allégoriques où l'on croirait voir, par le mouvement réglé et la fermeté de l'exécution, du Bernin surveillé par Donatello. Il a fait de son *Titan* le principal motif d'une fontaine monumentale que Michel-Ange et Puget regarderaient avec faveur, et tout autour il a groupé des mascarons où le sens de la vie réchauffe le souvenir de l'antique, des enfants où le style de Clodion se relève de vigueur.

Dans des œuvres moindres, c'est tantôt la fantaisie décorative et tantôt le réalisme scrupuleux qui le tentent. Sensible, comme tout vrai sculpteur, à la forme pure, il la reproduit pour sa beauté propre, comme dans cette *Princesse Clémence* se montrant nue aux envoyés du roi de France. Il a inscrit, au livret du Salon, les vers de Mistral qui rappellent la légende; mais comme la même figure s'est appelée aussi l'*Aurore* et la *Vérité*, on peut être certain qu'elle provient surtout de ce que le sculpteur avait rencontré un modèle d'une élégance svelte et fuselée

comme les femmes du *quattro-cento* florentin. Dans un genre tout différent, il s'est amusé à faire passer les expressions contrastées de l'extase religieuse, de la souffrance et de la luxure sur la face barbue d'un vieil homme dont il fait tour à tour un ascète, un invalide et un faune.

Ce Romain n'use guère de la mythologie, quoique un très bel *Orphée* lui ait valu le prix de Rome. C'est qu'il aime la vie et qu'il ne peut ressusciter les légendes dans les vers des poètes lus d'original. Il ne voit guère l'antiquité qu'à travers le xviiie siècle français; ainsi dans les bas-reliefs représentant des jeux de nymphes et de satyres. Il y met, du reste, une fougue et un accent tout personnels. De même dans ces sphinx Pompadour à tête de marquise et à corps de levrette où il a dramatisé l'énigme de l'amour en couchant un squelette entre les pattes de la bête.

Ses bustes sont réalistes. Il préfère les têtes d'hommes, malgré son vif sentiment du charme féminin; mais il est un des rares sculpteurs qui aient assez de conscience pour imposer la vérité aux femmes qui posent devant lui. Chargé par l'État d'exécuter un buste de la République, il a renoncé à la matrone gréco-romaine, image officielle de notre pays, et bravement il a pris pour modèle une Française, qu'il a coiffée du bonnet phrygien en lui laissant sa finesse et sa grâce.

Il prépare en ce moment deux grandes œuvres, qui seront, avec la fontaine du Titan, les plus considérables de sa carrière : un monument de Puget mis au concours par la ville de Marseille et un monument de Mirabeau pour le Panthéon. Celui-ci fait partie du plan général de décoration sculpturale tracé en 1889 et dont l'exécution fut nécessairement confiée à des artistes très divers[1]. Plusieurs des projets ont été vivement discutés ; le sien a réuni tous les suffrages.

Je ne suis pas inquiet du Puget ; il s'agit d'un concours, et les villes sont pressantes. L'État, au contraire, est patient : voilà huit ans que la maquette du Mirabeau est acceptée et attend l'exécution. Au sentiment de ceux qui l'ont vu, ce Mirabeau est ce que le sculpteur a conçu de meilleur et de plus complet. Le tribun rugit, et, autour de lui, toute la Révolution est exprimée par les figures accessoires : la Royauté laissant échapper la couronne, la Liberté brisant ses fers, l'Éloquence prenant son vol, le Lion populaire répondant à la voix du tribun. Qu'il l'exécute donc, pour prendre sa place. Il aura pour voisin Falguière et Mercié. Il sera classé par le grand public sur cette œuvre de maîtrise définitive.

1. Voir mon livre l'*Art et l'État en France*, appendices, II.

Car il est encore un peu plus Languedocien et félibre que Parisien et Français. Dans son pays, il a la gloire; à Paris, il n'a encore que la réputation. J'estime que, qualités et défauts, rançon les uns des autres, il vaut encore mieux que ce qu'il a fait jusqu'ici. Le jour où le Mirabeau sera fini, le Midi applaudira sûrement avant même de l'avoir vu. Il faut que le Nord fasse de même, en connaissance de cause.

<div style="text-align: right;">10 août 1897.</div>

CROQUIS ITALIENS

I

ROME L'ÉTÉ

Si Paris est vide au mois d'août, Rome est déserte. Peut-être, cependant, la saison d'été, pour Rome comme pour Paris, permet-elle de mieux sentir le charme intime et secret de la ville. Il n'y a plus l'animation de la Cour et de la politique, l'affluence des étrangers, les promenades traditionnelles au Corso et au Pincio. C'est tant mieux. Il semble, dans la solitude et le silence, que Rome soit redevenue la ville de l'histoire et des Papes. Vingt-huit années de son existence sont abolies. N'étaient les traces horribles par lesquelles un modernisme hâtif a déshonoré quelques quartiers — ainsi les bâtisses inachevées de la villa Ludovisi et des Prati di Castello, l'endiguement géométrique du Tibre et le pont de fer, avec ses gigantesques écrans, qui,

parallèle au pont Saint-Ange odieusement restauré, semble cacher de parti pris la perspective du Vatican, — on pourrait croire que l'unité de la jeune Italie a respecté le patrimoine de Saint Pierre.

De juillet à octobre, la noble ville éprouve comme une rémission de la fièvre qui la dévore depuis que, de métropole d'une vieille religion, elle s'est transformée en capitale d'un État moderne. Elle respire encore l'âme mélancolique et paisible que les artistes et les poètes aimaient en elle, avant qu'elle fût devenue la proie des politiciens. Je ne suis pas de ceux qui souhaitent pour elle un retour impossible au passé. J'estime que Rome-capitale était une nécessité d'existence pour l'Italie et que le *risorgimento* est la plus belle page de l'histoire européenne depuis la Révolution française. Je crois que la Papauté a autant gagné que les Romains à la fin du pouvoir temporel. Mais Rome-musée a grandement souffert de Rome-capitale. Une part des insultes qu'a subies son aspect vénérable pouvait lui être épargnée. La torpeur de la canicule est comme un sommeil annuel qui calme ses ardeurs de blessée, et, sous son fard récent, reparaît l'auguste beauté de ses rides.

*
* *

En été, la vie romaine est courte. Elle se borne aux heures du matin et du soir. Le milieu du jour appartient à la sieste, volets clos, tandis que le ciel passe de l'azur au blanc laiteux et que fume le Tibre

jaune. Même le matin, il n'y a guère d'animation que dans les quartiers populaires, au Trastevere et aux environs du théâtre de Marcellus, dans les rues étroites où grouillent les enfants et les femmes, autour des fontaines et des marchands de pastèques. Quelques voitures sans clients stationnent sur la place d'Espagne. Le majestueux escalier de la Trinité-des-Monts déroule vers la Villa Médicis sa perspective déserte. Il n'y a pas un touriste sur l'esplanade de San-Pietro-in-Montorio pour contempler la ville enveloppée d'une splendeur de lumière aveuglante. Dans les jardins de la villa Pamphili, sous les gigantesques pins-parasols, aucun couple amoureux ne marche à pas lents. Les mendiants eux-mêmes sont rares à la porte des églises.

C'est l'heure où il faut monter au Palatin. Ses ruines et ses arbres, les allées ménagées entre les grands murs, les quatre faces isolées de la colline distribuent l'ombre et le frais aux rares promeneurs. On y trouve quelques Anglais et pas un Allemand. L'Anglais est, de la tête aux pieds, l'antithèse complète de l'Italien et du Romain; par son costume et son aspect, par son tour d'esprit et son langage, il forme une opposition violente avec tout ce que l'on voit ici. Pourtant, il ne choque pas. Bien plus, vieille habitude ou loi de contraste, souvenirs de *Fra Diavolo* ou mystère d'esthétique, il fait bien au milieu des ruines latines. Il y est décoratif, comme les petits personnages Louis XV avec lesquels Piranesi animait ses vues de monuments romains. La correction virile des hommes et l'élégance sèche des

femmes relèvent d'une note ferme le laisser aller de la rue et la tristesse des ruines.

Au contraire — et je jure que les souvenirs de 1871 n'y sont pour rien — la vue de l'Allemand à Rome est choquante comme une dissonance. Ces lourdes carrures, ces barbes jaunes, ces lunettes, cet orgueil sans aisance, je ne sais quoi de rogue et de maussade, même dans le mutisme, gâtent les spectacles romains. Je sais gré à la canicule de desserrer un moment les liens par lesquels la Triplice a mis l'Italie dans la main de l'Allemagne, pour le tourisme comme pour la politique.

Il y a deux heures délicieuses, entre huit et dix, à passer sur la colline où dort l'histoire de la Rome républicaine et impériale. Prenez le chemin qui la contourne, sous les murs de Romulus et la grotte où la louve allaita les deux jumeaux. Vous atteignez, en longeant le Grand Cirque, la base du palais d'Auguste et, par une large brèche au flanc d'un mur énorme, vous pénétrez dans le stade récemment déblayé de Domitien. Ici, la solitude est complète. Entre les bases des colonnes qui dominent la piste, les lézards se baignent, sans être dérangés, dans le feu du soleil. Aucun bruit ne sort des deux couvents, la villa Mills et Saint-Bonaventure, qui semblent suspendus sur le stade, au faîte de ses vieux murs. Plus haut, de la terrasse que forme le soubassement de la loge impériale sur le Grand Cirque, vous verrez la voie Appienne fuir toute droite jusqu'à la tour colossale qui fut le tombeau de Cécilia Métella.

Revenez ensuite par le plateau vers la face qui

regarde le Forum. Au centre, la petite maison de
Livie surgit, comme du fond d'un puits. Au milieu
des ruines grandioses de palais et de temples, avec
ses fresques et sa distribution encore distinctes, elle
met un coin de vie intime et comme un morceau de
Pompéi bourgeois. Plus loin, vers le Forum, c'est
un reste de la Rome papale et princière qui subsiste
avec un petit palais, le villino Farnèse.

Pour retrouver la Rome d'autrefois, descendez
dans la galerie souterraine où Caligula fut assassiné, et quelques lignes de Suétone vous feront
entendre les hurlements de bête égorgée que poussait l'Empereur sous l'épée de Chéréas. Enfin,
remonté au jour, après un coup d'œil jeté sur la
ville, où les coupoles du Panthéon et de Saint-Pierre
passent, sous le soleil qui monte, du vermeil au gris
d'argent, vous verrez le Forum, blanc et doré, s'allonger de l'arc de Septime-Sévère au Colisée. En
deux heures, vous aurez parcouru deux mille cinq
cents ans d'histoire et contemplé ce que le plus haut
degré de grandeur humaine peut laisser de trace
dans la poussière des morts et sous le manteau de la
nature éternelle.

<center>*
* *</center>

Saint-Pierre concentre, pour ainsi dire, la solitude estivale de Rome. Il la rend plus visible et plus
frappante, car un champ de ruines a le droit d'être
désert, tandis qu'une église, métropole du catholi-

cisme, devrait en tout temps être pleine de fidèles. Je n'y ai vu que deux bersagliers. Le chapeau à grandes plumes sous le bras, ils allaient à petits pas dans l'immense vaisseau, médusés d'admiration et silencieux. Ils regardaient longuement les papes de marbre assis sur leurs tombeaux, entre les animaux symboliques, et la crypte bordée de lampes où le *Pie VI* de Canova prie devant la Confession de saint Pierre. Leurs pas sonnaient sous la haute nef, où rien, ni chaises ni tentures, n'arrête le son. Tel est la crainte du Romain pour les heures chaudes du jour que, dans une ville pieuse entre toutes, deux soldats et un étranger étaient les seuls visiteurs de Saint-Pierre. Le catholicisme, avec la fraîcheur de ses églises, a beau, comme dit Stendhal, être par excellence « une religion d'été », le vrai Romain n'affrontera jamais la pluie d'argent fondu qui, vers quatre heures, tombe du ciel entre les colonnades du Bernin.

Il attend, pour se risquer dehors, que le soleil soit très bas sur le dôme de Saint-Pierre. Alors les rues s'animent un peu, au moment où l'*Ave Maria* sonne à toutes les églises de Rome, aussi nombreuses que les jours de l'année. Il faut, à ce moment, être hors la ville, soit au Pincio, sous les chênes verts, soit sur l'Aventin, par exemple dans cette *trattoria* rustique, dont la terrasse couverte de treilles s'avance comme un cap sur le Grand Cirque, et où l'on mange en toute simplicité la vraie cuisine d'Italie. Tandis que les clochers, tout noirs sur le rouge du couchant, versaient sur la ville et la campagne un

déluge de sons graves ou argentins, j'ai passé là une soirée délicieuse en compagnie d'un peintre français pour qui Rome est une seconde patrie et d'un diplomate qui, romain d'adoption, unit la finesse d'un cardinal à l'esprit d'un parisien.

Mais je souhaiterais surtout à un Français de finir la journée à la Villa Médicis, chez l'éminent sculpteur M. Eugène Guillaume, qui représente à Rome la France artistique avec tant de dignité, en gouvernant avec un tact délicat sa colonie de pensionnaires. Du balcon qui domine l'entrée du Pincio ou, plus haut encore, du *bosco* de chênes verts qui couronne le jardin, il verrait le soleil se coucher sur les sept collines, et il serait en France. La somptueuse habitation du cardinal Alexandre de Médicis et des grands-ducs de Toscane offre partout la marque grandiose de notre pays. Le buste de Napoléon domine l'entrée, et dans la bibliothèque se dresse la statue de Louis XIV. De vieux gobelins décorent les murs; des inscriptions racontent cette protection des arts et cette fraternité artistique de la France et de l'Italie, qui sont une part de notre tradition nationale, périodiquement et violemment attaquées, tantôt avec une éloquence de brasserie, tantôt avec des raisonnements d'archéologie sectaire. Si l'Académie de France à Rome n'existait pas, il faudrait la créer, au risque d'indigner Montmartre et même l'école des Chartes. Tous nos artistes n'en viennent pas, mais, parmi les plus éminents, beaucoup y ont passé et ils déclarent à l'envi leur reconnaissance pour elle.

*
* *

On sait, d'autre part, quelle a toujours été son importance politique. Or, jamais il ne fut plus nécessaire à la France de faire bonne figure en Italie. Je crois que rien n'est plus factice et passager que la haine savamment soufflée entre les deux nations par ceux qui ont ou croient avoir un intérêt à l'entretenir. Cette haine, du reste, est unilatérale. Quoi qu'en pensent les Italiens, personne chez nous ne leur veut du mal, en dehors d'un parti politico-religieux, état-major sans armée, qui n'a plus et, je crois, n'aura plus jamais aucune action politique. Chez eux, cette haine est faite d'ingratitude humiliée, d'ambition déçue et de jalousie exaspérée. Elle ne pardonne pas à la France l'aide incomplète et décisive de Magenta et de Solférino, la tutelle tracassière du second Empire, la longue défense d'entrer à Rome, l'occupation de la Tunisie, où fut Carthage, et surtout la pauvreté italienne en regard de notre richesse. Elle fait platement sa cour à l'empire d'Allemagne.

Elle s'exprime à Rome par quatre ou cinq journaux, très bien faits, dont j'ai pu, durant une semaine, savourer chaque soir la rage froide et la savante perfidie. On ne les lit pas en France, et par là ils manquent en partie leur but, qui n'est pas seulement de nous faire détester, mais aussi de nous être très désagréables. Grands, toutefois, sont leur

adresse à peser sur les plaies sensibles, leur art à commenter le vrai et surtout l'effronterie de leurs inventions. Au moment où la musique militaire commençait sur la place Colonna, au coup de neuf heures, les feuilles empoisonnées arrivaient, criées à pleins poumons. Copieuses dépêches et longs articles tendaient tous au même but : déshonorer la France avec l'affaire Dreyfus. Un officier faussaire, le crime en grosses épaulettes, quelle aubaine pour les misogallistes! Et ils discouraient sur des thèmes dont voici quelques-uns : la Russie s'écarte de la France par dégoût; l'armée de la revanche se dissout dans le déshonneur; l'Europe songe à *boycotter* l'Exposition universelle par l'abstention. Ils dissertaient sur le toast de l'empereur Guillaume à l'Angleterre et à Waterloo, sans songer que Waterloo prolongea de quarante-cinq ans la servitude italienne et retarda d'autant le travail d'unité, commencé à sa manière par le grand Empereur.

Malgré cela, je répète que rien n'est plus superficiel et plus factice que ces vilains sentiments. Ils n'ont aucune racine dans le peuple. Même la lecture de la *Tribuna* est impuissante à gâter pour les Français un séjour en Italie. Dès que l'on a levé les yeux de ces vilenies, le charme de Rome est le plus fort. Pour peu que l'on parcoure l'Italie, le souffle de cette terre vénérable et charmante chasse la *malaria* de la presse.

28 septembre 1898.

II

SOUVENIRS FRANÇAIS

Qu'un Anglais, un Allemand, un Français et un Italien se trouvent dans le même compartiment de chemin de fer, on peut être certain qu'à la fin du voyage l'Anglais et l'Allemand seront restés muets comme des carpes, et que le Français et l'Italien auront lié conversation. Ce n'est pas, malheureusement, qu'entre ces *forestieri* le Français soit le plus polyglotte, mais, à connaissance égale de la langue italienne, l'Anglais et l'Allemand ne s'en servent que pour les stricts besoins du voyage. Le Français a des idées communes avec l'Italien et tous deux ne demandent qu'à les échanger.

Par un accord tacite, il est rare qu'ils parlent de politique contemporaine. Si, par exception, ils se risquent sur Crispi et Tunis, la Triplice et les traités de commerce, ils s'accordent à reconnaître que c'est là une situation transitoire et fâcheuse pour les deux parties. En revanche, l'histoire leur fournit une matière inépuisable, d'où naît une sympathie aisément cordiale et fière. Nous sommes trop portés à mettre en avant Magenta et Solférino, mais les Italiens n'hésitent jamais à reconnaître l'immensité

du service rendu à leur pays par la France de
Napoléon III.

Il m'est arrivé de trouver que, dans les innombrables monuments par lesquels les villes d'Italie représentent les hommes et les faits du *risorgimento*, la part de leurs alliés de 1859 n'était pas suffisamment marquée. Je n'avais pas bien vu, ou c'est que, peu à peu, la lacune se comble. Si le monument de l'entrée à Milan après Magenta reste toujours enfoui dans une cour déserte et fermée, parce que Napoléon III en est la figure principale, les statues de Victor-Emmanuel montrent souvent, sur les bas-reliefs de leurs piédestaux, les zouaves de Palestro, parmi lesquels il se battit en soldat.

J'ai regardé longuement, à Sienne, dans la salle monumentale du Palais public, les belles fresques qui représentent les principaux épisodes de la vie du « roi galant homme », depuis la triste entrevue où il annonçait, après Novare, au vieux maréchal autrichien Radetzki l'abdication de son père vaincu et son propre avènement comme roi de Sardaigne, jusqu'aux funérailles qui conduisaient au Panthéon le roi d'Italie, mort dans Rome-capitale. Palestro y tient tout un pan de muraille, avec force zouaves, mêlés aux bersagliers, et la mâle figure de Canrobert marche au premier rang dans le cortège funèbre. Sur les champs de bataille de 1859, les tombes et les ossuaires sont entretenus avec soin. A Milan, à Brescia, dans d'autres villes de Lombardie, se sont fondées des associations italo-françaises pour commémorer les anniversaires de 1859. La statue de

Mac-Mahon se dresse depuis quatre ans à Magenta. Il y a dans ces souvenirs un lien indissoluble, qui résiste aux revues de l'armée italienne passées par l'empereur d'Allemagne.

*
* *

Mais le sujet où Français et Italiens éprouvent le plus vivement la fierté d'un même sang et d'une même histoire, c'est lorsqu'ils parlent de Napoléon Ier.

En France, la théorie de Taine, d'après laquelle l'Empereur aurait été essentiellement un *condottiere* italien, n'a pas fait fortune et, lorsque nous entendons les Italiens le réclamer comme un compatriote, nous éprouvons quelque étonnement. Nous persistons à croire que l'éducation, le commandement et l'empire ont agi assez fortement sur le Corse, et, surtout, que ses moyens d'action furent assez français pour que, nouveau venu dans le milieu ethnique, composé d'éléments si divers, qu'est la nation française, il ait été aussi Français que Kléber et Ney, d'origine alsacienne, et dont, malgré 1815 et 1870, les Allemands sont bien obligés de nous laisser la gloire. Cependant, les Italiens sont excusables de voir en lui le premier roi d'Italie et, tout au moins, un proche parent qui fait honneur à la vieille souche toscane d'où le rameau des Bonaparte s'est détaché.

Ils lui savent gré, d'abord, malgré le traité de Campo-Formio qui laissait Venise aux Autrichiens,

d'avoir arraché le nord de l'Italie à la domination la plus odieuse que l'étranger ait jamais imposée à un peuple asservi. A ce point de vue, les sentiments de tout Italien cultivé, sur le joug subi de 1815 à 1859, sont encore ceux que Stendhal expose au début de *la Chartreuse de Parme*. Le gouvernement de Napoléon eut beau peser aussi lourdement sur l'Italie que sur la France et l'épuiser d'hommes, l'Italie lui doit, comme la France, les codes de la Révolution. Il avait frappé de mort le fédéralisme de petites républiques et de petits duchés qui empêchait l'Italie de devenir une nation. Il avait donné au royaume d'Italie le drapeau vert, blanc et rouge, que la maison de Savoie eut le bon esprit de reprendre, comme celui de l'unité italienne.

Napoléon est donc le premier ouvrier de l'œuvre qu'ont menée à bien par l'héroïsme et la diplomatie, par les conspirations, les révolutions et les livres, Charles-Albert et Victor-Emmanuel, Cavour et La Marmora, Manin et Garibaldi, Mazzini et Massimo d'Azeglio, Silvio Pellico et Manzoni. En Italie comme en France, il est l'objet d'une étude incessante. Les historiens italiens suivent l'Empereur dans toute sa carrière avec une curiosité et un souci d'information des plus pénétrants. Ils ont leurs Henry Houssaye et leurs Frédéric Masson. L'étude la plus complète qui existe sur la campagne de 1815, après celle du colonel Charras, est d'un Italien, M. Bustelli[1]. Le blocus continental a trouvé dans

1. Cav. Prof. Giuseppe Bustelli, *L'Enigma di Ligny e di Waterloo*, 3 vol. 1889-1897.

l'infatigable baron Albert Lumbroso un historien d'une vaste information. Le même écrivain poursuit une bibliographie de l'époque napoléonienne, tout en écrivant une série de livres et de brochures qui, à eux seuls, forment déjà une petite bibliothèque[1].

Ces études s'étendent au prince Eugène, le vice-roi d'Italie, et à Murat, qui, dans ses sept années de royauté napolitaine, pétrit si fortement à la française la monarchie bourbonienne de Ferdinand IV, que les parties essentielles de son œuvre lui survécurent après 1815, et que, dans l'Italie du Sud comme dans l'Italie du Nord, les lois et les institutions, l'armée et les écoles demeurèrent « jacobines » sous les rois de droit divin. Ainsi la révolution de 1860 était en germe dans la conquête de 1806 et Murat fut le précurseur de Garibaldi. Ce qu'un descendant du roi de Naples, le comte Joachim Murat, a fait pour l'histoire de son aïeul en Espagne, dans un livre probant et neuf, *Murat lieutenant de l'Empereur*, le baron Lumbroso va le faire pour le roi de Naples, avec *Murat et sa Cour*.

Aussi, depuis que les Italiens de Garibaldi et de Victor-Emmanuel sont entrés à Naples, la statue du roi Murat figure-t-elle à son rang parmi les souverains normands, allemands et espagnols, devant le palais royal qu'habite aujourd'hui l'héritier pré-

[1]. ALBERTO LUMBROSO, *Saggio di una bibliografia ragionata per servire alla storia dell' epoca napoleonica*, cinq séries, lettres A-B, 1894-1896; *Miscellanea napoleonica*, six séries, 1895-1899; *Napoleone e l'Inghilterra*, 1897; *Muratiana*, 1898; *Correspondance de Joachim Murat (1791-1808)*, 1899.

somptif de la couronne d'Italie. A cette heure, les Italiens sont en train de rechercher les restes de Murat dans le caveau banal où ils furent jetés, au Pizzo, après l'exécution sauvage du 13 octobre 1815, pour leur donner enfin une sépulture digne d'eux.

* *

Les souvenirs italiens de l'époque napoléonienne se concentrent à l'île d'Elbe. J'ai voulu voir le coin de terre où le géant se laisse, en quelque sorte, tenir sous le microscope. J'ai parcouru en tous sens les quelques kilomètres carrés où le premier empereur d'Occident, depuis Charlemagne, sembla se contenter, pendant quelques mois, d'une royauté à la Sancho Pança. J'ai logé à l'hôtel *dell' Api*, ainsi nommé en souvenir des abeilles impériales. J'ai visité la *Palazzina dei Mulini*, où Napoléon admettait au « cercle » de sa Cour les épicières de l'île, à défaut de duchesses. Je suis allé de San Martino, la maison de campagne que ses grognards appelaient « Saint-Cloud », à cet ermitage de Marciana, juché sur la plus haute cime de l'île, où il reçut la visite de la comtesse Walewska. Aujourd'hui, San Martino, où le prince Demidoff avait établi un musée, n'est plus que la maison de campagne d'un bourgeois florentin, et à Marciana un ménage d'ermites couche dans le lit de l'Empereur et mange son pain noir sur la table où il écrivait.

J'avais comme guide et cocher un jeune Elbois,

qui revenait du service militaire. Il conduisait au galop, par les chemins en zigzag de la montagne, un de ces petits chevaux du pays dont le pied est si sûr et qui dansent si gentiment dans les brancards. Il était *napoleonico* fervent. J'ai dû lui faire un cours d'histoire impériale. En revanche, il me racontait la tradition elboise et me mettait sur la piste des documents locaux. Un soir, à l'auberge de Marciana-Marina, tandis que je notais mes impressions de la journée, il s'asseyait à côté de moi, sous la lampe, et, tirant de sa poche un cahier qu'il venait d'acheter à la *cartoleria* du village, il se mettait à écrire ce que je lui avais raconté sur l'Empereur.

*

A Parme, après les longues visites au Corrège, j'ai cherché les traces de Marie-Louise. Cette Gretchen qui fut, bien malgré elle, impératrice des Français, gouvernait avec douceur, sous la tutelle de son Neipperg, le petit duché de Parme, Plaisance et Guastalla. Les Parmesans ne lui en gardent aucune reconnaissance. Ils se font à leur manière les justiciers de l'histoire, en oubliant que leur souveraine leur donna quelque bien-être et en rappelant que, femme indigne de l'Empereur, elle fut la mauvaise mère du Roi de Rome.

Elle est enterrée à Vienne, tandis que le Neipperg est resté à Parme. Un tombeau lui a été élevé par les soins de l'archiduchesse, avec une inscription où

la plus inavouable reconnaissance se dissimule sous l'emphase officielle. Dans l'église de la Steccata, un monument rappelle la mémoire de Marie-Louise. C'est une *Pietà*. Par une effronterie ou une inconscience inouïes, la Vierge de douleur, tenant le Christ mort sur ses genoux, a été chargée de représenter la mère qui sacrifia son fils à un amant et à un duché. D'autre part, au milieu de la grande salle du musée, figure une statue de Marie-Louise en matrone romaine, par Canova. Dans ces principautés minuscules, l'adulation monarchique arrivait vraiment au degré de sottise et d'abjection qui amusait si fort Stendhal.

Mon guide, à Parme, est un *facchino*, à grosse moustache grise, que j'ai pris à la gare sur sa mine de brave homme. Il était à Solferino, me dit-il. J'ai eu le tort de lui laisser deviner quelque incrédulité. Aussi, après la course du matin, en revenant me prendre à l'hôtel de la *Croce bianca*, tout grouillant d'officiers et retentissant de sabres qui traînent, il a tiré de sa poche la médaille de 1859 et me l'a montrée.

Je l'avais chargé d'échanger un « napoléon », comme on dit encore en Italie, un vrai, à l'effigie impériale, contre du papier-monnaie. Il tenait encore la pièce d'or dans sa main tandis que je regardais le tombeau de Neipperg. Il a eu un sourire d'un mépris indicible en désignant du doigt, d'abord le pompeux sarcophage, puis la pièce au profil césarien, avec deux *questo* successifs d'une singulière éloquence :

Le ton dont il le dit, je ne puis pas le dire.

Depuis le savant baron Lumbroso jusqu'au simple portefaix à moustache militaire, toutes les fois que j'ai pu causer histoire avec des Italiens, j'ai retrouvé les [mêmes sentiments de solidarité. La politique n'a rien à voir ici et il ne s'agit pas de bonapartisme. Si le présent sépare les deux peuples, ils se retrouvent dès qu'ils remontent dans le passé.

<div style="text-align:right">4 octobre 1898.</div>

III

SOLDATS ET MARINS

Tout Français, écrivait quelque part Edmond About, s'aperçoit à la première occasion qu'il était né avec un petit pantalon rouge et que tous les autres habits qu'il a portés n'étaient que des déguisements. Même à l'étranger, il suit volontiers « le régiment qui passe ». Voilà pourquoi, cette fois comme à mes précédents voyages, j'ai beaucoup regardé les soldats italiens.

A cet attrait vers l'uniforme se mêle, en Italie comme en Allemagne, un sentiment plus sérieux que le plaisir du spectacle. Le soldat allemand est pour nous l'ennemi d'hier et de demain; le soldat italien fut notre allié et il se pose en adversaire. Dans nos souvenirs d'enfance, les uniformes piémontais sont inséparables de nos dernières victoires. Il est pénible de penser qu'un jour ces jolis bersagliers, aux grands chapeaux ombragés de plumes, et ces pittoresques lanciers, aux casques timbrés de la croix de Savoie, pourraient avoir à se mesurer avec nos zouaves et nos dragons, qui eurent en eux de solides frères d'armes et les tirèrent de quelques mauvais pas.

*
* *

Partout dans les villes italiennes, le soldat et l'officier abondent. C'est peut-être que le soldat a plus de loisirs que chez nous, et certainement parce que l'officier quitte plus rarement l'uniforme. Le soldat est propre et ses vêtements lui vont bien. L'élégance de l'officier est vraiment militaire, malgré le collant exagéré de la tenue et les moustaches de ténor.

Il est visible que la population et l'armée vivent en très bonne intelligence — malgré l'énergie avec laquelle, en toute circonstance, à Milan comme à Palerme, l'armée a réprimé les troubles de la rue. Le civil est fier de l'armée et le soldat de son métier. Tous deux ont raison. L'unité italienne serait encore un rêve de conspirateurs et de poètes, si le Piémont n'avait mis une armée solide au service des aspirations patriotiques de l'Italie. Autour de ce noyau se sont vite agglomérés les contingents de l'Italie unifiée. Malheureusement, les populations de l'Italie sont fort inégales comme aptitudes militaires. En Piémont, le service est resté en grand honneur, et dans bien des familles nobles ou bourgeoises, trois ou quatre garçons sont officiers. Le goût de l'uniforme diminue à mesure que l'on descend de l'entonnoir vers le fond de la botte. Non que le courage manque, même dans le pays où se recrutaient les soldats du Pape, et ceux du roi de Naples, le roi *Bomba*, qui disait à son ministre de la guerre :

« Habillez-les de vert, de rouge ou de jaune, ils f...icheront toujours le camp. » Ils ont prouvé, au temps de la conquête française, que s'ils ne tenaient guère en rase campagne, ils étaient redoutables en partisans. Mais service militaire veut dire discipline et travail. Or, si le Napolitain est turbulent et le Romain indolent, tous deux aiment également le *farniente*.

Aussi, malgré la même « théorie », y a-t-il une différence frappante entre le soldat qui foule d'un pied allègre les rues dallées de Turin et celui qui flâne lentement, à Naples, sur le quai de la Chiaja. Les petits pelotons qui s'exercent à l'école de compagnie sur les glacis de Gênes, et ceux qui, à Messine, suent avec résignation à l'ombre des vieux forts, ont beau porter la même casquette à deux pointes et le même complet de toile jaune, il semble, des uns aux autres, que l'on ait changé de pays.

C'est que, à l'exemple de l'Allemagne et de la France, l'Italie s'est crue obligée d'adopter le recrutement régional, sauf pour quelques troupes d'élite. La cohésion de sa jeune armée y perd beaucoup, et aussi l'intérêt national. L'armée, de 1860 à 1880, a été le creuset où se fondaient en nation les éléments divers d'un pays longtemps morcelé. Cette unité est de trop fraîche date pour que cette fusion puisse se subordonner sans danger au désir de mettre en ligne de gros bataillons.

*
* *

De là, des spectacles militaires qui changent de ville en ville, et aussi des qualités et des défauts qui reflètent dans l'armée le caractère national.

A Vintimille et à Bardonnèche, les deux portes de l'Italie sur la France, les premiers soldats que l'on aperçoit sont des bersagliers et des chasseurs alpins. Les bersagliers de Vintimille manœuvrent au bord de la Roja. Ils sont superbes, avec leurs plumes de coq qui frissonnent au vent, leur uniforme bleu foncé, sans autre ornement qu'une fourragère verte, et surtout leur maigreur nerveuse et leur teint hâlé. Après la manœuvre, précise et leste, le bataillon reprend le chemin de la ville, au son d'une fanfare un peu trop dansante. Il accélère l'allure à mesure qu'il approche des premières maisons, et il entre en ville au pas quasi gymnastique. Il y a là quelque cabotinage. Les alpins de Bardonnèche sortent des casernes qui surveillent le tunnel du mont Cenis, l'alpenstock à la main et le fusil à l'épaule. Ils seraient d'aussi belle mine que les bersagliers, sans leur chapeau d'opéra-comique, flanqué d'une plume d'aigle qui poignarde le ciel. On croit qu'ils vont se gargariser de vocalises suraiguës.

Le bersaglier est de vieille formation piémontaise; l'alpin est une création de la jeune Italie. Mais le recrutement régional a tourné au profit de l'un et au détriment de l'autre. Tandis que l'alpin reste dans

le pays où ses aptitudes naturelles trouvent leur emploi, le bersaglier vient de tous les points du territoire. L'entraînement spécial de la frontière conserve à ce dernier l'aspect martial d'autrefois, mais il y a quelque différence entre celui qui tient garnison à Rome et celui qui veille en face de Nice.

Du reste, le soldat italien travaille partout et, dans chaque ville de garnison, du point du jour aux premières heures chaudes, il est sur le terrain de manœuvre. C'est là qu'il faut le voir pour le bien juger. Au retour, il est moins à son avantage.

A Vérone, une batterie d'artillerie regagne sa caserne par la porte Vescovo et un bataillon d'infanterie longe le rempart. Tout à l'heure, artilleurs et fantassins travaillaient avec un entrain remarquable, malgré la médiocrité des attelages et la fatigue des hommes. Maintenant le laisser aller de la marche est surprenant. Pièces et caissons se suivent à distances fort irrégulières ; les fantassins, eux, n'ont plus de rangs et leur colonne, étroite ici, large là-bas, ondule au gré du terrain.

A Parme, je suis à peu près seul dans l'ancien jardin ducal, ce délicieux jardin, dessiné à la française, d'après un goût de noble géométrie, mais égayée par le rococo italien — un petit parc de Versailles, avec des coins de Trianon — sur la terrasse d'où se découvre toute la ligne des Alpes. Au loin, derrière les saules et les mûriers qui découpent la plaine, une fanfare sonne avec une douceur singulière dans la splendeur vermeille de ce frais matin. Elle se rapproche et bientôt je vois des lances briller

et des banderoles flotter entre les arbres. Un régiment de cavalerie paraît et défile à travers le jardin. La fanfare a repris et sous les voûtes de feuillage, qui renvoient l'écho, elle se complaît aux fioritures délicates. Elle était agréable de loin ; de près, elle n'a pas la force et la simplicité qui conviendraient au front d'une troupe en armes.

A Florence, la garnison est assemblée pour reconnaître son général. Les soldats sont en grande tenue ; les officiers portent les grosses épaulettes d'argent. Ce sont de jolies troupes, plus jolies que belles. Trop de couleurs claires et de fanfares dansantes. Pour l'infanterie surtout, l'arme sévère, de simples tambours et clairons seraient d'un autre effet. Or, l'armée italienne n'a pas de tambours, et ses clairons, aux notes perlées et fines, sont des cornets à pistons. Devant cette parade élégante, je songe aux bataillons rouge garance et bleu foncé ; j'entends les marches qui les précèdent et qui donneraient des ailes à un podagre. Je me souviens aussi des sombres régiments, précédés de tambours plats et de fifres aigus, qui montent la garde sur le Rhin. Cette esthétique militaire plairait plus au dieu Mars que celle de l'Italie.

L'armée italienne a eu ses jours d'héroïsme ; elle attend encore la victoire. Avec son noyau piémontais, sous Charles-Albert, elle n'a connu que les succès partiels et les défaites totales ; sous Victor-Emmanuel, elle n'a fait que partager la gloire d'une armée alliée. Devenue l'armée nationale, elle a continué de perdre les grandes parties. Contrairement

à l'usage, la diplomatie l'a plus aidée qu'elle n'a aidé la diplomatie.

Au loin, elle n'a pas été plus heureuse que dans son pays et Adoua fait le triste pendant de Custozza. Son mérite est supérieur à sa fortune et, dans une guerre européenne, n'importe quelle armée trouverait en elle un adversaire sérieux. Mais, pour comble de malchance, alors que, dans le passé, la politique venait à son aide, depuis 1880 elle n'a pu que couvrir par son abnégation les erreurs d'une politique aussi orgueilleuse que maladroite. Elle a dû, enfin, sur la mer Rouge, payer les fautes de M. Crispi.

Non seulement elle méritait mieux, mais surtout elle pouvait faire œuvre plus utile. A défaut de la vieille histoire dont l'auréole flotte autour des drapeaux, en attendant les batailles nécessaires et longuement préparées, elle pouvait continuer dans la paix un travail urgent et éminemment utile. Moins nombreuse, elle eût continué à pétrir l'unité nationale, et pour tout Italien, elle fût demeurée une école de patriotisme. Se développant avec la richesse du pays, elle n'aurait pas obéré pour longtemps ses finances. Elle eût été toujours prête pour des devoirs et des dangers qui ne lui viendront sans doute pas du côté où la politique les lui montrait.

*
* *

J'ai eu des impressions du même genre en face de l'escadre italienne, mouillée devant l'île d'Elbe, dans

la rade de Porto-Ferrajo, avec cette différence qu'un vaisseau de guerre dans son extrême complication laisse une idée moins nette qu'un régiment, surtout à un profane. Ses navires sont bien tenus ; ils sont copieusement hérissés d'énormes canons ; ils offrent cet aspect de bêtes apocalyptiques, de léviathans monstrueux et difformes, qui est aujourd'hui la beauté des vaisseaux de guerre. Le temps est passé des frégates, dont les blanches ailes planaient sur la mer et qui ressemblaient à de grands frères, créés par l'homme, des mouettes et des goélands.

Les matelots que l'on voit à terre semblent bien entraînés. Ils ont cette gaieté bon enfant et ce clair regard du vrai marin en tout pays. Leur costume est un des plus seyants que j'aie vus, et, en tout pays, le costume du marin a une beauté spéciale, qu'aucune commission d'habillement n'a pu gâter.

Comme l'armée de terre, cette armée de mer est une fierté de la jeune Italie, et, comme elle, sans journées heureuses, elle a beaucoup fait pour l'unité. Une immense étendue de côtes lui fournissait un excellent recrutement. Elle habituait les marins de Ligurie et d'Apulie à se connaître sous le même pavillon. Encore plus choyée que l'armée de terre, elle a reçu longtemps des moyens de développement, énormes pour les finances du pays. Elle a lancé quelques-uns des plus beaux types de la marine militaire. Encore plus que sur l'armée de terre, la nation formait sur elle de vastes espérances.

Malheureusement, l'Italie n'a guère d'industrie, faute de houille, et dans notre siècle de machines, la

marine demande à l'industrie des perfectionnements incessants. De sorte que, toute modification de son matériel naval, acheté très cher à l'étranger, est un appauvrissement pour le pays.

Puis, si cette marine n'a point rencontré un nouveau Lissa, elle aussi a été victime de la mégalomanie. Il lui était donné, comme programme, d'égaler ou même de primer la marine française. Parce que, jadis, les Romains avaient conquis Carthage, l'Italie se croyait un droit sur Tunis. Mais la France, à cheval sur deux mers, plus industrielle et plus riche, avait plus de ports et d'arsenaux ; elle entendait rester la seconde puissance maritime de l'Europe; elle augmentait et renouvelait aisément son matériel naval. Quant à la Tunisie, prolongement nécessaire de l'Algérie, elle n'eût jamais permis qu'une autre qu'elle y mît la main. Alger, réduit après un demi-siècle de guerre acharnée, lui créait d'autres droits que des souvenirs historiques. Et un beau jour, avec une colère un peu comique, l'Italie voyait le drapeau tricolore flotter sur le Bardo.

Dès lors, une dépression s'est produite. Dans sa lutte d'armements maritimes avec la France, l'Italie s'est arrêtée, mais en gardant la plus cuisante blessure à son ambition et à son orgueil. Le même programme que pour l'armée de terre eût mieux convenu à la flotte italienne. Elle aussi pouvait travailler pacifiquement à l'unité et, en attendant de rendre l'Italie redoutable, lui assurer le respect. Une ambition trop pressée a lourdement grevé son présent et compromis son avenir. Comme consé-

quence de ces mécomptes, et par l'exaspération d'un amour-propre mal entendu, l'Italie s'est jetée dans les bras de l'Allemagne. La voilà de nouveau vassale, après tant de *farà da se*.

<div style="text-align: right">10 octobre 1898.</div>

J'ai à peine besoin de dire que tous ces « croquis italiens » ont été soigneusement lus et longuement commentés en Italie par la presse, comme tout ce qui s'écrit chez nous sur nos voisins, et aussi qu'ils ont beaucoup froissé par leur sincérité l'amour-propre national le plus irritable qu'il y ait en Europe. Le plus critiqué a été celui qui précède, parce qu'il touchait à l'armée, l'objet des plus légitimes préoccupations et de la plus chatouilleuse fierté.

Je me suis vu reprocher surtout d'avoir attribué à l'armée italienne un recrutement *régional*, alors qu'elle aurait un recrutement *national* et j'ai été raillé d'avoir constaté entre les garnisons de Turin et celles de Messine, en passant par Rome et Naples, une différence qui n'existerait pas.

A ce dernier point de vue, je suis d'autant plus obligé de maintenir l'exactitude de mes impressions, qu'un nouveau voyage en Italie, au mois de septembre 1899, les a confirmées de tout point. Quant au recrutement de l'armée, je précise mes dires, après avoir consulté le plus exact et le plus récent des ouvrages publiés en France sur les armées étrangères, celui du commandant Lauth, l'*État militaire des principales puissances étrangères en* 1900, *Italie*, p. 460 à 540.

Le système italien de recrutement et de mobilisation a été adopté après une longue série d'expériences administratives et de discussions parlementaires. « Au moment de la fondation du royaume d'Italie, écrit le commandant Lauth (p. 478), on avait jugé nécessaire d'amener une fusion des différentes races qui le com-

posaient et, dans ce but, on avait créé trois grandes zones, *Haute*, *Moyenne* et *Basse-Italie*. Les régiments se recrutaient parallèlement dans les trois zones, c'est-à-dire qu'ils recevaient annuellement un tiers de leur contingent de recrues de chacune des trois zones ». Mais, les changements de garnison étant fréquents pour le même motif, il pouvait arriver, comme chez nous en 1870, qu'au moment de la mobilisation un réserviste domicilié à Port-Maurice dût rejoindre son régiment à Tarente. Peu à peu, l'organisation militaire s'est modifiée dans le sens d'un système dit *mixte*, fixé par la loi du 6 août 1888 et qui consiste en ceci :
« 1° incorporation dans les régiments de recrues tirées d'un point du territoire souvent assez éloigné, c'est-à-dire recrutement *national*; 2° affectation des réservistes à un régiment en garnison dans la région de leur domicile, c'est-à-dire mobilisation *territoriale*. » (*Id.*, p. 477.)

Ajoutons que « les dépôts des régiments d'infanterie sont à peu près tous stationnaires dans la localité siège du district qui doit leur fournir leurs réservistes. » (*Id., ibid.*).

Ajoutons aussi que, « au moment des changements de garnison des régiments (changements qui s'opèrent en Italie de manière régulière), on a soin d'envoyer les brigades tenir garnison sur le territoire de l'un des groupes de districts dont il a tiré ses recrues pendant les années précédentes. » (*Id.*, p. 476).

On ne s'étonnera plus, d'après ces renseignements, que, du nord au midi, la physionomie des troupes italiennes présente des différences notables, et je n'ai pas dit autre chose.

Enfin, sur l'aspect et l'esprit de l'armée italienne dans son ensemble, on pourra consulter le livre, tout récent aussi, du commandant Émile Manceau, *Armées étrangères : essais de psychologie militaire*, 1900. J'ai eu plaisir à trouver chez un professionnel la confirmation de mes simples impressions.

IV

L'AME ITALIENNE

Je prends ce titre, faute d'un autre, plus clair et aussi court. L'âme italienne est si complexe que la formule de sa définition est encore à trouver. Ce n'est pas faute de l'avoir cherchée. Depuis le seizième siècle, où deux poètes français, l'Angevin Joachim Du Bellay et le Quercynois Olivier de Magny, restaient bouche bée devant les mœurs romaines, jusqu'au xvIII[e] siècle, avec un Bourguignon salé, le président de Brosses, jusqu'au nôtre, avec un Lorrain fort avisé, M. Émile Gebhart, nombre de Français ont fait de cette énigme leur étude de prédilection. Des romanciers, comme M. Paul Bourget, des érudits, comme M. Eugène Müntz, des lettrés, comme MM. René Bazin et Pierre de Nolhac, ont soulevé un coin du voile. Sur ce sujet inépuisable, l'étranger nous offre une page de génie, avec le début de l'*essai sur Machiavel*, par Macaulay. Mais, après tout cela, il restera matière à discuter, analyser et décrire, tant qu'il y aura des Italiens.

Comme toute chose humaine, l'âme italienne est un mélange de bien et de mal, mais, chez elle, le

contraste inévitable est particulièrement tranché. Macaulay y voyait « un ensemble impossible de contradictions, un fantôme aussi monstrueux que la portière de l'enfer de Milton, moitié divinité, moitié serpent, majestueux et beau dans les parties supérieures, rampant et venimeux par le bas ». Les qualités morales que la majorité des hommes met au plus haut prix manqueraient à l'Italien, comme la franchise, le désintéressement, la reconnaissance, le courage chevaleresque. Il aurait, en revanche, et à un rare degré, toutes celles qui tiennent à l'intelligence : esprit pratique, finesse, souplesse. Il serait, entre les hommes civilisés, celui qui sent le plus vivement la beauté et pour qui l'exercice abstrait de la pensée pure a le plus d'attrait. Nul homme ne se plairait davantage à savourer, chaud ou froid, « le plat de la vengeance » et ne se montrerait plus impitoyable lorsque son intérêt ou son amour-propre ont été blessés. Enfin, suprême contraste, une bonhomie très réelle et une fraîcheur d'impressions allant jusqu'à la naïveté envelopperaient le tout.

Ces qualités et ces défauts, l'Italien les applique à un sentiment général, où ils se retrouvent, aussi nets qu'amplifiés, le patriotisme. En aucun pays du monde, celui-ci n'est plus fort que chez ce peuple si longtemps morcelé par le fédéralisme et l'asservissement à des maîtres divers. Il a provoqué une série ininterrompue d'actes héroïques; comprimé par des moyens savants ou féroces, il a montré une ténacité indomptable. D'autre part, il laisse bien loin, dans ses prétentions, la morgue anglaise, la vanité fran-

çaise, la suffisance allemande, l'orgueil castillan.

De là viennent les sentiments opposés qu'il inspire, l'admiration et la raillerie. De là vient aussi qu'il n'a jamais excité de sympathies plus vives que lorsqu'il luttait pour l'existence, car, alors, ses qualités surtout étaient en jeu, tandis que, depuis sa victoire, ce sont plutôt ses défauts qu'il a manifestés.

* * *

La dernière en date des grandes puissances européennes, l'Italie avait à peine installé sa capitale à Rome qu'elle prétendait obtenir tous les avantages que des siècles de formation et d'action avaient valus aux autres pays. Cette prétention s'appuyait sur deux *postulata* également contestables, le sentiment de la supériorité intellectuelle et l'orgueil historique. En faisant la part de la satire, le fond du patriotisme italien était sûrement touché par un propos que rapportait Edmond About en 1860 et une caricature autrichienne qu'Auguste Brachet citait en 1882. Deux boutiquiers romains, un droguiste et un relieur ferment leur devanture : « Avec tout ça, dit le relieur, nous sommes Romains, les premiers du monde ». Un vieux peintre râpé est assis sur les marches du Capitole et dit sentencieusement : « Quelle faute d'avoir perdu l'empire du monde ! »

Au point de vue historique, cette prétention à l'empire du monde, au *primato*, s'appuie sur des souvenirs assez mêlés : l'empire romain, la Papauté,

la Renaissance. Le malheur est que, de plus en plus, l'aristocratie historique cède au mérite personnel, pour les peuples comme pour les individus. On juge les uns et les autres non sur ce que furent leurs ancêtres, mais sur ce qu'ils sont eux-mêmes. En admettant le prestige historique invoqué par les Italiens, les éléments de ce prestige sont de valeur bien inégale. L'empire romain, dans l'histoire universelle, n'est qu'une étape de la civilisation et le monde ne le reverra plus. Il est allé rejoindre ceux de Sésostris, de Cyrus, d'Alexandre, de Charlemagne et de Napoléon. Les prétentions de la Papauté sont odieuses ou indifférentes aux pays hétérodoxes comme l'Angleterre, l'Allemagne et la Russie. La Renaissance fut un grand bienfait, mais elle n'est plus l'unique modèle de la pensée et de l'art.

Malgré cela, les Italiens estiment encore que les services rendus au monde par leurs ancêtres méritent une reconnaissance éternelle et, de cette reconnaissance, ils attendent les effets. Lorsque le monde la marchande, ils s'étonnent et réclament. Quelques mois après Solferino, Cavour écrivait : « L'Angleterre n'a encore rien fait pour l'Italie ; c'est à son tour maintenant. » Cavour ne péchait point par excès de naïveté, mais sa conviction du droit de l'Italie était si tranquille qu'il présentait ce titre chimérique au plus positif des peuples.

L'argument historique réduit à son importance, que devient, dans la civilisation contemporaine, l'apport de l'Italie ? Elle n'est guère qu'un merveilleux musée. La visite de ce musée est le rêve de tout

homme cultivé. Le souvenir ou l'espérance d'un voyage en Italie est l'enchantement de quiconque aime le beau. Mais ce musée n'est plus le seul. L'artiste qui, aujourd'hui, n'étudierait que les Italiens serait un attardé. De plus, en ce qui concerne le temps présent, l'infériorité de l'Italie est notoire. Reine des arts plastiques jusqu'au milieu du xviiie siècle, elle a aujourd'hui plus de praticiens que d'artistes. En musique, elle a eu Rossini et elle a encore Verdi, deux grands noms, mais le développement de l'opéra et de l'opéra-comique en Europe s'est fort éloigné de ces vieux maîtres. Le monde musical appartient à Wagner et à son école. Les musiciens qui résistent à l'influence allemande sont nationalistes et non italianisants.

En littérature, la décadence des lettres a commencé en Italie avec le xviie siècle et, malgré des efforts souvent vigoureux vers une renaissance, malgré quelques grands noms, les écrivains italiens sont de second ordre en comparaison de ceux de France, d'Angleterre et d'Allemagne. L'Italie ne peut comparer personne à Byron et à Macaulay, à Lamartine et à Victor Hugo, à Gœthe et à Schiller. Depuis cinq ou six ans, elle apprend à l'Europe quelques noms de romanciers, mais, la part faite à la politesse et à la mode, la renaissance latine n'est encore qu'une aube.

La science, à cette heure, règne sur le monde et la valeur des peuples, en toutes choses, se mesure à la part qui leur revient dans cette royauté. Dans le domaine scientifique, l'Italie travaille avec ardeur

à rattraper l'avance, mais il y aurait quelque malice à lui demander comment s'appellent les émules italiens de Darwin et de Pasteur.

*
* *

En attendant que l'indépendance et la liberté produisent chez elle une floraison d'artistes, de poètes et de savants, l'Italie a voulu se donner au plus tôt une armée et une flotte. Elle a eu raison, et elle y a réussi. Mais, appuyée sur ces indispensables éléments d'existence, a-t-elle fait de bonne politique?

Depuis des siècles, depuis le temps des Guelfes et des Gibelins, elle avait une ennemie acharnée, qui la tenait dans l'esclavage le plus égoïste, toutes les fois que la France ne desserrait pas ce joug, en attendant de l'appeler, avec la Révolution, à l'indépendance et à la liberté. Cette ennemie était l'Allemagne. Après la défaite de l'Autriche par la Prusse en 1866, l'Italie consacrait quelques années aux premières nécessités de sa réorganisation, puis, brusquement, surmontant une antipathie de race et d'histoire, elle se jetait dans les bras de la Prusse et de l'Autriche alliées, cela parce que la France, sa libératrice, faisait obstacle au *primato* dans le bassin de la Méditerranée.

A la rigueur, la jeune Italie consentait à différer longtemps les antiques droits de Rome sur la Germanie et la Grande-Bretagne, mais elle entendait reprendre au plus tôt l'hégémonie des pays latins.

L'Espagne n'était pas un obstacle ; la France en était un d'autant plus gênant qu'elle avait hérité non seulement d'Athènes, mais de Rome ; que, vieille puissance militaire et maritime, elle voulait bien partager avec l'Allemagne et l'Angleterre, aussi puissantes qu'elle, la suprématie en Europe, mais que, dans le bassin de la Méditerranée, elle entendait garder son rang.

L'Italie avait tâté le terrain de notre côté et, partout, elle avait constaté avec impatience que, malgré notre défaite en 1870, il continuait d'être gardé. Elle n'hésita guère. Ses intérêts devenant les mêmes que les nôtres — c'est-à-dire radicalement opposés, — elle se mit à faire une guerre sourde aux intérêts français, tandis que tout son enseignement national était dirigé contre les idées françaises. La France, elle, confiante dans les souvenirs de 1859, croyait à la reconnaissance, à l'amitié, à la communauté de race et de civilisation. Il fallut, pour l'éclairer, le livre d'Auguste Brachet, l'*Italie qu'on voit et l'Italie qu'on ne voit pas*. La France détrompée poussa un cri de stupeur. L'Italie essaya de nier, quoique le livre fût uniquement composé de citations italiennes.

Préparé depuis longtemps, le livre de Brachet avait paru au moment où la France mettait la main sur la Tunisie. Nous apprîmes à ce moment, par l'éclat de la colère italienne et la lumière tout à coup jetée sur le rôle de nos voisins en Tunisie depuis 1870, à quel point leur orgueil et leur intérêt se croyaient blessés. C'est alors que l'Italie entrait dans l'alliance de l'Allemagne et de l'Autriche. De 1881 à

1887, avec M. Crispi, la mégalomanie impatiente prenait la tête de l'opinion, puis arrivait au pouvoir. L'Italie se posait nettement en rivale de la France, dénonçait les traités de commerce, se donnait le plaisir sans danger de nous taquiner par des rodomontades dédaigneusement reçues et envoyait son prince héritier à Metz.

On sait le reste. Les embarras financiers arrivaient par l'accroissement sans mesure des armements et, en 1896, la politique crispinienne s'effondrait par le désastre d'Adoua. La France, elle, voyait avec une peine sincère ces souffrances et ces humiliations. Tandis que la presse crispinienne saisissait avec empressement toutes les occasions d'aviver le misogallisme, tous ceux de nos journaux qui ont du sérieux et de l'autorité exprimaient leur regret de voir l'Italie engagée dans une voie doublement dangereuse. C'est que, dans la politique nous mettons toujours du sentiment, et que les Italiens n'y ont jamais mis que de l'intérêt.

*
* *

Les choses en sont là. M. Crispi est tombé, trop tard, mais l'Italie a renouvelé son traité avec la Triplice. Quelque détente a amélioré nos rapports officiels avec nos voisins, mais une grande partie de la presse italienne continue l'œuvre misogalliste.

En France, les amis de l'Italie, c'est-à-dire la grande majorité de l'opinion, souhaitent passion-

nément qu'après une trop longue période d'erreurs, elle songe moins au passé et davantage à l'avenir, qu'avec la fierté légitime de ses origines elle ne rêve plus de refaire en vingt ans ce qui est mort depuis quatorze siècles, et qu'elle prenne son rang parmi les vieilles puissances de l'Europe, avec la notion nette de ce qu'elle peut légitimement espérer.

Certes, son antagonisme d'intérêts avec la France ne cessera pas de sitôt, mais la finesse de son esprit politique aurait dû lui faire comprendre qu'une brouille avec nous serait la pire des maladresses. Elle avait éprouvé notre générosité de sentiments; elle pouvait d'autant plus compter sur elle que la France ne cessera jamais, pour son malheur, de faire au sentiment une part dans la politique. Quoi qu'en pensent nos voisins, la France ne détient aucune parcelle de terre italienne, car Nice et la Savoie sont aussi françaises que la Provence et le Dauphiné, tandis que l'*Italia irredenta*, l'Italie non délivrée, est autrichienne, c'est-à-dire allemande.

Continuer avec la France une politique de méfiance et de mauvaise humeur serait une impasse pour l'Italie. La France ne veut rien entreprendre au détriment de l'Italie, même le rétablissement du pouvoir temporel. L'Italie a besoin d'échanger avec la France, au propre et au figuré. Cela est pour elle d'un intérêt plus immédiat que la chimère du *primato*. Il importe, pour la prospérité des deux pays, qu'il y ait entre eux un commerce constant, non seulement de produits naturels ou manufacturés, mais d'idées. Il importe à l'Europe qu'un grand

peuple de plus contribue à l'œuvre commune de la civilisation, sans gaspiller sa force et en prenant sa place dans son groupe naturel.

Pour cela, il faudrait entre l'Italie et la France des rapports non seulement pacifiques, mais amicaux. Le temps, qui les montre nécessaires, travaille à les établir, et aussi la dure expérience de ces dernières années. Jointe à la nature des choses et à la communauté des intérêts moraux, parfois supérieurs aux intérêts matériels, cette nécessité est plus forte que le misogallisme, la mégalomanie et même qu'une presse trop bien stylée.

14 novembre 1898.

FIN.

TABLE DES MATIÈRES

	Pages.
Les contes de Perrault	1
Au musée de Saint-Quentin : La Tour	9
Versailles et les Trianons	23
La vraie Joséphine	33
Les champs de bataille de France	41
Waterloo	57
Les trois Vernet	67
Ingres et le portrait de Bertin l'aîné	77
J.-F. Millet et les *Glaneuses*	89
Sainte-Beuve	101
Un évadé du romantisme : Prosper Mérimée	127
Victor Duruy	135
Le maréchal de Castellane	143
Un cadet de Gascogne : le maréchal Canrobert	153
La mort du duc d'Aumale	167
Trois Français : le duc d'Aumale, Henri Meilhac, Alphonse Daudet	179
L'ancienne Sorbonne et le vieux quartier Latin	195
Le doyen Himly	205
Guillaume Fouace	213
Édouard Dantan	225

TABLE DES MATIÈRES.

Le peintre de l'armée française : Édouard Detaille. . . 235
L'esthétique de Édouard Detaille : l'armée de la défense
 nationale . 245
Luc-Olivier Merson 265
Injalbert . 279
Croquis italiens : I. Rome l'été 289
 — II. Souvenirs français 298
 — III. Soldats et marins 307
 — IV. L'âme italienne 318

41954. — PARIS, IMPRIMERIE LAHURE
9, rue de Fleurus. 9.

www.ingramcontent.com/pod-product-compliance
Lightning Source LLC
Chambersburg PA
CBHW071621220526
45469CB00002B/426